SCULPTORS06

2022 WINTER

造形名家選集06

原創造形&原型作品集

動態的造形

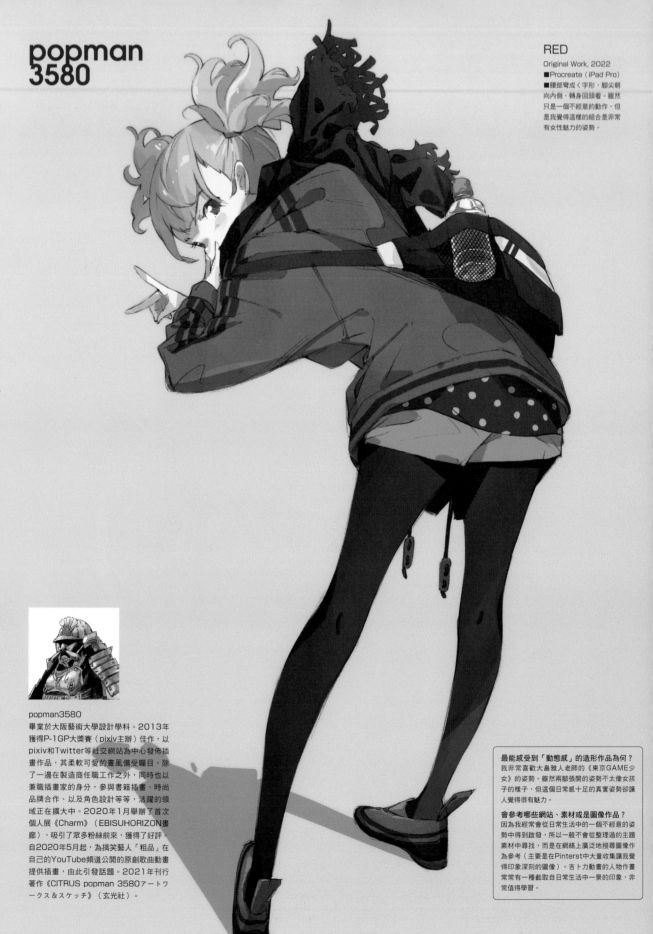

popman
3580

RED
Original Work, 2022
■Procreate（iPad Pro）
■腰部彎成く字形，腳尖朝
向內側，轉身回頭看。雖然
只是一個不經意的動作，但
是我覺得這樣的組合是非常
有女性魅力的姿勢。

popman3580
畢業於大阪藝術大學設計學科。2013年
獲得P-1GP大獎賽（pixiv主辦）佳作，以
pixiv和Twitter等社交網站為中心發佈插
畫作品，其柔軟可愛的畫風備受矚目。除
了一邊在製造商任職工作之外，同時也以
兼職插畫家的身分，參與書籍插畫、時尚
品牌合作、以及角色設計等等，活躍的領
域正在擴大中。2020年1月舉辦了首次
個人展《Charm》（EBISUHORIZON畫
廊），吸引了眾多粉絲前來，獲得了好評。
自2020年5月起，為搞笑藝人「粗品」在
自己的YouTube頻道公開的原創歌曲動畫
提供插畫，由此引發話題。2021年刊行
著作《CITRUS popman 3580アートワ
ークス＆スケッチ》（玄光社）。

最能感受到「動態感」的造形作品為何？
我非常喜歡大畠雅人老師的《東京GAME少
女》的姿勢。雖然兩腳張開的姿勢不太像女孩
子的樣子，但這個日常感十足的真實姿勢卻讓
人覺得很有魅力。

會參考哪些網站、素材或是圖像作品？
因為我經常會從日常生活中的一個不經意的姿
勢中得到啟發，所以一般不會從整理過的主題
素材中尋找，而是在網絡上廣泛地搜尋圖像作
為參考（主要是在Pinterst中大量收集讓我覺
得印象深刻的圖像）。吉卜力動畫的人物畫作
常常有一種截取日日常生活中一景的印象，非
常值得學習。

SCULPTORS 06
2022 WINTER

Ryu
Oyama

大山 龍

水邊的死神

Original Sculpture, 2021

■全高約35cm

■素材：灰色Sculpey黏土、
環氧樹脂補土

■Photo：大山龍

■製作了一幅住在水邊的肉食
創作生物的捕食場景。細長的
身型，擺出像滴水嘴獸一樣的
姿勢，製作時是以漂亮帥氣的
外型輪廓為目標。因為作品主
角沒有太大的動作姿勢，所以
我把底座的角度傾斜著配置，
好讓作品呈現出「動態感」。

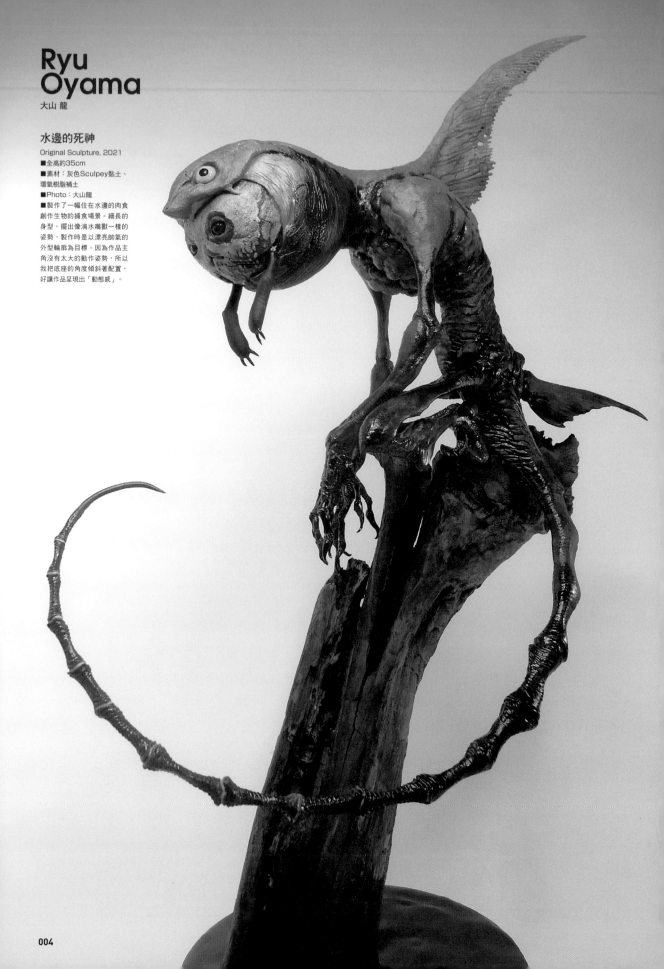

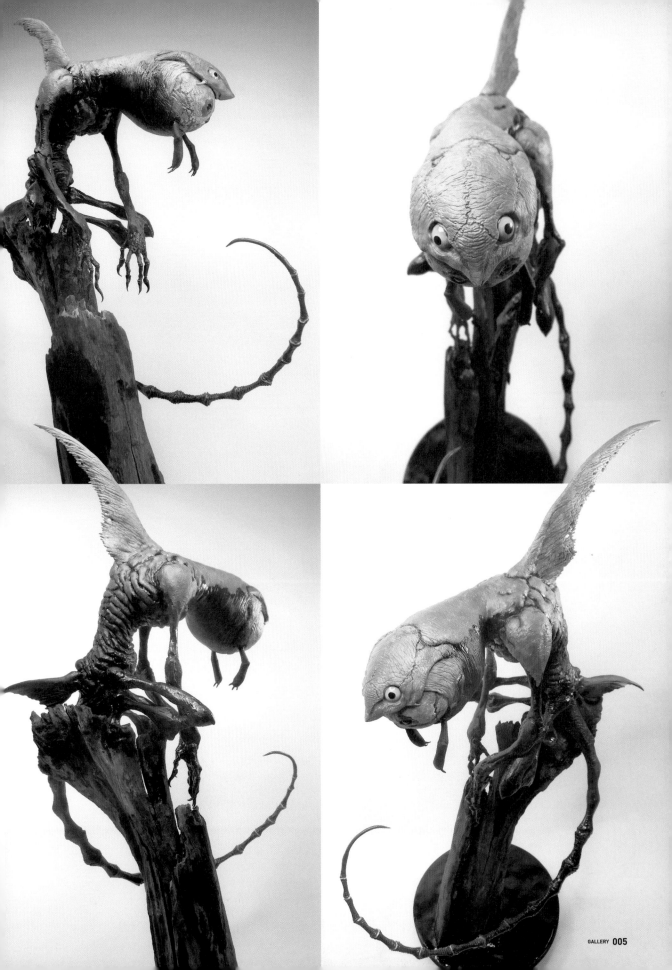

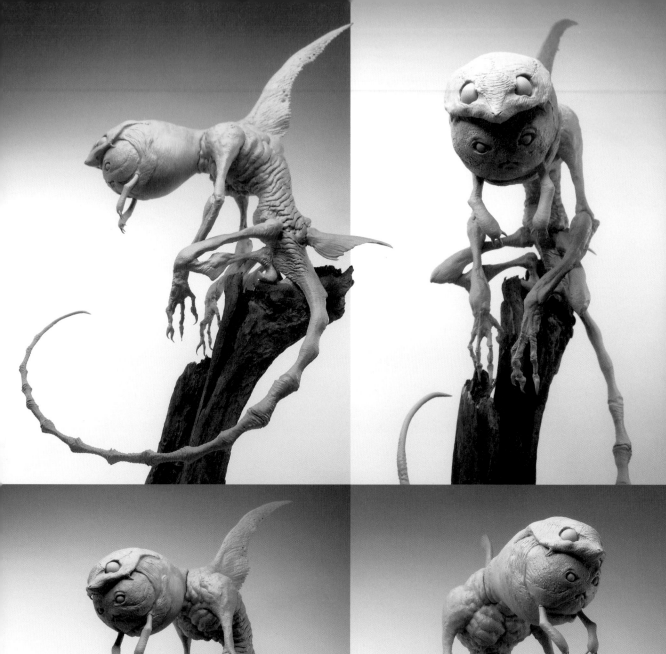
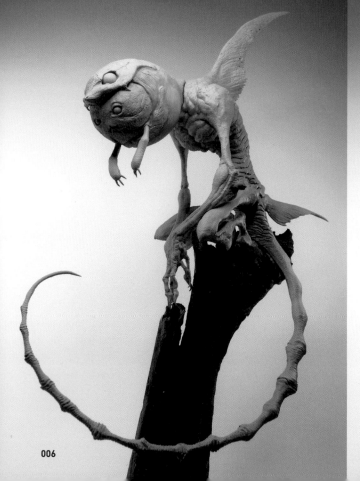
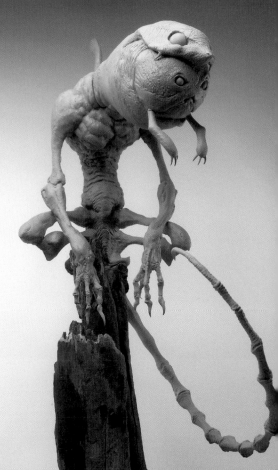

「水邊的死神」製作過程

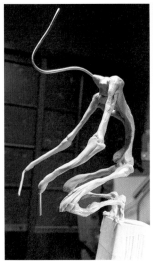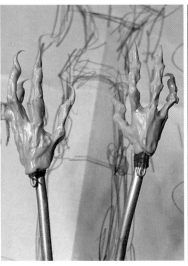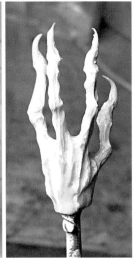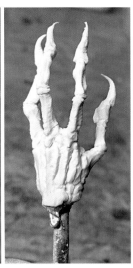

1 因為細長身型的設計造形需要維持一定程度的強度，所以不是使用平時常用的鋁線，而是用鐵絲和TAMIYA的環氧樹脂來製作身體的內芯。手的部分是在鋁線的內芯以環氧樹脂堆塑造形，再用刻磨機打磨切削成想要的形狀和外形質感。

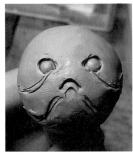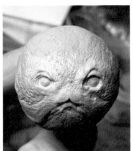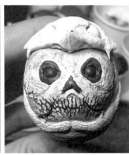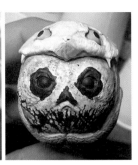

2 被捕食的生物頭部是以灰色Sculpey黏土製作，以饅頭蛙為印象的設計。粗糙的表面質感，是在前端切平的毛筆上沾上稀釋劑，一邊融化Super Sculpey樹脂黏土，一邊咚咚咚地在表面敲擊，就會呈現出很不錯的質感。塗裝是以死神的頭部為主題，以TAMIYA琺瑯塗料塗裝成骷髏頭的外觀，以看上去像是骷髏頭的圖案為目標。

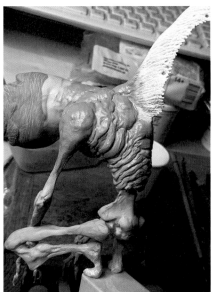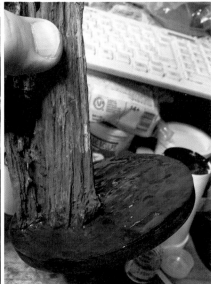

3 主體是由灰色Sculpey黏土製作。因為是以樹上棲息的蛇為印象，所以本來預定要做得更細一些，但是考慮到作為立體作品的美觀程度，就稍微增加了點分量感。標題裡水邊的水僅用顏色和光澤來表現，使用環氧樹脂稍微地製作出水面，然後在黑色的塗裝上以筆塗的方式刷塗了GSI Hobby Color的水性透明塗料。

這次是以看到正在捕食蟾蜍的虎斑頸槽蛇的照片時帶來的衝擊為基礎，設計製作而成的作品。蛇的捕食場景無論什麼時候看都覺得很厲害，以那麼簡單的身體構造，居然可以吞食其他生物，那個樣子讓人感受到作為生物的完成度之高，以及美麗與恐怖。正如「被蛇盯著的青蛙」這句話所說，在小青蛙看來蛇可真的是死神。因為剛好找到了一塊形狀正好的流木，所以就將作品放在上面為前提，決定好姿勢，開始著手製作。本來是要讓被捕食的生物頭部看起來像是死神臉孔般的偽裝畫為目標，但是因為綠色眼睛比骷髏頭塗裝更鮮豔引人注目的關係，導致觀看者幾乎察覺不到原來有死神的骷髏頭塗裝這樣的遺憾結果。早知如此，如果能讓頭頂的眼睛顏色變得更漆黑、更無機質一些會更好吧！雖然背鰭是以死神的鐮刀為印象製作，但怎麼看都像鯊魚的背鰭，那也不錯就是了。這次作品的低調講究之處是在於「濕潤塗裝」，我挑戰了將身體乾燥的部分和濕潤的部分，不僅用光澤來表現，也用顏色的濃度來表現，但是似乎做得不是太好，下次想再挑戰一次。雖然是一件留下了很多課題的作品，但因為融入了自己的愛好，所以我覺得很滿足。

GALLERY **007**

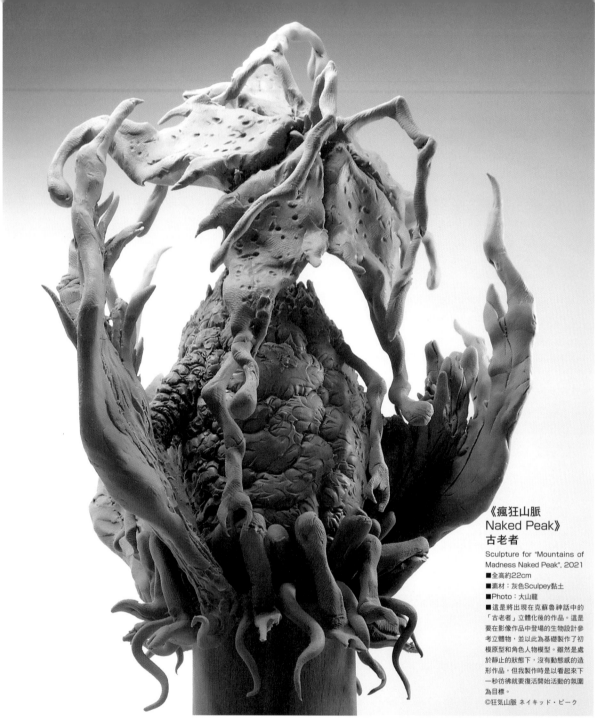

《瘋狂山脈
Naked Peak》
古老者

Sculpture for "Mountains of
Madness Naked Peak", 2021

■全高約22cm
■素材：灰色Sculpey黏土
■Photo：大山龍
■這是將出現在克蘇魯神話中的
「古老者」立體化後的作品。這是
要在影像作品中登場的生物設計參
考立體物，並以此為基礎製作了初
模原型和角色人物模型。雖然是處
於靜止的狀態下，沒有動態感的造
形作品，但我製作時是以看起來下
一秒彷彿就要復活開始活動的氛圍
為目標。

©狂気山脈 ネイキッド・ピーク

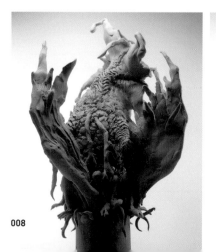
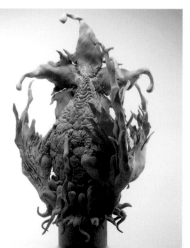
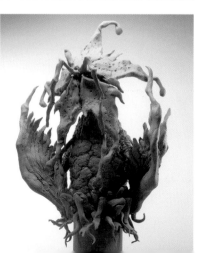

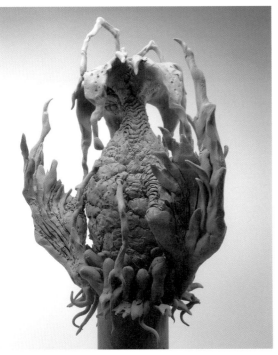

〔設計圖〕

這是意識到頭部星形構造的設計畫。設計的方向是在保持星形構造的同時，還能營造出枯萎的植物的氛圍。相信活力充沛地四處活動時，植物的狀態會更加水潤才對。目標是要藉由採取沒有前後左右概念的形態設計，除了讓外觀看似植物的風格之外，並且要呈現出並非地球上生物的氣氛。因為我平時很少畫畫的關係，即使像這樣程度的畫作，也花了我不少時間。

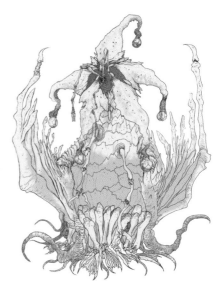

以まだら牛製作的TRPG劇本《瘋狂山脈～邪神的山嶺～》為原案，朝向動畫電影製作為目標的專案計畫。於2021年10月10日開始群眾募資活動，獲得11,862人的支持，在2021年12月14日（南極之日）之前募集到了119,300,191日圓的支援總額。
「要想將《瘋狂山脈》這一個即使在洛夫克拉夫特留下的世界觀中，也以特別的壯闊感和魄力感著稱的場景舞臺動畫化之際，大山先生的力量是不可缺少的，所以就拜託大山老師幫忙了。」（まだら牛）

意象看板：平澤下戶

〔古老者的初期設計〕

意識到外觀特徵是「像植物一樣的生物」這一部分，設想目前處於休眠狀態，於是設計成枯萎植物的印象。星形構造的頭部就像是植物的花朵，強調了枯萎的感覺，並且讓翅膀看起來如同枯枝一般。根據原作者まだら牛的建議，希望能更古老者的星形構造頭部特徵更清楚地呈現出來，因此修正了頭部的設計。我覺得這麼一修改，角色性變得更強烈了。

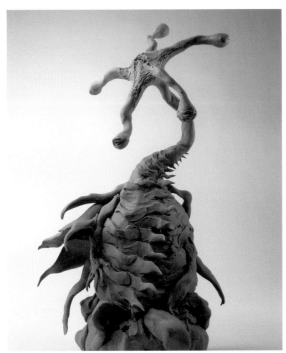

〔2017年的造形〕

這是2017年12月14日製作的《古老者》。這是在讀了洛夫克拉夫特的原作《瘋狂山脈》之後不久製作的作品。這個故事就像是SF和恐怖作品界的古典故事，而且古老者這個充滿哀愁感的角色也非常吸引我，於是就一瞬間愛上並馬上著手製作了。以這件作品為契機，得到了插畫家しまどり的推薦，最後獲得了這次的角色設計和原型製作的工作。這是在我製作了名為《克蘇魯・進化》的角色人物模型系列的克蘇魯之後，一腳踏入洛夫克拉夫特的世界，並在我以興趣開始製作各式各樣的作品之際，還能得到相關的工作委託，讓我感到非常開心。

最能感受到「動態感」的造形作品為何？
竹谷隆之老師製作的《A METAMORPHOSIS ADDICT HOPPER》。
作品中將創作生物擺出如同米開朗基羅的大衛像這樣的對立式平衡的姿勢，這讓還是十幾歲的我受到了很大的衝擊。雖然不是很大動作的造形作品，但是從人物的指尖都能感受到的緊張感、全身取得平衡，呈現出優美線條的站立姿勢，都讓人感受到超越時代和類別的美感。
吉澤光正老師的《毒藥 Poison》。
姿勢實在是太帥氣了。吉澤老師製作的角色人物模型不管怎麼說都是那麼地帥氣又俐落美麗，充滿了即使想要模仿也無法將其重現的魅力。

會參考哪些網站、素材或是圖像作品？
漫畫裡帥氣姿勢的分鏡或是雜誌的照片，還有我也會一格一格地播放舞蹈的影片仔細觀察。雖然多看素材很重要，但是自己也去擺出同樣的姿勢更重要。比如右手出拳的話，左手自然會下降到後面，用自己的身體去感受人類無意識的「自然運動」也是很重要的。

在製作動作中途的姿勢時，會去意識到要讓作品能夠自行站立嗎？
即使是能夠自行站立的角色人物模型，我也會將其固定在底座上，所以我完全沒有考慮過任何姿勢是否能夠自行站立的問題。

如何看待特效表現豐富多彩的角色人物模型？
因為看起來很麻煩，所以我從來沒有自己想要主動去製作特效表現。有些人認為即使沒有製作出特效零件，只要透過造形和塗裝，一樣可以呈現出「看起來像那樣」的作品，認這才是最終極的造形作品。但是以角色人物模型的表現來說，水和火焰這種不定形的東西很難呈現出具體的形狀，而且我認為有些造形的魅力確實只有透過特效零件才能傳達出來。

大山 龍

1977年1月22日生。中學一年級時受到了電影《哥吉拉vs碧奧蘭蒂》的衝擊開始著手黏土造形。自從在雜誌《Hobby JAPAN》中見到竹谷隆之的作品後，便深深受到自由奔放且充滿個性的造形作品所吸引，對於原型師的世界產生憧憬。但之後心想「一邊保持製作立體造形的興趣，但仍希望本業是以繪師為目標」，於是進入美術相關高校就讀。在了解到周圍同學個個都畫技驚人後，決定放棄繪畫之路，改而升學至有造形科系的美術相關短期大學。但最終還是選擇中途退學，後來21歲時便以GK原型師的身分出道。慢慢地在怪獸與創造土造形的世界裡打出名號，到今年已是入行原型師的第24年。興趣是飼養爬蟲類和黏土造形（大多是製作動作及電玩的角色人物）、收集和改造空氣槍。2016年出版首部作品集《大山龍作品集＆造形技術》（玄光社）（繁中版：大山龍作品集＆造形雕塑技法書（北星），2017年出版《超絕造形作品集＆スカルプトテクニック》（玄光社）。同時也在大阪藝術大學擔任角色人物模型藝術班的講師。最近則於電玩遊戲的創造生物設計等不限領域廣泛活動中。

Takashi
Tsukada

塚田貴士

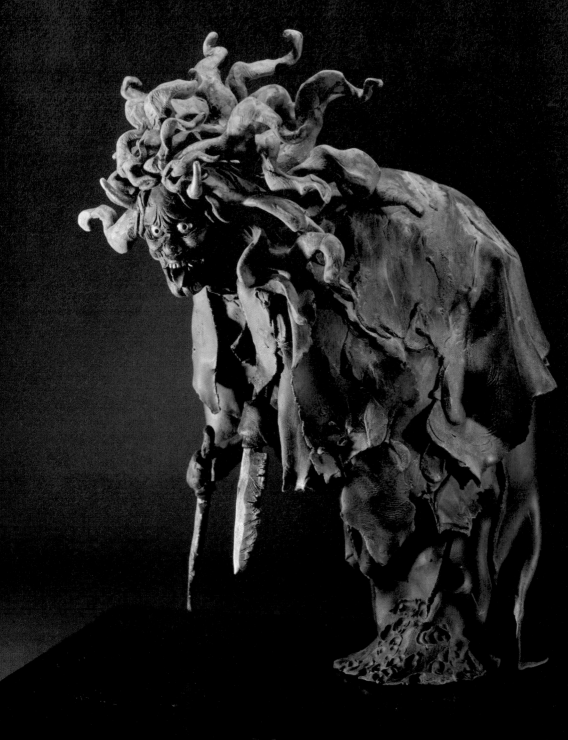

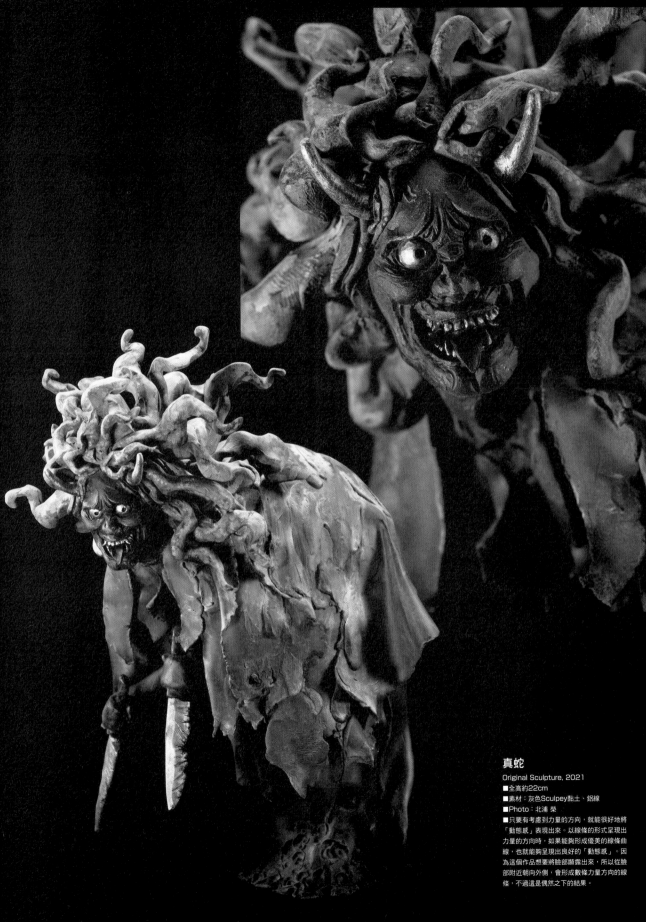

真蛇

Original Sculpture, 2021

■全高約22cm
■素材：灰色Sculpey黏土、鋁線
■Photo：北浦 榮
■只要有考慮到力量的方向，就能很好地將「動態感」表現出來。以線條的形式呈現出力量的方向時，如果能夠形成優美的線條曲線，也就能夠呈現出良好的「動態感」。因為這個作品想要將臉部顯露出來，所以從臉部附近朝向外側，會形成數條力量方向的線條，不過這是偶然之下的結果。

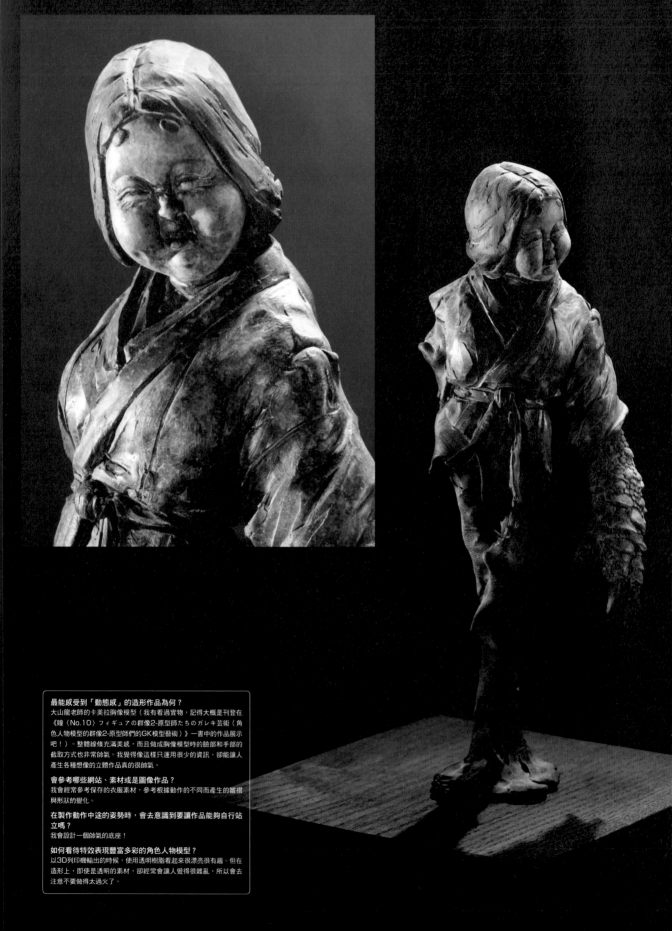

最能感受到「動態感」的造形作品為何？
大山龍老師的卡美拉胸像模型（我有看過實物，記得大概是刊登在
《瞳〈No.10〉フィギュアの群像2-原型師たちのガレキ芸術〈角
色人物模型的群像2-原型師們的GK模型藝術〉》一書中的作品展示
吧！）。整體線條充滿美感，而且做成胸像模型時的臉部和手部的
截取方式也非常帥氣。我覺得像這樣只運用很少的資訊，卻能讓人
產生各種想像的立體作品真的很帥氣。

會參考哪些網站、素材或是圖像作品？
我會經常參考保存的衣服素材，參考根據動作的不同而產生的皺褶
與形狀的變化。

在製作動作中途的姿勢時，會去意識到要讓作品能夠自行站
立嗎？
我會設計一個帥氣的底座！

如何看待特效表現豐富多彩的角色人物模型？
以3D列印機輸出的時候，使用透明樹脂看起來很漂亮很有趣。但在
造形上，即使是透明的素材，卻經常會讓人覺得很雜亂，所以會去
注意不要做得太過火了。

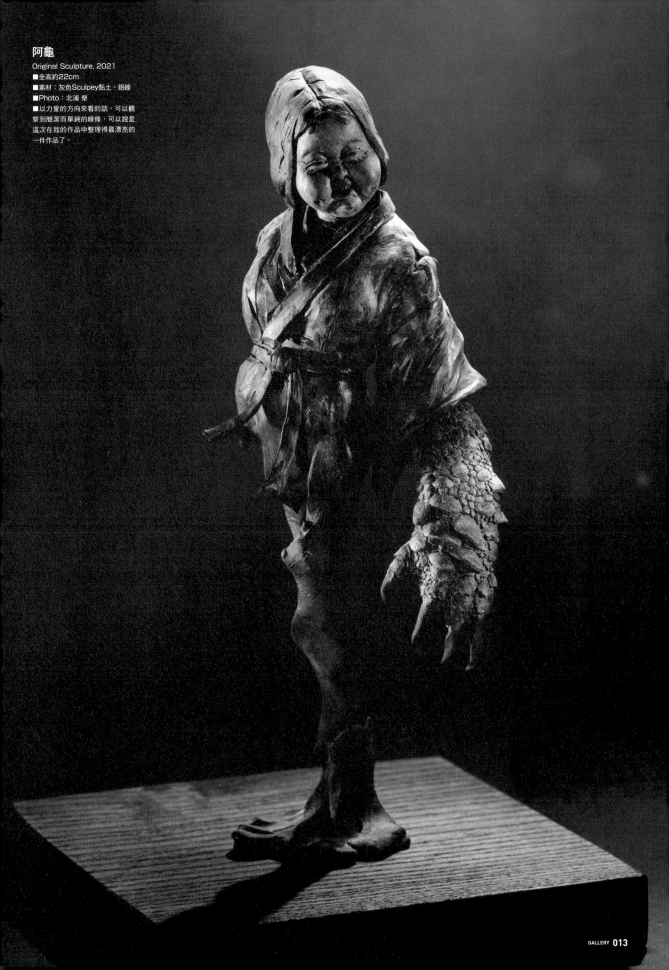

阿龜

Original Sculpture, 2021

■全高約22cm

■素材：灰色Sculpey黏土、鋁線

■Photo：北浦 榮

■以力量的方向來看的話，可以觀察到簡潔而單純的線條，可以說是這次在我的作品中整理得最漂亮的一件作品了。

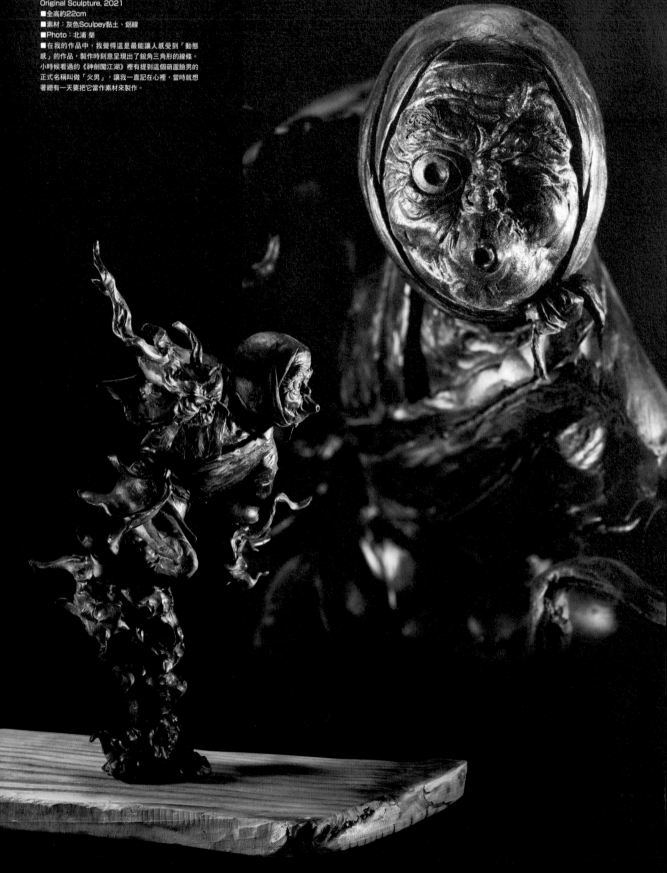

Original Sculpture, 2021
■全高約22cm
■素材：灰色Sculpey黏土、鋁線
■Photo：北浦 榮
■在我的作品中，我覺得這是最能讓人感受到「動態感」的作品，製作時刻意呈現出了銳角三角形的線條。小時候看過的《神劍闖江湖》裡有提到這個葫蘆臉男的正式名稱叫做「火男」，讓我一直記在心裡。當時就想著總有一天要把它當作素材來製作。

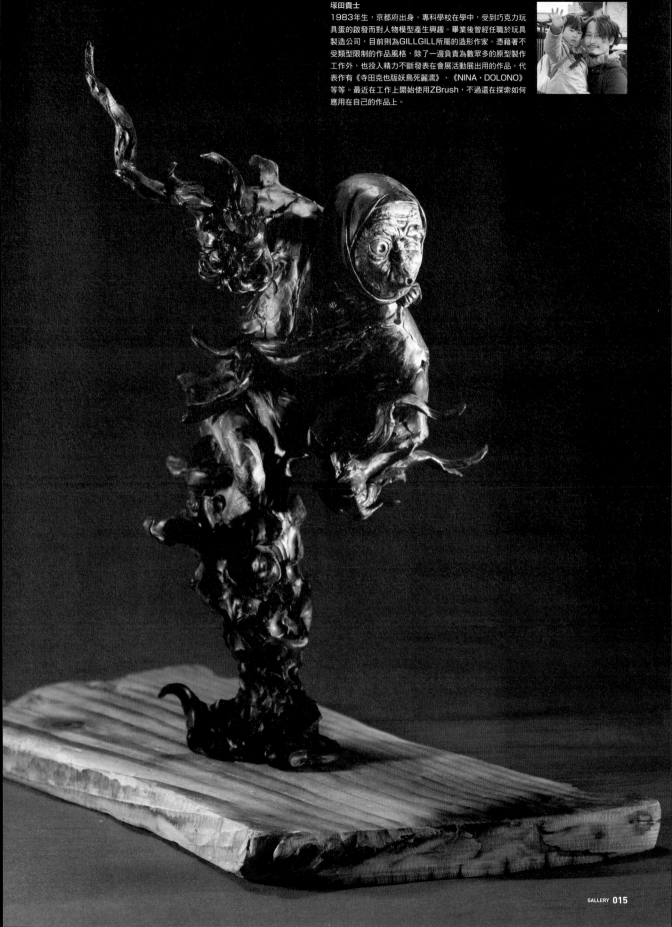

塚田貴士

1983年生，京都府出身。專科學校在學中，受到巧克力玩具蛋的啟發而對人物模型產生興趣。畢業後曾經任職於玩具製造公司，目前則為GILLGILL所屬的造形作家。憑藉著不受類型限制的作品風格，除了一邊負責為數眾多的原型製作工作外，也投入精力不斷發表在會展活動展出用的作品。代表作有《寺田克也版妖鳥死麗濡》、《NINA・DOLONO》等等。最近在工作上開始使用ZBrush，不過還在探索如何應用在自己的作品上。

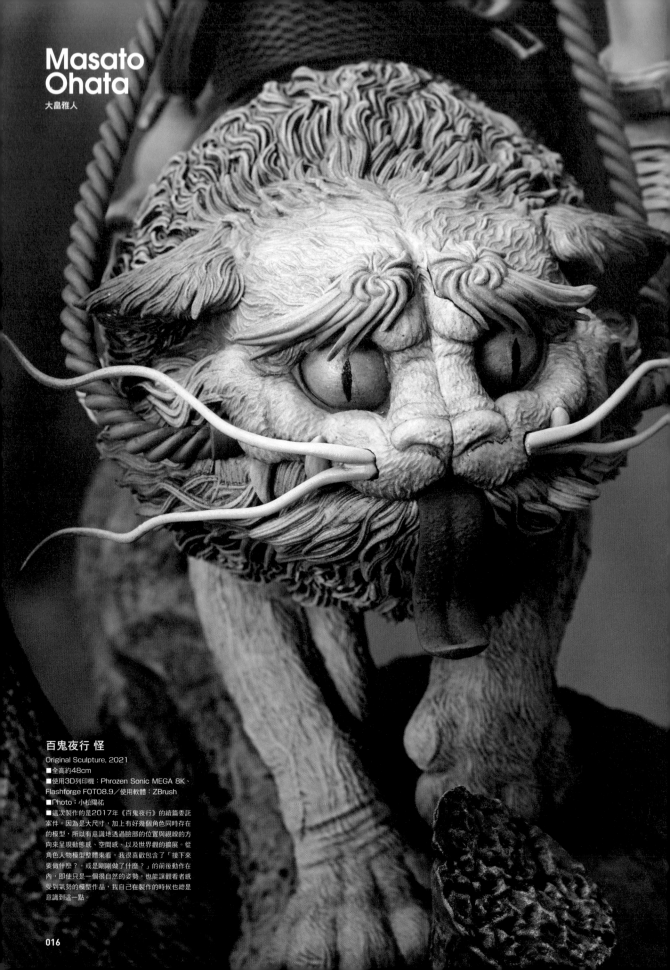

Masato Ohata
大畠雅人

百鬼夜行 怪
Original Sculpture, 2021
■全高約48cm
■使用3D列印機：Phrozen Sonic MEGA 8K、
Flashforge FOTO8.9／使用軟體：ZBrush
■Photo：小松陽祐
■這次製作的是2017年《百鬼夜行》的續篇委託
案件。因為是大尺寸，加上有好幾個角色同時存在
的模型，所以有意識地透過臉部的位置與視線的方
向來呈現動態感、空間感、以及世界觀的擴展。從
角色人物模型整體來看，我很喜歡包含了「接下來
要做什麼？」，或是剛剛做了什麼？」的前後動作在
內，即使只是一個很自然的姿勢，也能讓觀看者感
受到氣勢的模型作品，我自己在製作的時候也總是
意識到這一點。

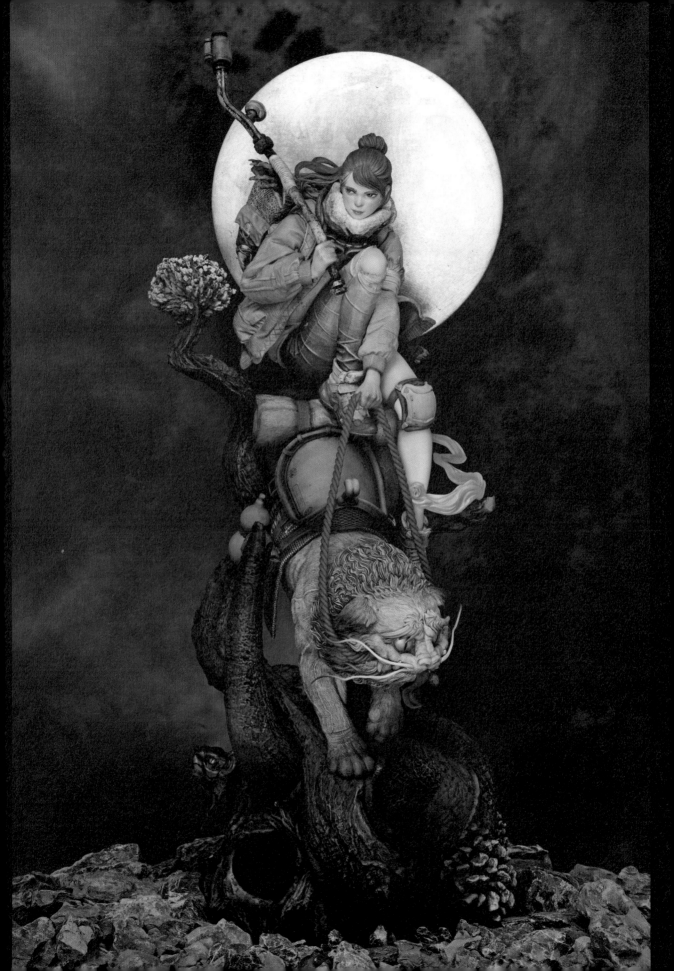

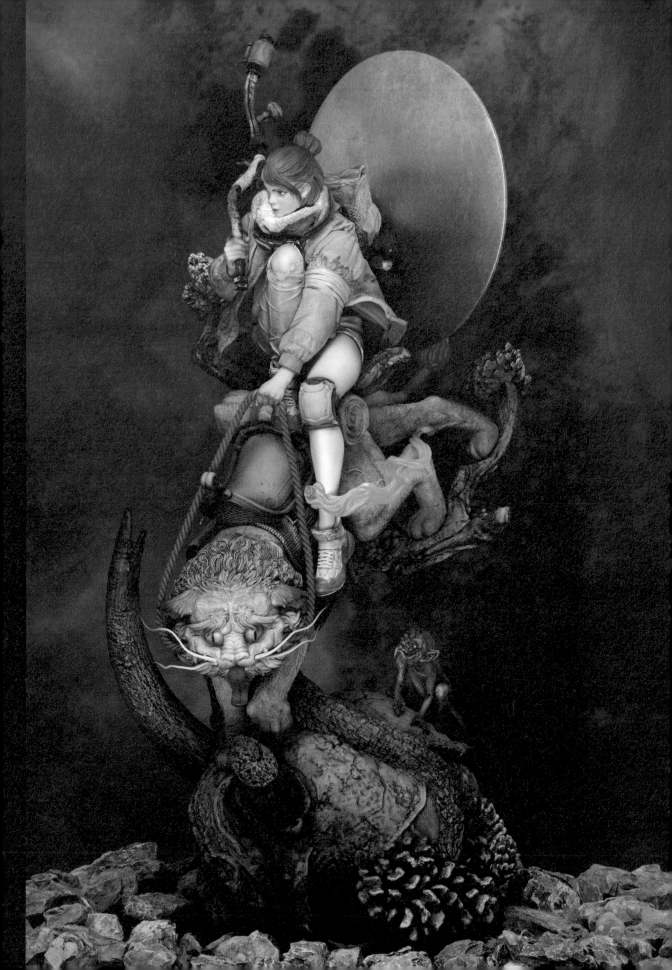

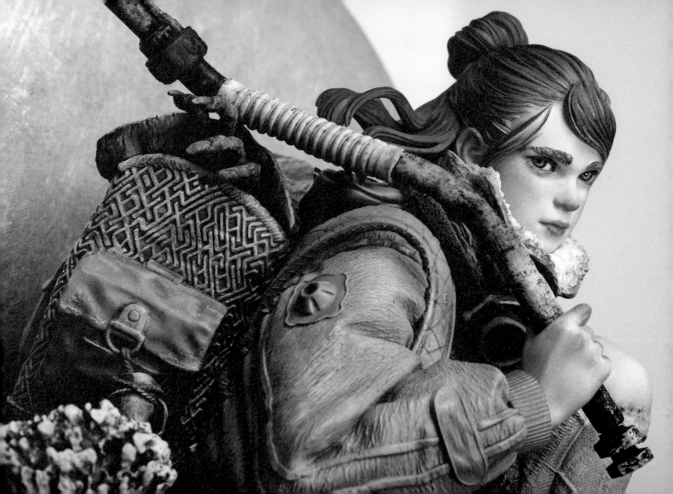

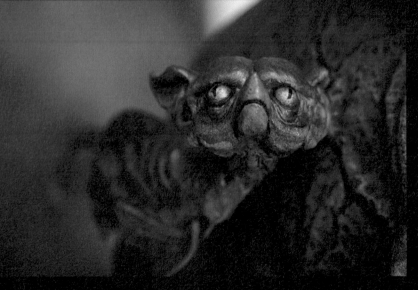

最能感受到「動態感」的造形作品為何？
Simon Lee的全部造形作品我都很欣賞。在公司職員時代，每當藤本圭紀前輩教我關於如何讓構圖和結構看起來就像是截取自一個充滿動態感和立體深度的故事場景一樣，都讓我感到佩服不已。其中印象最深的是加拉蒙被痛毆的那件作品（ULTRAMAN VS. GARAMON）。其他還有很多很多想要介紹給大家看的造形作品。

會參考哪些網站、素材或是圖像作品？
雖然沒有什麼特定的參考來源，但是在漫畫裡的一個決定性的動作分鏡，看起來就像是歌舞伎演出中講張表現帥氣的停頓動作，很有參考的價值。

在製作動作中途的姿勢時，會去意識到要讓作品能夠自行站立嗎？
我會意識到角色能否自行站立。如果是將某些零件部位需要承擔過度負荷的姿勢，勉強製作成立體作品的話，因為我製作的角色人物模型的材質大多是PVC、ABS，或者是樹脂鑄型，所以展示的時間一久就會出現材質張力造成的變形，以前我是先用黏土製作成粗坯後再掃描成檔案，或是透過實際的可動模型來試著考量能夠自行站立的平衡姿勢。不過現在即使直接製作成數位雕塑，也能靠直覺掌握好平衡感了。

如何看待特效表現豐富多彩的角色人物模型？
我現在在工作上也經常會製作特效表現的造形，不過因為工作上的造形是以能夠量產為前提，所以火和水也必須要有意識地進行拆件，以及考慮做成模具時的「脫模」狀態來進行造形。我個人喜歡用最低限度的要素去擴展出最大限度的設計效果，如果火和

大畠雅人
1985年生，千葉縣出身。武藏野美術大學油畫科版畫班畢業。2013年進入株式會社M.I.C.任職。隸屬於數位原型團隊，參與過無數商業原型製作。2015年於Wonder Festival發表首次原創造形作品《contagion girl》。隔年冬季於Wonder Festival發表的第2件原創作品「survival01:Killer」獲選為豆魚雷AAC（Amazing Artist Collection）第7彈合作作家。並於Wonder Festival2018上海[Pre Stage]獲選為日本人招待作家。由SUM ART公司將原創的角色人物模型推出商品化。目前以自由原型師的身分活躍中。

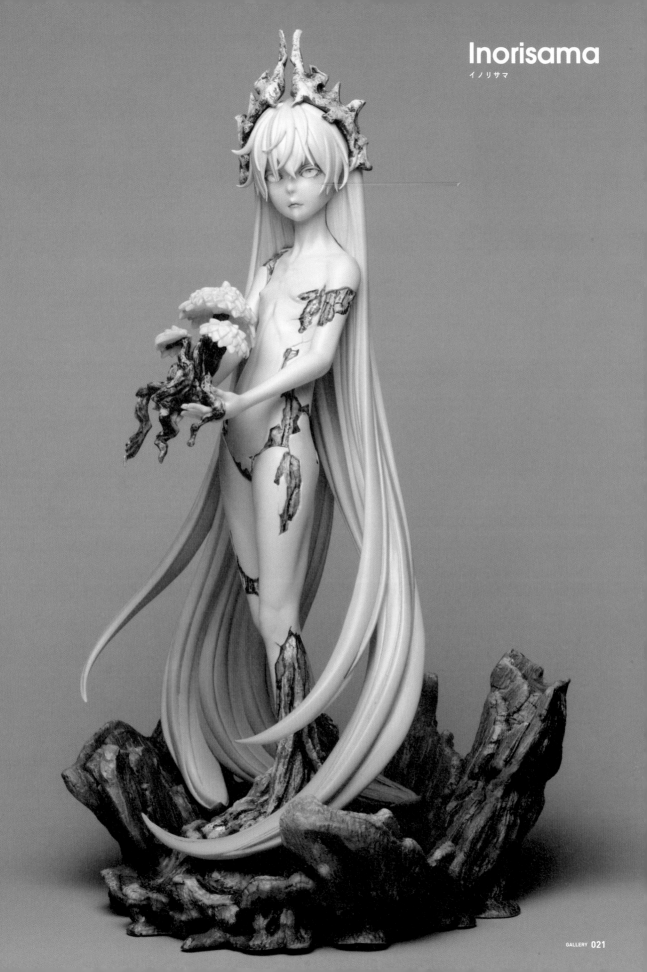

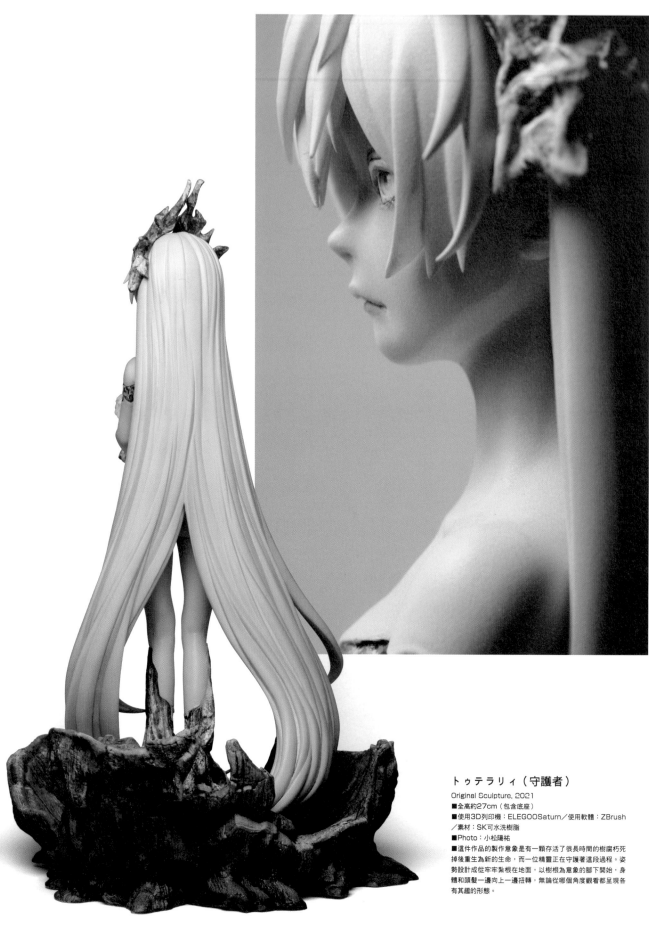

トゥテラリィ（守護者）

Original Sculpture, 2021

■全高約27cm（包含底座）

■使用3D列印機：ELEGOOSaturn／使用軟體：ZBrush
／素材：SK可水洗樹脂

■Photo：小松陽祐

■這件作品的製作意象是有一顆存活了很長時間的樹腐朽死
掉後重生為新的生命，而一位精靈正在守護著這段過程。姿
勢設計成從牢牢紮根在地面，以樹根為意象的腳下開始，身
體和頭髮一邊向上一邊扭轉，無論從哪個角度觀看都呈現各
有其趣的形態。

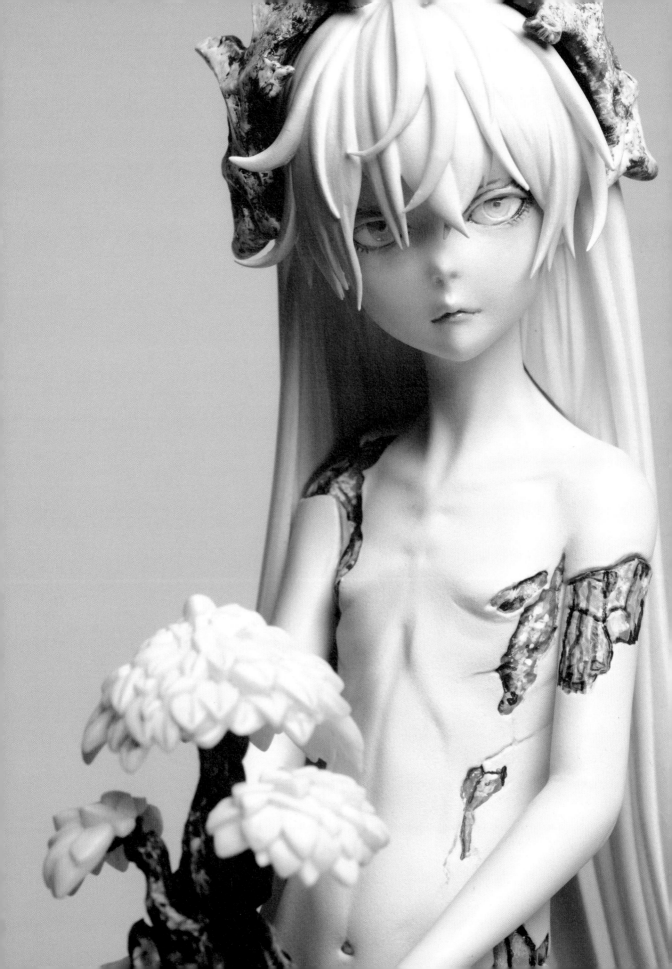

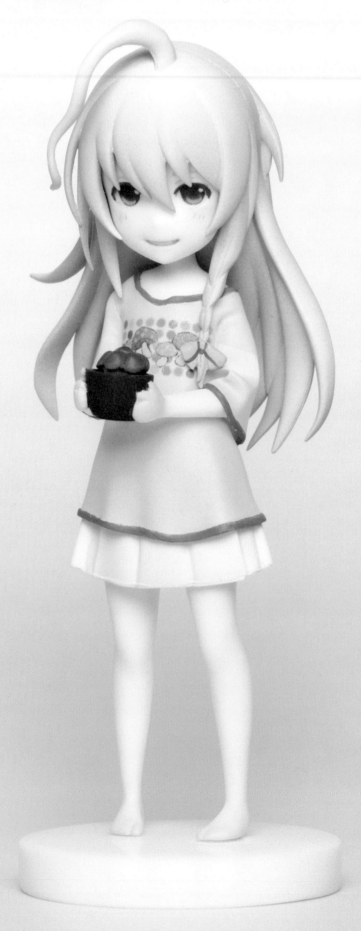

『THE IDOLM@STER
CINDERELLA GIRLS』　星輝子
Fan Art, 2021
■全高約12cm
■使用3D列印機：ELEGOO Saturn／使用軟體：
ZBrush／素材：SK可水洗樹脂
■Photo：小松陽祐
■想要一件能夠放在桌上的擺飾，以這樣的分量感，摸索出
Q版變形的程度，作品大小適中，純粹只是以這樣的感覺製
作出了一件自己喜愛的作品。
©BANDAI NAMCO Entertainment Inc.

最能感受到「動態感」的造形作品為何？
與其說是造形作品，更應該說是電玩遊戲的角色了。
我每次都覺得PLATINUMGAMES白金工作室的動
作遊戲裡的角色動作非常帥氣。以前在PlayStation
上推出《Devil May Cry》的時候，賣點是
「Stylish Action」，實際遊玩的手感操作性很好，
動作也很帥氣，真的是很成功的Stylish Action！讓
我的印象很深刻。

會參考哪些網站、素材或是圖像作品？
Pinterest。

**在製作動作中途的姿勢時，會去意識到要讓作
品能夠自行站立嗎？**
只要外表看起來很帥的話，就不太在意了。我會在意
的是重心是否落在不自然的位置？以及實際製成角
色人物模型時，需要長時間固定放置時的設計是否合
理。

如何看待特效表現豐富多彩的角色人物模型？
包含類似微縮場景的背景在內的作品看起來很有趣，
希望有一天能以單件作品的方式來製作看看。我買了
一直還沒開封的光榮堂NW-01模型用造水膠，現在
還躺在我家的抽屜裡，正思考著什麼時候要拿來用
看。

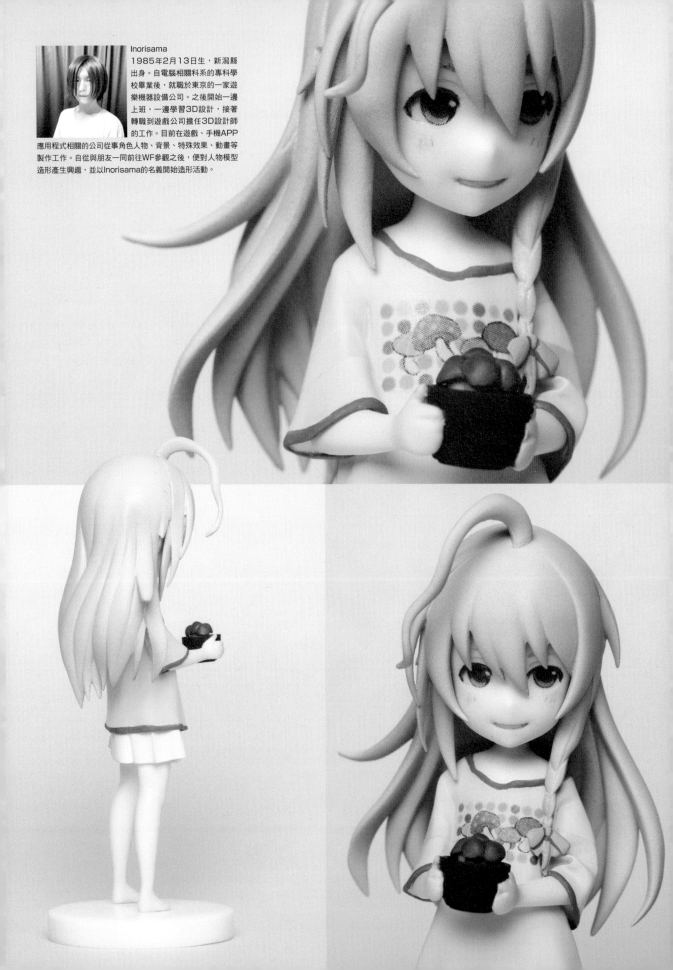

Inorisama
1985年2月13日生，新潟縣
出身。自電腦相關科系的專科學
校畢業後，就職於東京的一家遊
樂機器設備公司。之後開始一邊
上班，一邊學習3D設計，接著
轉職到遊戲公司擔任3D設計師
的工作。目前在遊戲、手機APP
應用程式相關的公司從事角色人物、背景、特殊效果、動畫等
製作工作。自從與朋友一同前往WF參觀之後，便對人物模型
造形產生興趣，並以Inorisama的名義開始造形活動。

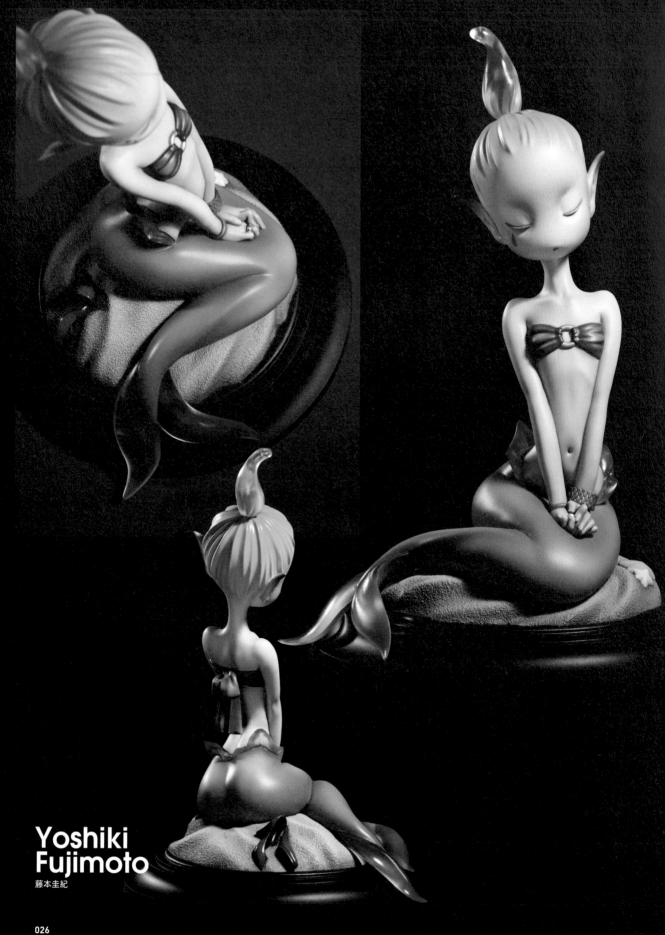

Yoshiki
Fujimoto
藤本圭紀

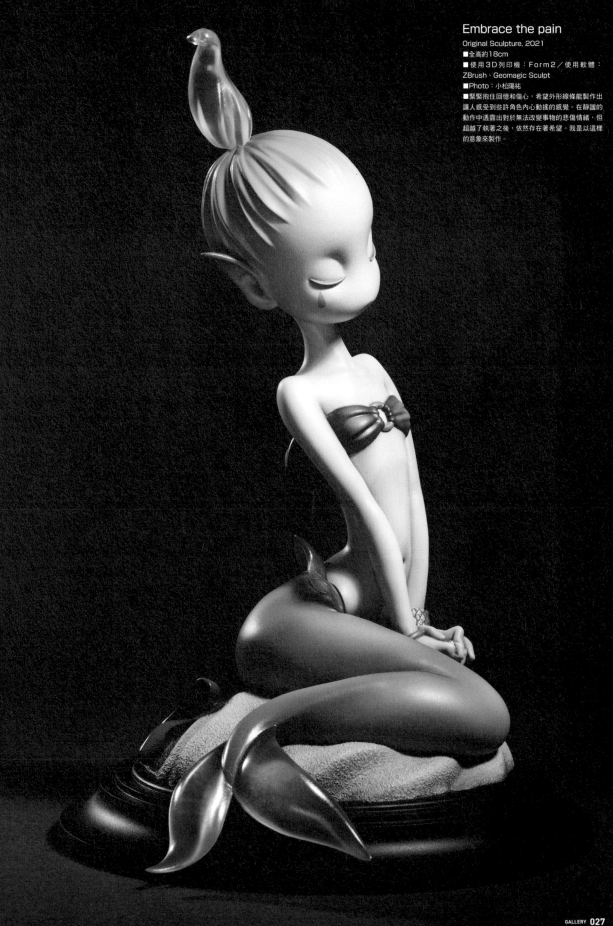

Embrace the pain

Original Sculpture, 2021
■全高約18cm
■使用３D列印機：Ｆｏｒｍ２／使用軟體：ZBrush、Geomagic Sculpt
■Photo：小松陽祐
■緊緊抱住回憶和傷心，希望外形線條製作出讓人感受到些許角色內心動搖的感覺。在靜謐的動作中透露出對於無法改變事物的悲傷情緒，但超越了執著之後，依然存在著希望。我是以這樣的意象來製作。

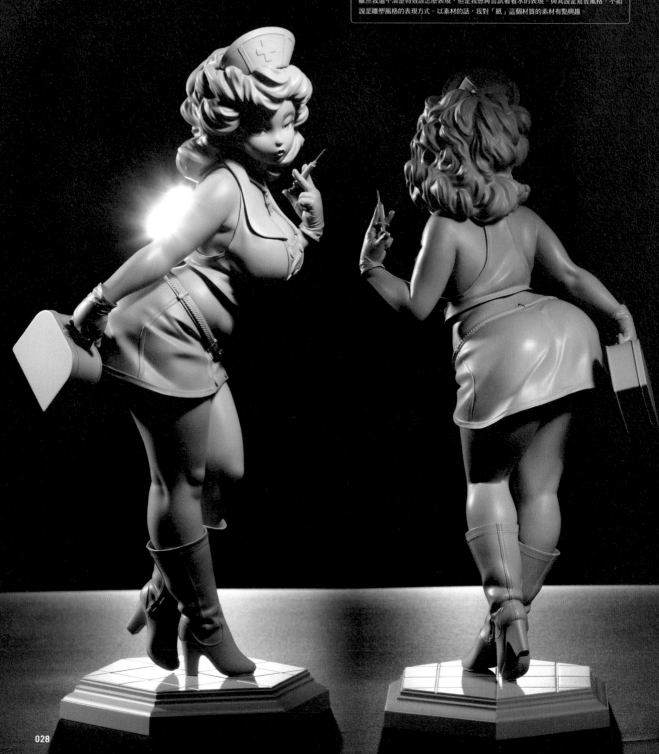

自大阪藝術大學雕塑科畢業後、進入株式會社M.I.C.任職。參與許多商業原型的製作，於2012年開始製作原創造形作品。2015年獲選為豆魚雷ＡＡＣ第3彈作家。2017年開始以自由工作者的身份持續活動中。

最能感受到「動態感」的造形作品為何？
一說到動態感，我就想起了Simon Lee的作品。他所設計的造形，就連姿勢的前後動作都能讓人想像得到，實在讓人全身雞皮疙瘩。另外雖然不是很華麗的動作，但最近MIDORO的《颶速宅男響警筋全身像》也很不錯。不管是站姿也好、樣態也好、還有空間的使用方法、都是具有衝擊性的帥氣。

會參考哪些網站、素材或是圖像作品？
照片和姿勢集自不必說，我也經常在YouTube上觀看伸展運動的影片，如果肌膚露出度高的話就更好了（笑）。尤其是活動伸展肩胛骨的影片很值得參考。

在製作動作中途的姿勢時，會去意識到要讓作品能夠自行站立嗎？
我一定會設計成讓作品能夠自行站立。經常會去意識到相對於角色的頭部、身體是如何取得平衡的，比方說腳部是不是位在支撐頭部和上半身的位置等等，很多都是依靠觀感來決定的。

如何看待特效表現豐富多彩的角色人物模型？
雖然我還不清楚特效該怎麼表現，但是我想再嘗試看看水的表現。與其說是寫實風格，不如說是雕塑風格的表現方式。以素材的話，我對「紙」這個材質的素材有點興趣。

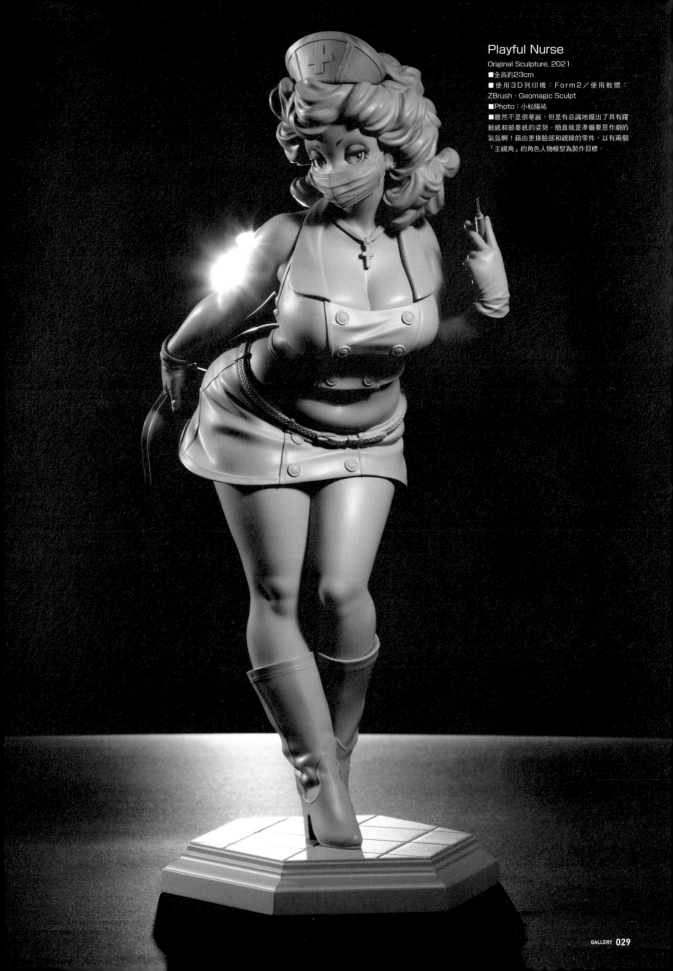

Playful Nurse

Original Sculpture, 2021

■全高約23cm
■使用3D列印機：Form2／使用軟體：
ZBrush、Geomagic Sculpt
■Photo：小松陽祐
■雖然不是很華麗，但是有意識地擺出了具有躍動感和節奏感的姿勢。簡直就是準備要惡作劇的氣氛啊！藉由更換臉部和視線的零件，以有兩個「主視角」的角色人物模型為製作目標。

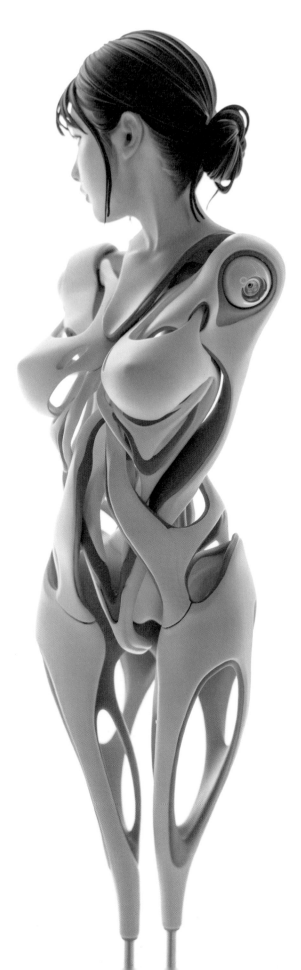

HB02（1/3 scale）

Sculpture for KAIYODO, 2021
■全高約60cm
■使用3D列印機：Form2／使用軟體：
ZBrush
■Photo：K
■以回首盼顧的動作為主題，活用3D列印的
特性來進行設計。製作時有去意識到身體的
哪個部分旋轉多少角度，整體看起來會變得更
美。

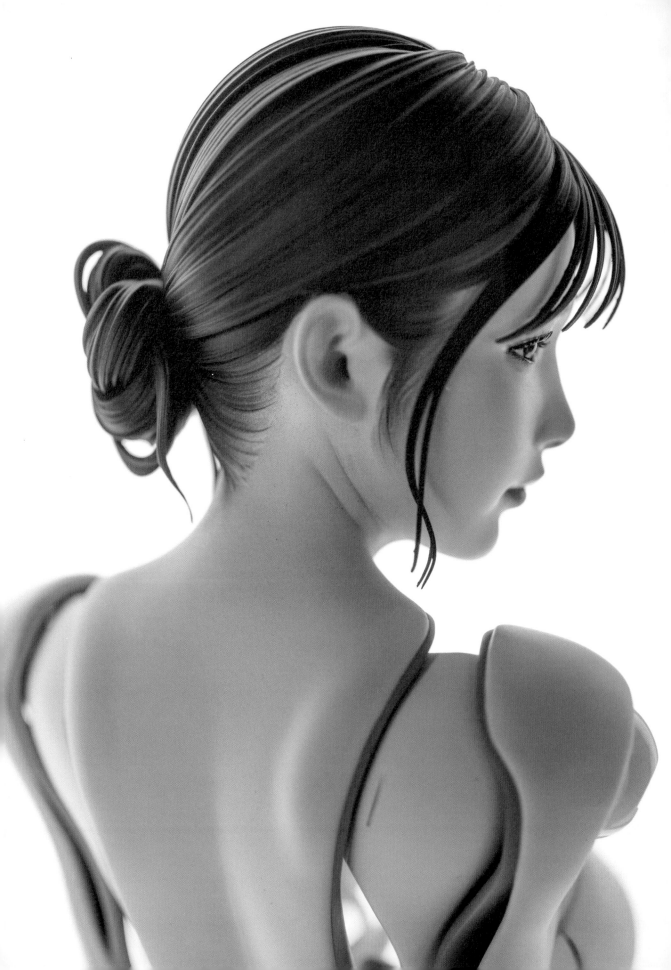

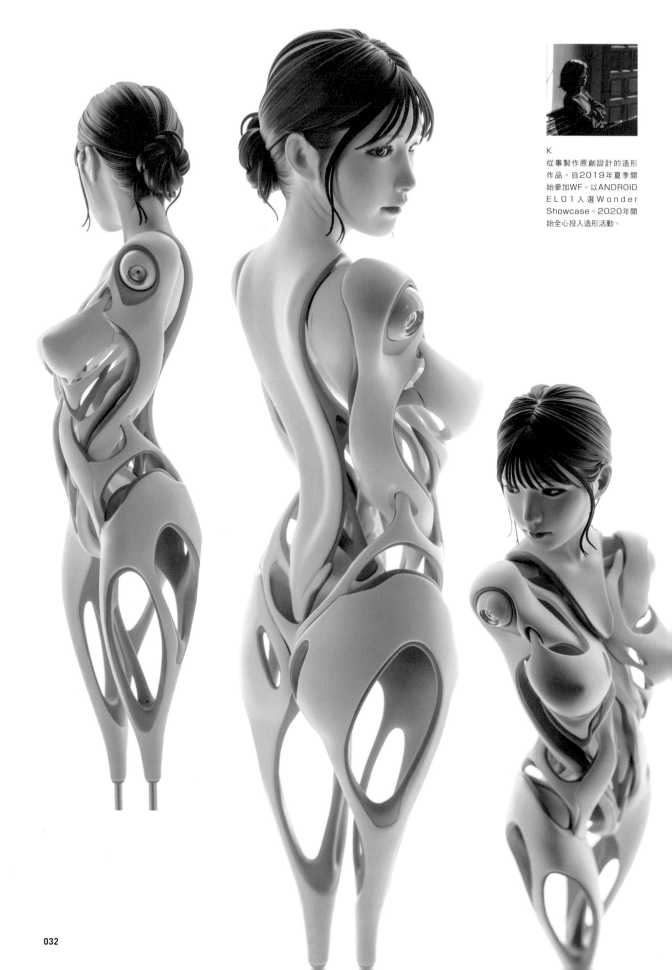

K

從事製作原創設計的造形
作品。自2019年夏季開
始參加WF。以ANDROID
ELO1入選Wonder
Showcase。2020年開
始全心投入造形活動。

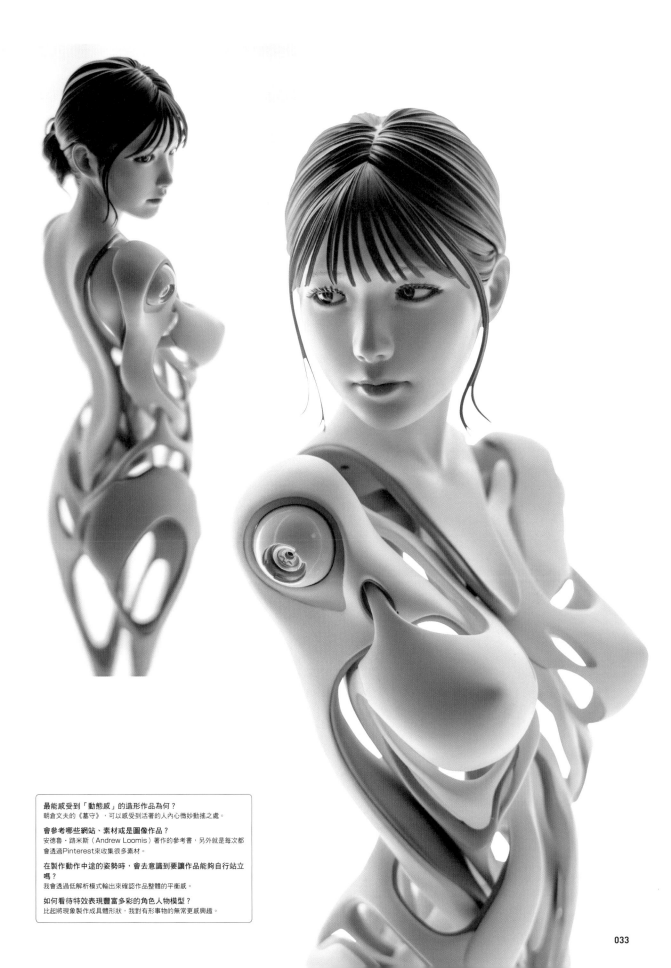

最能感受到「動態感」的造形作品為何？
朝倉文夫的《墓守》，可以感受到活著的人內心微妙動搖之處。

會參考哪些網站、素材或是圖像作品？
安德魯・路米斯（Andrew Loomis）著作的參考書，另外就是每次都
會透過Pinterest來收集很多素材。

在製作動作中途的姿勢時，會去意識到要讓作品能夠自行站立
嗎？
我會透過低解析模式輸出來確認作品整體的平衡感。

如何看待特效表現豐富多彩的角色人物模型？
比起將現象製作成具體形狀，我對有形事物的無常更感興趣。

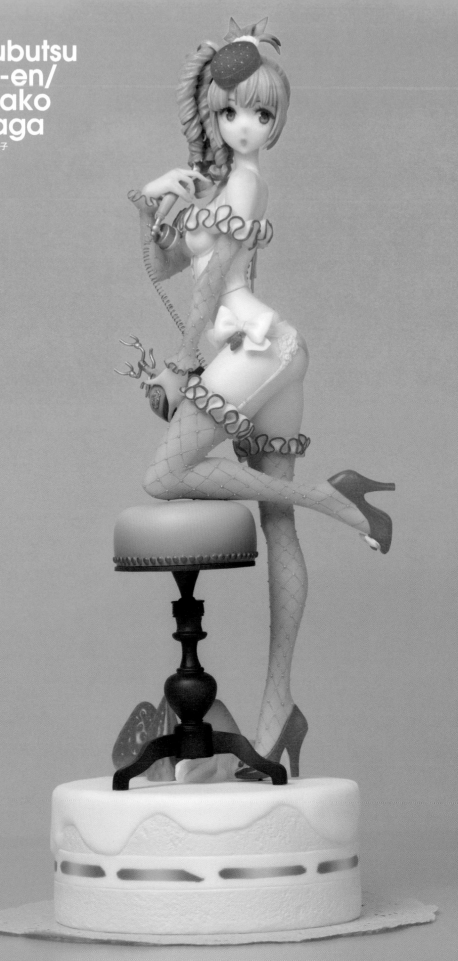

SWEETS LINGERIE
『いちごショートビスチェちゃん』
（緊身草莓短胸衣小妹）

Original Sculpture collaborated with ERIMO, 2021

■全高約29.5cm■素材：原型/New Fando石粉黏土塗裝樣本/樹脂鑄型■Photo：小松陽祐
■插畫：ERIMO

■這個角色人物模型是以ERIMO畫的插畫為原型，是可以從一個方向同時看到臉部、胸部、臀部的姿勢。腳部和手臂也各有一側彎曲，呈現出動態感，是一個有很多可看之處，充滿魅力的姿勢。當我第一次看到插畫的時候，當下就覺得非常喜歡，很想製作成立體，那個時候雖然不明白為什麼會這樣，但是仔細想過之後，我覺得這是一個考量得非常周到的姿勢。插畫畫家每天都在思考各種姿勢和構圖，他們的作品非常值得參考。我喜歡沒有太多動作的豎立狀態，所以不太擅長帶有動作的姿勢，需要去參考各式各樣的插畫來學習。

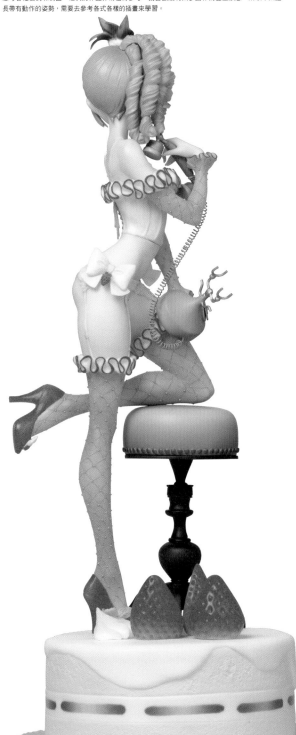

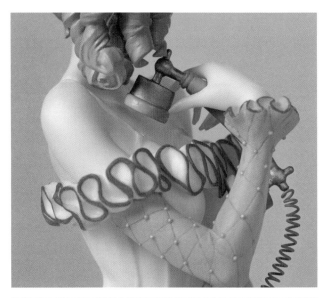

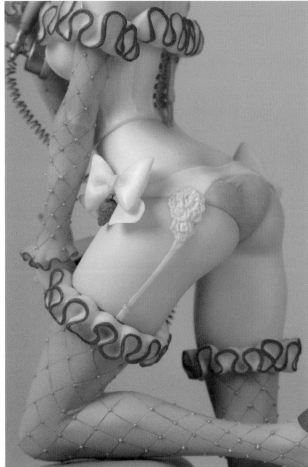

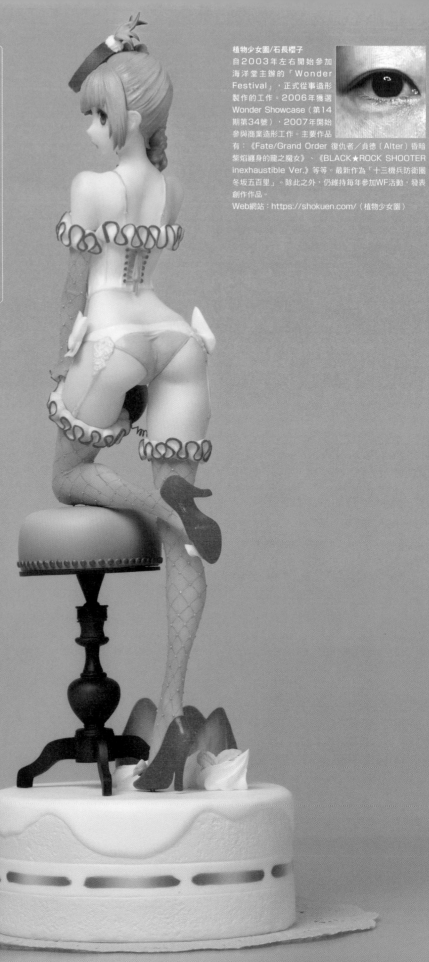

植物少女園/石長櫻子

自2003年左右開始參加
海洋堂主辦的「Wonder
Festival」,正式從事造形
製作的工作。2006年獲選
Wonder Showcase(第14
期第34號),2007年開始
參與商業造形工作。主要作品
有:《Fate/Grand Order 復仇者/貞德(Alter)昏暗
紫焰纏身的寵之魔女》、《BLACK★ROCK SHOOTER
inexhaustible Ver.》等等。最新作為「十三機兵防衛圈
冬坂五百里」。除此之外,仍維持每年參加WF活動,發表
創作作品。
Web網站:https://shokuen.com/(植物少女園)

最能感受到「動態感」的造形作品為何?

迄今為止,在製作過程中,最能感受到動態感的是
redjuice原作插畫中的《樺 いのり(樺研)》的角色
人物模型。一只看身體的話,已經覺得這個姿勢滿有意
思。一旦穿上衣服之後,袖子和頭髮的動態感產生相
乘的效果,竟至造成了一個動態感十足,具有飄浮感
的角色人物模型,讓我感到很滿意。

會參考哪些網站、素材或是圖像作品?

我會在網上搜尋資料,看人物姿勢集,不過一般都是
自己在鏡子前面擺姿勢。其他還有使用figma這類可以
做出各種姿勢的人偶來試擺姿勢的時候。

**在製作動作中途的姿勢時,會去意識到要讓作
品能夠自行站立嗎?**

除了以離尖站立,或是身體飄浮著的姿勢這類難以自
行站立的東西以外,我認為只要重心對了,基本上就
能自行站立了,所以不太重視這點。比起這個,我更
在意的是觀看的時候,是不是能讓人感到心情舒暢的
姿勢。

如何看待特效表現豐富多彩的角色人物模型?

我製作過幾次水的特效,但是沒有製作過火焰。今後
有機會的話想挑戰一下。不過,火焰好像有點困難
呢!

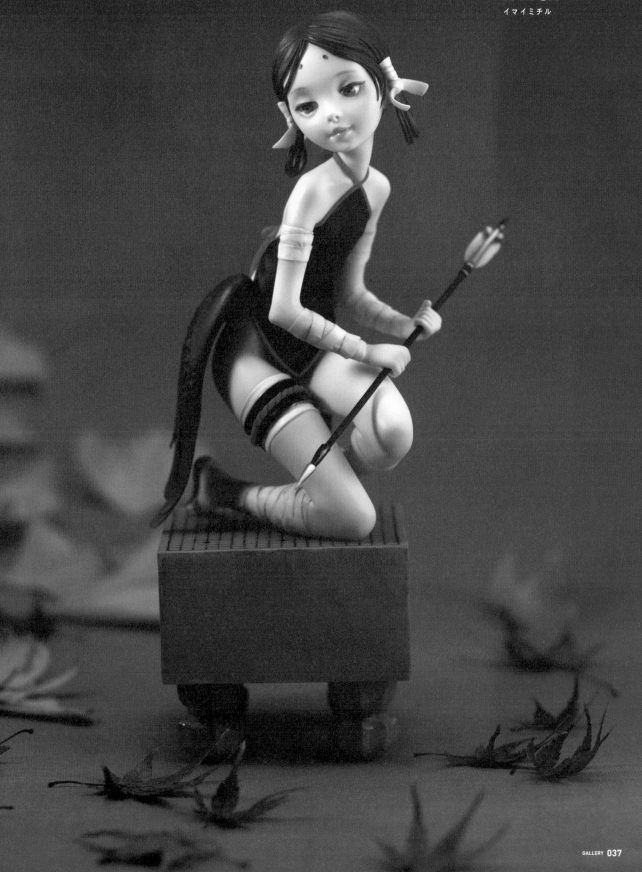

小鳥

Original Sculpture, 2021

■全高約16.5cm
■素材：Fando石粉黏土（棋盤是以
ZBrush製作）
■Photo：北浦 榮
■如果能讓這個孩子呈現出個性溫
和，但有點調皮，而且對主人百依百
順的氛圍的話，我覺得這就非常成功
了。

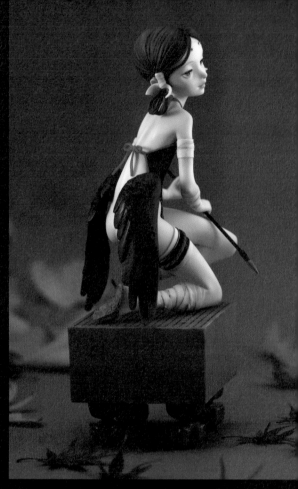

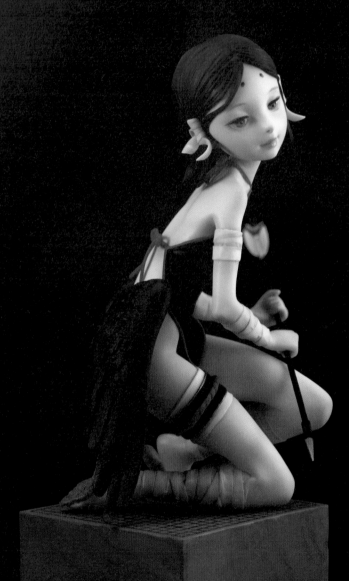

イマイミチル（MICHIRU imai）
自由造形作家／模型原型師。雖在東京的美術大
學裡修習油畫，但畢業後對立體造形產生興趣並
開始著手製作。除了參與商業原型製作之外，自
2012年起也開始參加Wonder Festival，發表
創作作品。於2016年夏季Wonder Festival
發表的作品《化貓陰陽師》月影獲選為Wonder
Showcase遴選作品。

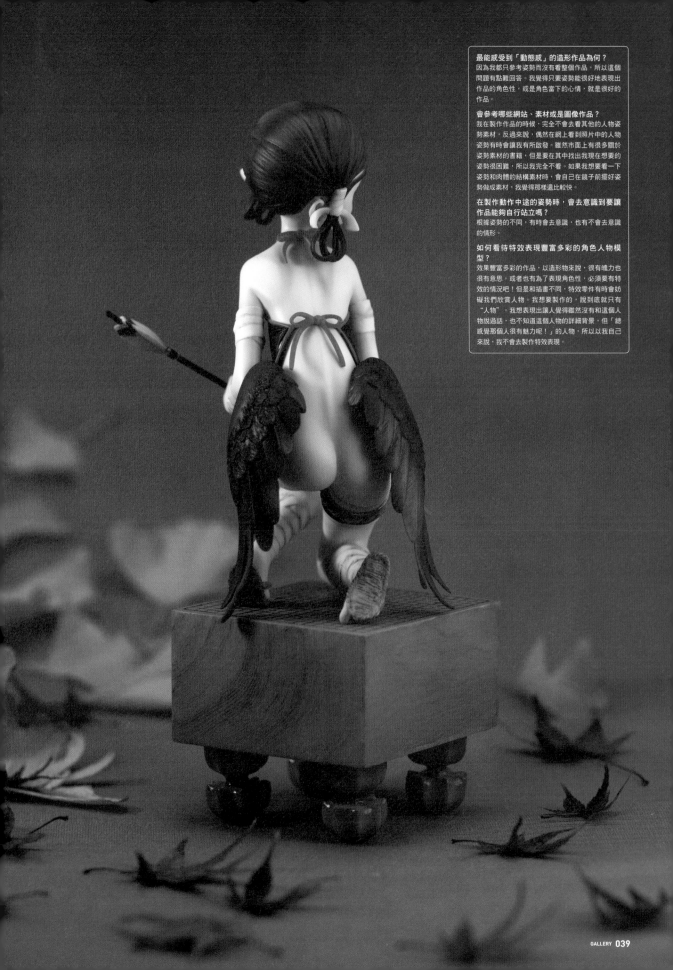

最能感受到「動態感」的造形作品為何？
因為我都只參考姿勢而沒有看整個作品，所以這個問題有點難回答。我覺得只要姿勢能很好地表現出作品的角色性，或是角色當下的心情，就是很好的作品。

會參考哪些網站、素材或是圖像作品？
我在製作作品的時候，完全不會去看其他的人物姿勢素材，反過來說，偶然在網上看到照片中的人物姿勢有時會讓我有所啟發。雖然市面上有很多關於姿勢素材的書籍，但是要在其中找出我現在想要的姿勢很困難，所以我完全不看。如果我想要看一下姿勢和肉體的結構素材時，會自己在鏡子前擺好姿勢做成素材，我覺得那樣還比較快。

在製作動作中途的姿勢時，會去意識到要讓作品能夠自行站立嗎？
根據姿勢的不同，有時會去意識，也有不會去意識的情形。

如何看待特效表現豐富多彩的角色人物模型？
效果豐富多彩的作品，以造形物來說，很有魄力也很有意思，或者也有為了表現角色性，必須要有特效的情況吧！但是和插畫不同，特效零件有時會妨礙我們欣賞人物。我想要製作的，說到底就只有「人物」。我想表現出讓人覺得雖然沒有和這個人物說過話，也不知道這個人物的詳細背景，但「總感覺那個人很有魅力呢！」的人物，所以以我自己來說，我不會去製作特效表現。

Hiroki Hayashi
✕ Hiroshi Tagawa

林浩己✕田川弘

which-04

Original Sculpture, 2021
■全高約15cm
■樹脂鑄型
■Photo：田川弘
■販賣：Which？
■這是2021年9月由Which？發售的1/12比例的林浩己原型GK套件，女性角色人物模型穿著讓人血脈噴張的牛仔風格服裝。但在這個性感氛圍當中，仍然可以感受到少女所擁有的清純感，是一個非常優秀的套件。黑色服裝的那組加上了底褲＆臍環＆帽子羽毛裝飾的改造，牛仔夾克的那組則只有加上帽子的羽毛裝飾。（田川）

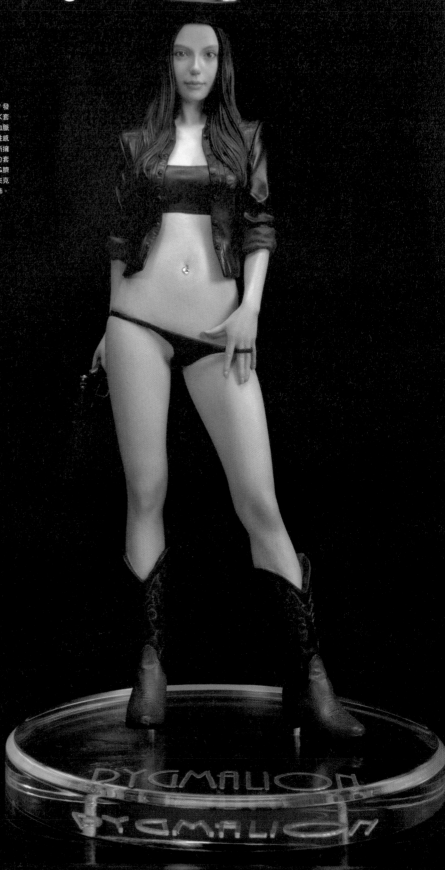

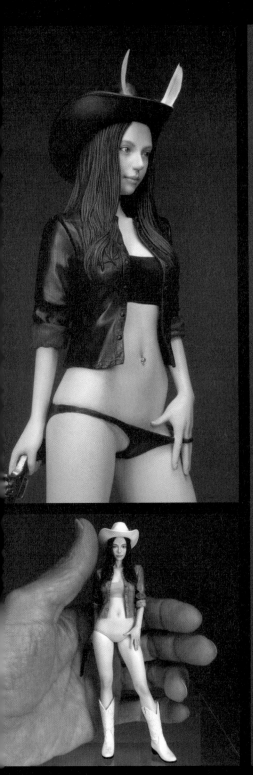

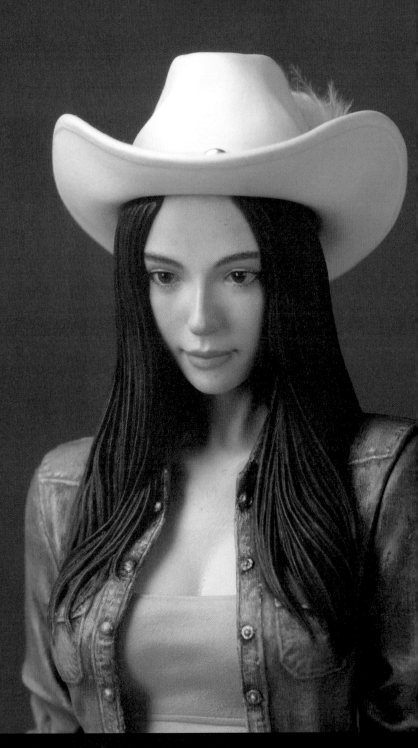

林 浩己
生於1965年。千葉縣出身,現居神奈川縣。以自由商業人物模型原型師的身分活動中。自創品牌「atelier iT」是以擬真寫實人物模型為中心擴展系列作品。並於取得會展活動期間限定版權之後,挑戰製作偏向寫實造形的動畫角色。

田川弘
自幼便擅長於繪畫。高中、大學都就讀美術相關科系。專攻西洋繪畫。29歲時,在首次報名參賽的大型公募展中一口氣獲得「大賞」首獎。原本以為順風順水的畫家之路,沒想到在35歲就中途挫折。後來因緣巧合接觸到了GK模型套件(擬真寫實人物模型)的世界並沈迷其中,自2011年左右正式開始從事GK模型套件塗裝工作,經常舉辦或參加個展、團體展,直到現在。

Souichi
Harigiri

針桐双一

『DARK SOULS』 墓王尼特

Fan Art, 2021
■全高約20cm
■使用3D列印機：ELEGOO Saturn／使用軟體：ZBrush／素材：樹脂、
人髮、光學3D列印機部品零件
■Photo：小松陽祐
■為了要呈現出在原作中像煙霧和海藻一樣扭曲蠕動的黑色靈氣，於是就在
本體周圍種植了人髮。將毛髮塑造出動態感後，為了保持形狀，塗了厚厚的
透明塗料來加以固定。在簡單的姿勢中，將整件作品修飾呈現出可以感受到
靜靜地搖曳，以及扭曲蠕動的感覺。
Dark Souls™&©BANDAI NAMCO Entertainment Inc./©FromSoftware, Inc.

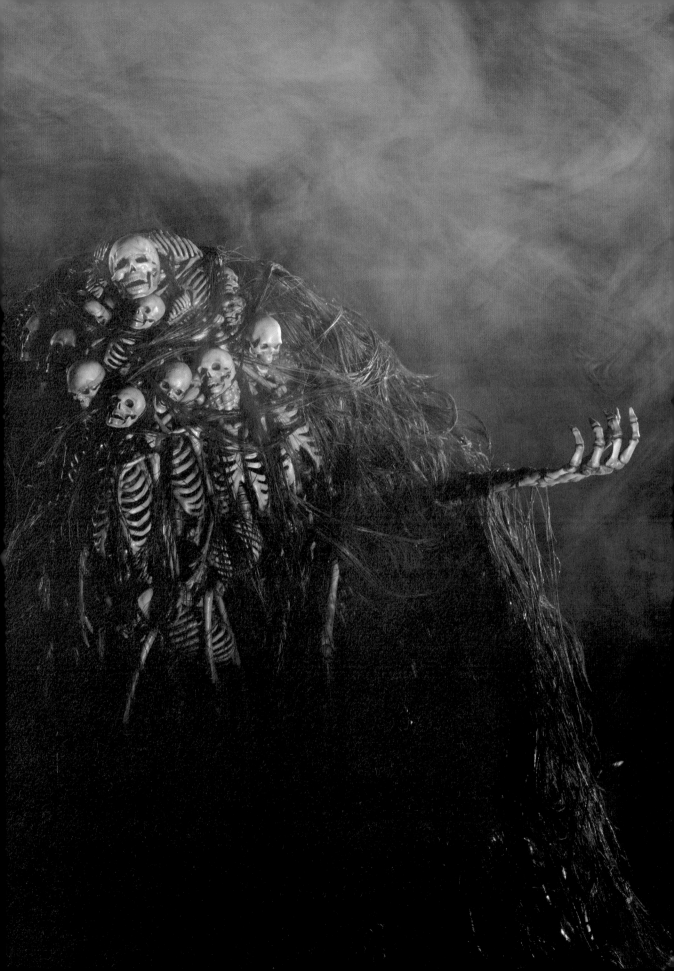

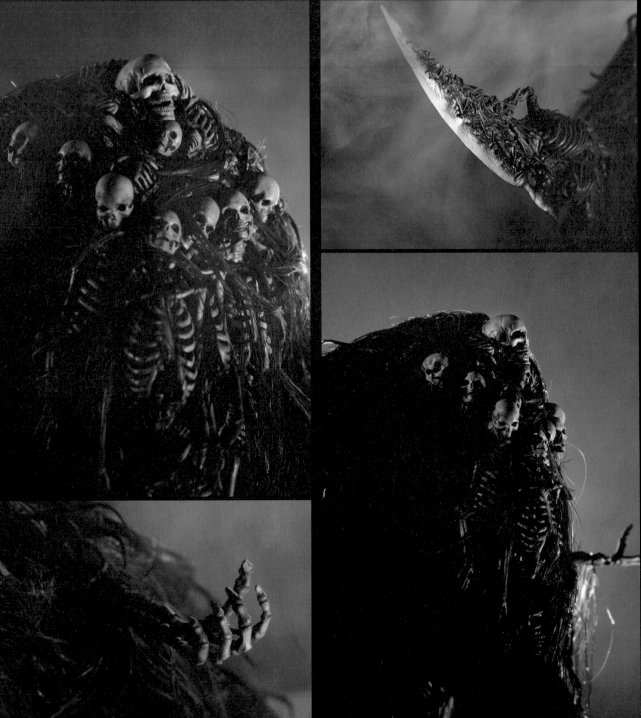

最能感受到「動態感」的造形作品為何？
在我心中，勞孔群像（希臘雕像）是最具動態感的姿勢，我十分憧憬，軀幹的扭轉角度非常吸引我。

會參考哪些網站、素材或是圖像作品？
我會使用從以前就在使用的關節可動人偶「S.F.B.T-3」來研究姿勢。

在製作動作中途的姿勢時，會去意識到要讓作品能夠自行站立嗎？
為了防止長年累月造成的變形，我都會設計出能夠輕鬆自行站立的形狀。不過對於是否能夠自行站立的確認工作，自從由手工雕塑轉向數位雕塑後，現在確實是一個正在解決中的課題。

如何看待特效表現豐富多彩的角色人物模型？
作為動態感的表現手法之一，我對特效零件感到興趣。以前在手工雕塑造形的時期，會將裝飾品用的透明樹脂零件，一點一點重塗上色後製作成特效零件。不過如果能以數位造形的方式製作的話，我覺得那樣會更好。

針桐双一
新銳造形作家。不限任何類型，只要覺得有魅力的題材都會去製作。2021年的當下是手工雕塑、數位雕塑各占一半左右。手雕造形的時候使用Super Sculpey樹脂黏土和環氧樹脂補土，數位造形的時候使用ZBrush。

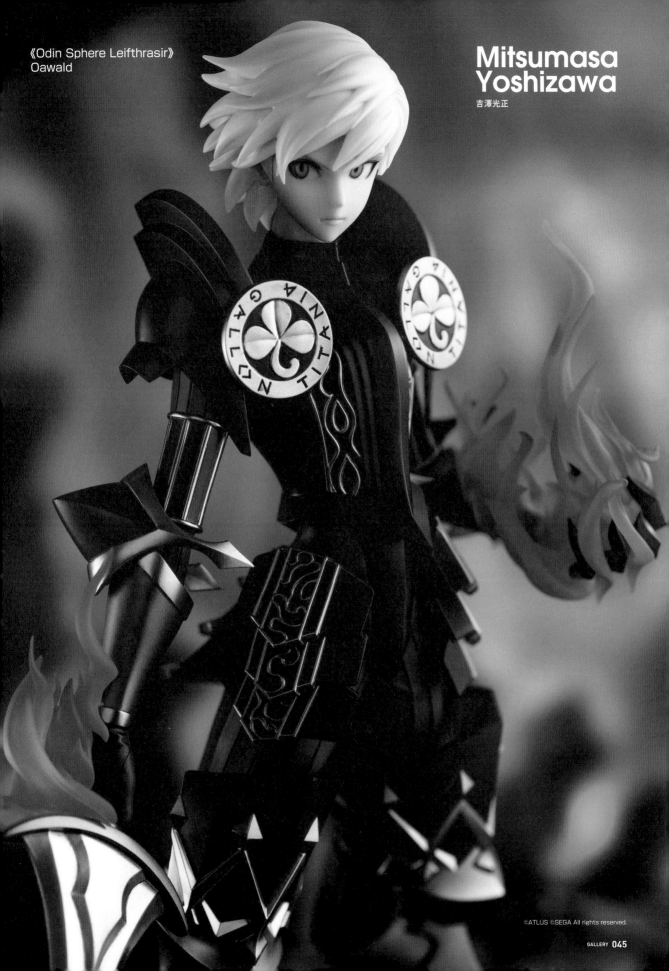

《Odin Sphere Leifthrasir》
Oawald

Mitsumasa Yoshizawa

吉澤光正

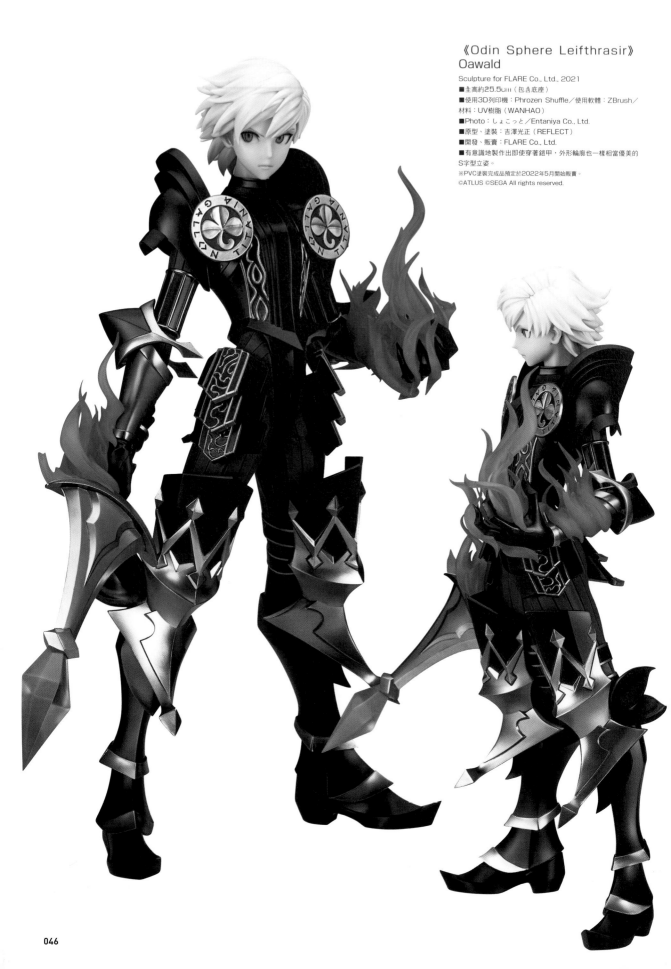

《Odin Sphere Leifthrasir》
Oawald

Sculpture for FLARE Co., Ltd., 2021
■主高約25.5cm（包含底座）
■使用3D列印機：Phrozen Shuffle／使用軟體：ZBrush／
材料：UV樹脂（WANHAO）
■Photo：しょこっと／Entaniya Co., Ltd.
■原型、塗裝：吉澤光正（REFLECT）
■開發、販賣：FLARE Co., Ltd.
■有意識地製作出即使穿著鎧甲，外形輪廓也一樣相當優美的
S字型立姿。
※PVC塗裝完成品預定於2022年5月開始販賣。
©ATLUS ©SEGA All rights reserved.

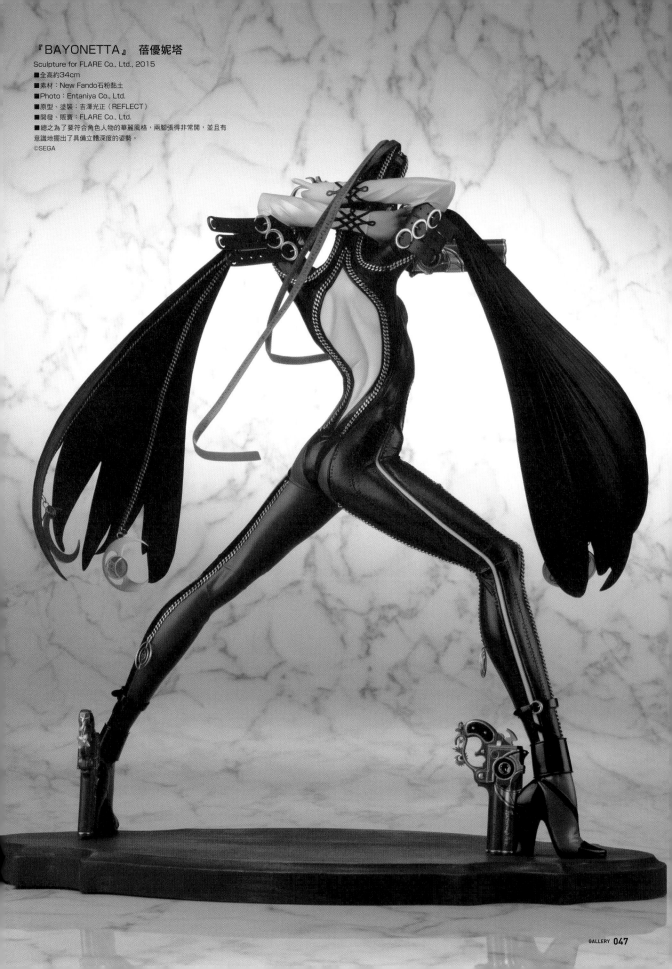

『BAYONETTA』 蓓優妮塔

Sculpture for FLARE Co., Ltd., 2015

■全高約34cm
■素材：New Fando石粉黏土
■Photo：Entaniya Co., Ltd.
■原型、塗裝：吉澤光正（REFLECT）
■開發、販賣：FLARE Co., Ltd.
■總之為了要符合角色人物的華麗風格，兩腳張得非常開，並且有
意識地擺出了具備立體深度的姿勢。
©SEGA

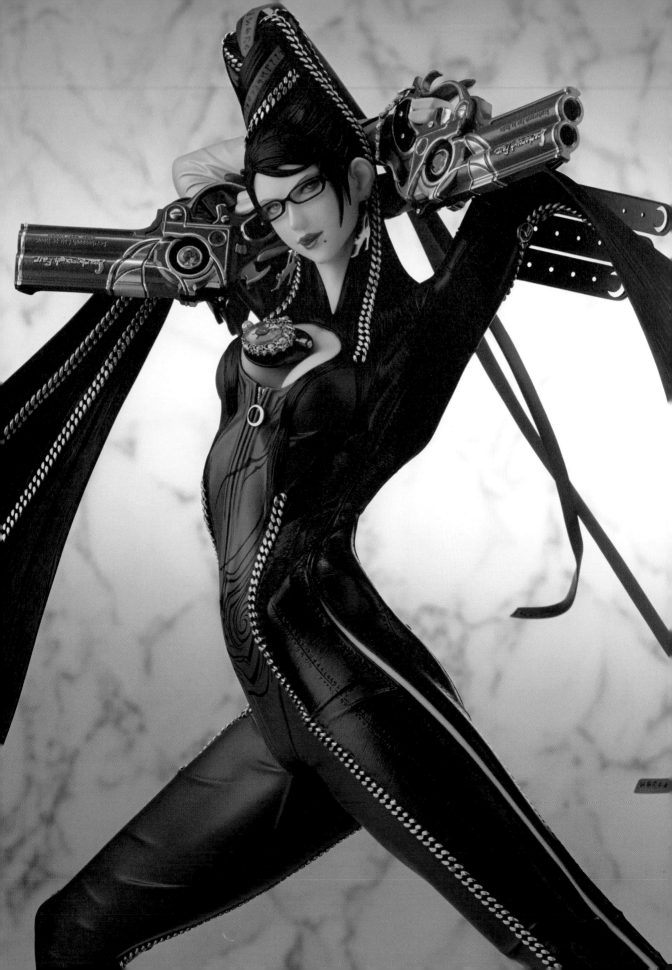

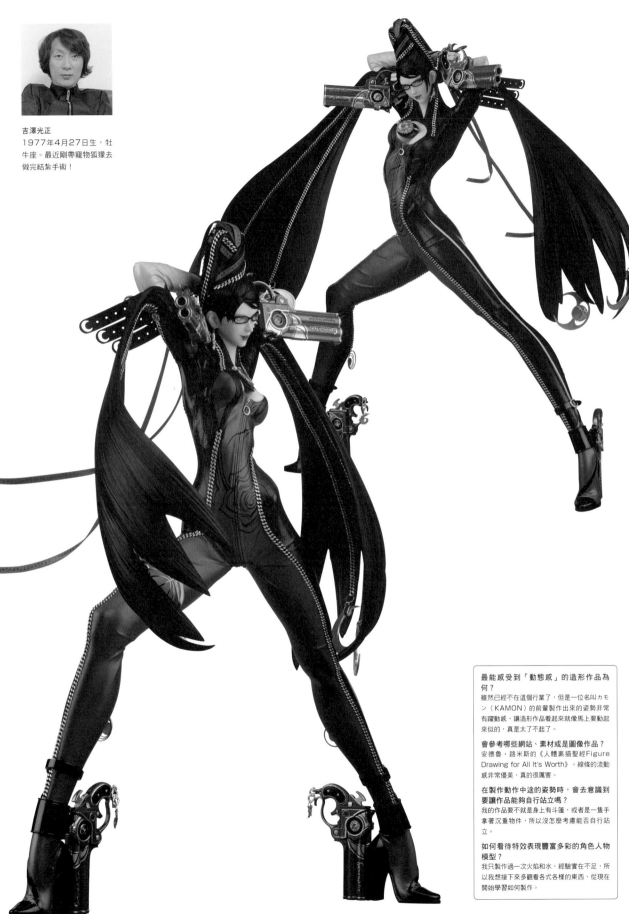

吉澤光正
1977年4月27日生，牡
牛座。最近剛帶寵物狐獴去
做完結紮手術！

最能感受到「動態感」的造形作品為
何？
雖然已經不在這個行業了，但是一位名叫カモ
ン（KAMON）的前輩製作出來的姿勢非常
有躍動感，讓造形作品看起來就像馬上要動起
來似的，真是太了不起了。

會參考哪些網站、素材或是圖像作品？
安德魯．路米斯的《人體素描聖經Figure
Drawing for All It's Worth》。線條的流動
感非常優美，真的很厲害。

在製作動作中途的姿勢時，會去意識到
要讓作品能夠自行站立嗎？
我的作品要不就是身上有斗篷，或者是一隻手
拿著沉重物件，所以沒怎麼考慮能否自行站
立。

如何看待特效表現豐富多彩的角色人物
模型？
我只製作過一次火焰和水，經驗實在不足，所
以我想接下來多觀看各式各樣的東西，從現在
開始學習如何製作。

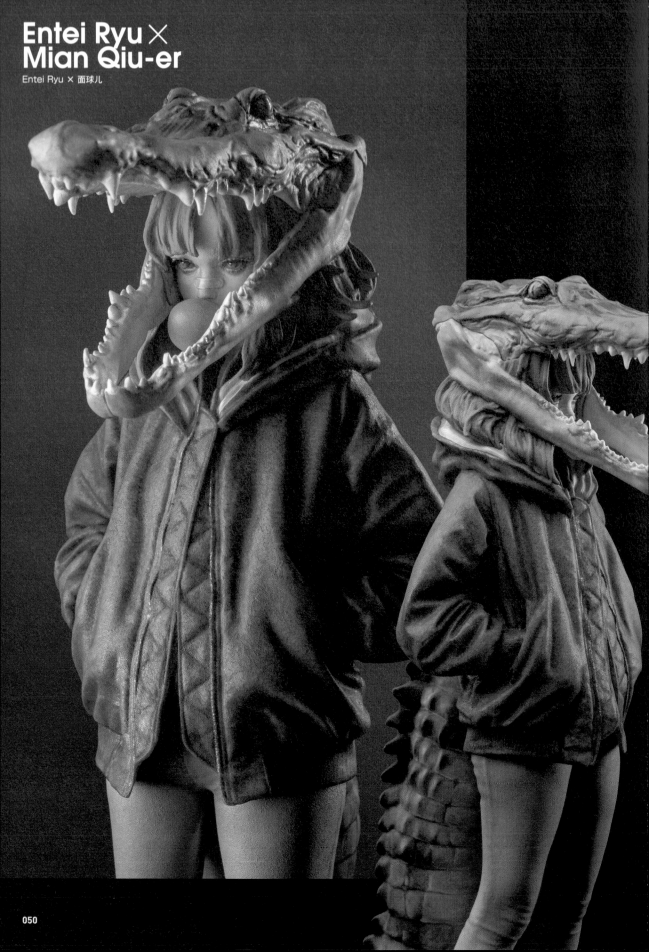

Entei Ryu ×
Mian Qiu-er

Entei Ryu × 面球儿

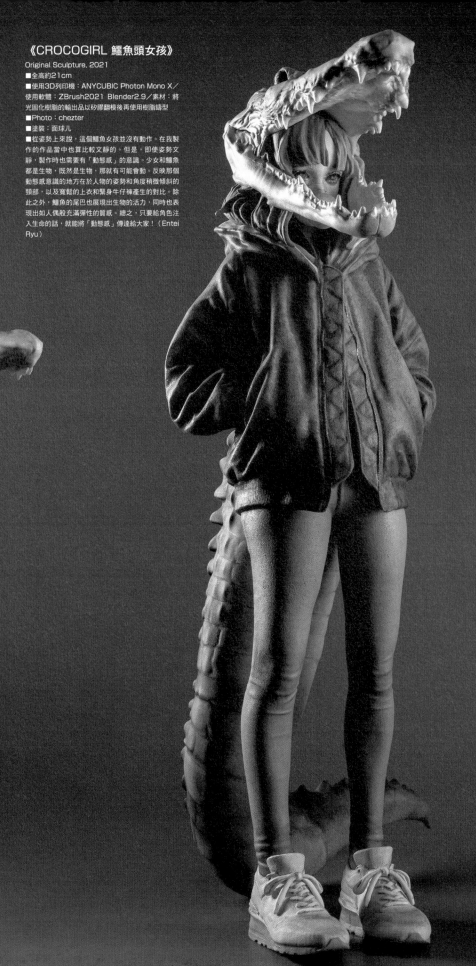

《CROCOGIRL 鱷魚頭女孩》

Original Sculpture, 2021

■全高約21cm
■使用3D列印機：ANYCUBIC Photon Mono X／
使用軟體：ZBrush2021 Blender2.9／素材：將
光固化樹脂的輸出品以矽膠翻模後再使用樹脂鑄型
■Photo：chezter
■漆裝：面球儿
■從姿勢上來說，這個鱷魚女孩並沒有動作。在我製
作的作品當中也算比較文靜的。但是，即使姿勢文
靜，製作時也需要有「動態感」的意識。少女和鱷魚
都是生物，既然是生物，那就有可能會動。反映那個
動態感意識的地方在於人物的姿勢和角度稍微傾斜的
頸部，以及寬鬆的上衣和緊身牛仔褲產生的對比。除
此之外，鱷魚的尾巴也展現出生物的活力，同時也表
現出如人偶般充滿彈性的質感。總之，只要給角色注
入生命的話，就能將「動態感」傳達給大家！（Entei
Ryu）

最能感受到「動態感」的造形作品為何？
說到「動態感」，首先浮現在腦海裡的是英國雕塑家東尼·克雷格（Tony Cragg）的作品，雖然不是具象的形態，但作品中所包含的運動能量令人感動。我自己最近的作品中，最有「動態感」的應該算是《Cuto+Sohiorko》吧！我覺得為了表現「動態感」，不一定需要誇張的肢體動作和姿勢，以那件作品來說，像是能量的流動（以斗篷等造形讓人感受到風的存在），整體的傾斜角度（前傾姿勢的構圖），配合整體流動方向的細節呈現（表情和關節的角度）等等都很重要。雕塑是靜止的，所以我所截取最有力的"一瞬間"，不是在力量釋放後，而是即將開始動作的那一刻。因此我在製作造形的時候，經常會有意識地將動態的氣勢透過具體的形狀呈現出來。

會參考哪些網站、素材或是圖像作品？
主要的參考網站是Pinterest。在從圖像搜尋圖像的模式中，即使是難以用語言表達的姿勢和氛圍，也能簡單地找到理想的參考圖像。至於動物的部分，有很多是在日常生活中看不到的生物，比起照片，影片的資訊更多，所以也會透過YouTube來尋找資訊。

在製作動作中途的姿勢時，會去意識到要讓作品能夠自行站立嗎？
意外的是我從來沒有考慮過這個問題。以前我在設計建築物的時候，對於設計出來的形狀，必須要去考慮負重和構造，不過和動物的造形在這一點上，感覺可以自由一些，為什麼呢？因為生物造形本身就有屬於自己的規則。當角色和背景等要素彼此調和，整體構圖取得平衡的話，基本上在力的方面也會呈現合理的狀態，所以我覺得這部分可以憑感覺去處理就好。

如何看待特效表現豐富多彩的角色人物模型？
我喜歡有將火和水等效果引入作品中的造形作品，像風這種看不見的要素也是一樣的。角色造形如果呈現出受到風的影響，也會變得生動，風與動態的角色一起成為能量流動的一部分。我不想把被當作配角的背景與主要角色分開，而是要從整體上考慮，我想要讓整體的構圖都顯得流暢。看到這個問題的時候，在我腦海中浮現的是，以前曾經過一位用面紙揉製成角色斗篷的藝術家。將使用黏土捏塑人像這種完全可以控制的素材，和面紙（或其他材質）這類不完全可以控制的素材，混合在一起使用的組合非常有趣。就像是在數位雕塑的過程中加入演算法和模擬法一樣能夠刺激想像力。

（Entei Ryu）

Entei Ryu（造形）
1993年出生，概念藝術家，數位造形作家。在東京大學專攻建築，畢業後以遊戲·電影的概念藝術為中心活動，還參與雕塑、插畫、時尚設計等工作。2021年開始在Wonder Festival上展出。
Twitter：@BadZrlwt
受到影響的（最喜歡的）電影、漫畫、動畫：《幻想曲》（迪士尼，1940）
一天的平均工作時間：包括畫畫在內共6個小時。

面球儿（塗裝）
1983年出生，插畫家、塗裝師。喜歡收集各式各樣的角色人物模型，在2020年初開始了GK套件的塗裝工作。感到非常開心，將來還想製作更多自己喜歡的作品。

ミュートス（繆多斯）
Original Sculpture, 2021
■全高約30cm
■使用3D列印機：Phrozen Sonic XL 4K／使用軟
體：ZBrush／素材：WANHAO灰色樹脂
■Photo：小松陽祐
■這次的作品因為是以機械啟動前的印象來製作，所以沒
有擺出像樣的姿勢，但還是很注重站姿要足夠帥氣。雖然
因為是機械生物角色的關係，所以機械風格的外形輪廓和
細節很搶眼，但是製作時的站姿也不是只有單純的直立，
而是要從側面看到的外形輪廓可以描繪出如同生物般的曲
線。製作時有刻意要讓各部位都呈現出「好像要動起來」
般的生物感。

Susuki Touno

峠野ススキ

最能感受到「動態感」的造形作品為何？
Simon Lee的整體作品都讓我受到了很大的影響。他的作品在動作中加入了很多故事情節，光是看著造形物就可以激發出各式各樣的想像空間，所以一直都在關注他的作品。

會參考哪些網站、素材或是圖像作品？
基本上，我設計的姿勢都是將腦海中的東西簡單地描繪成圖像，然後再用ZBrush進行造形。考慮姿勢的時候，大多是將角色或生物自然而然採取的動作或是姿態中，最華麗的那一瞬間截取下來製作。素材大多是影片，或是為了實際觀察活生生的動物而去動物園參觀。比起平面的呈現，實際觀察會動的活物我覺得更加重要。即使如此還是無法找出自己可以滿意的姿勢的話，也可以將角色的關節切割後輸出，然後在關節裝入鐵絲，製作成像可動式人物模型一樣的東西，擺動看看，摸索出好的姿勢。這是因為有很多不實際製作出立體件就無法確認的事情，才會偶爾像這樣製作一下，但是很花時間，所以是最終手段。

在製作動作中途的姿勢時，會去意識到要讓作品能夠自行站立嗎？
雖然我有這樣的意識，但是即使在ZBrush上變得絕對穩定的姿勢，輸出後卻經常無法好好地自行站立。雖然我大多會先以低解析模式輸出稍微小一點的尺寸來進行確認，但在正式輸出成大尺寸的時候，平衡還是會出現少量變化，處理得有點辛苦。在這種情況下，我會先用傳統手作的方式組裝後，再使用補土和黏土來調整細節的平衡，使作品能穩定地自行站立。

如何看待特效表現豐富多彩的角色人物模型？
藉由將物體的邊與邊角連接起來，可以讓物體看起來像是飄浮在空中（就像是岩石朝向上空飛去，或是岩盤被推擠向上抬高般的感覺）。我想要製作出像這樣的特效，不過目前還在摸索中。另外我曾經聽說過一種有趣的表現手法，是將砂石、粗砂和漿料狀的補土混合在一起，然後塗在怪獸的皮膚表面，這樣就能夠堆塑出粗獷的外觀質感細節，我很想試試看。

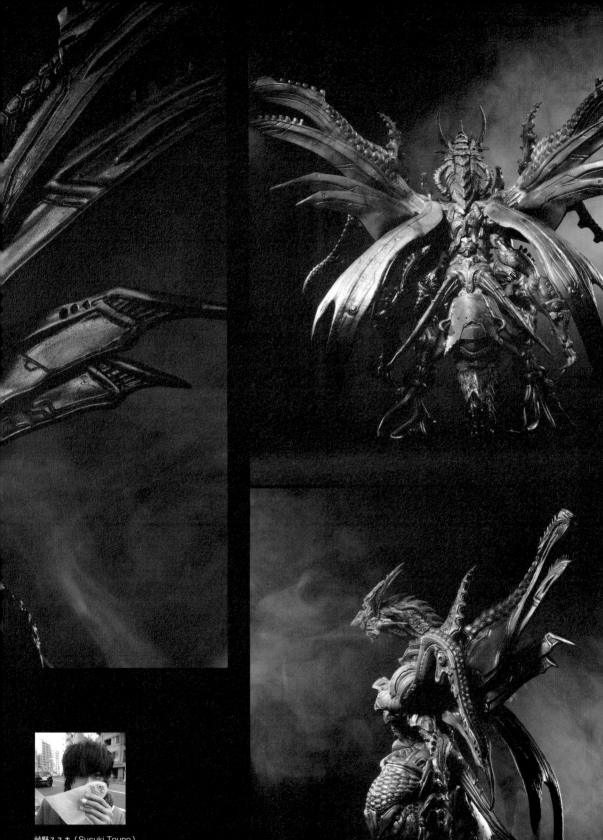

峠野ススキ（Susuki Touno）
1994年10月4日出生。在2017年的Wonder Festival
受到造形的世界所吸引，開始了創作活動。兩年後的
2019年首次參加Wonder Festival。之後一直是以怪獸
和原創的創作生物題材為主，進行幻想生物的造形創作。現
在是以自由作家的身分進行活動。

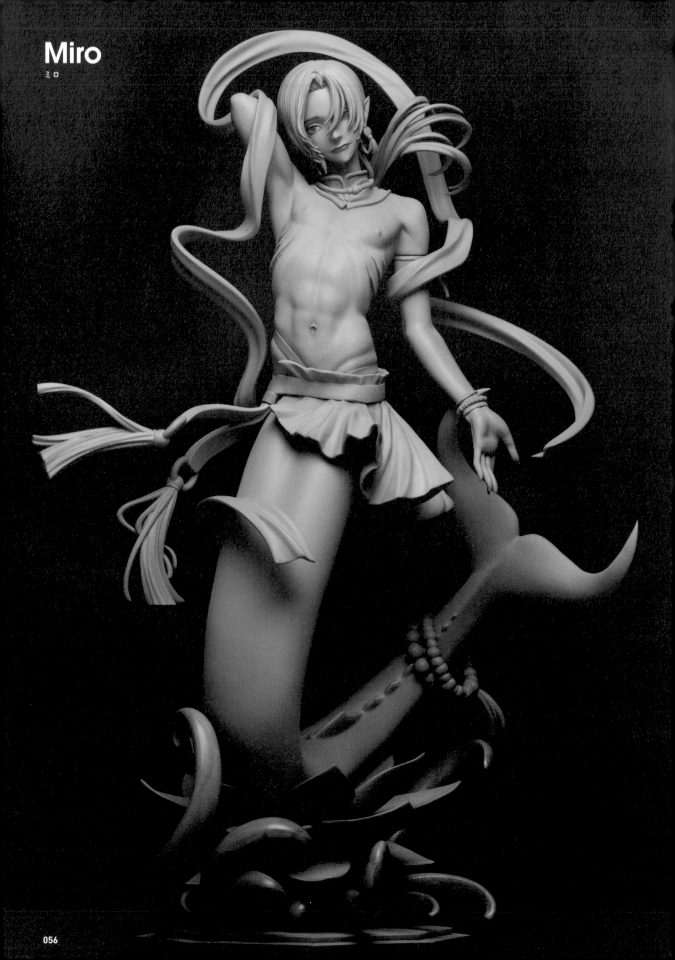

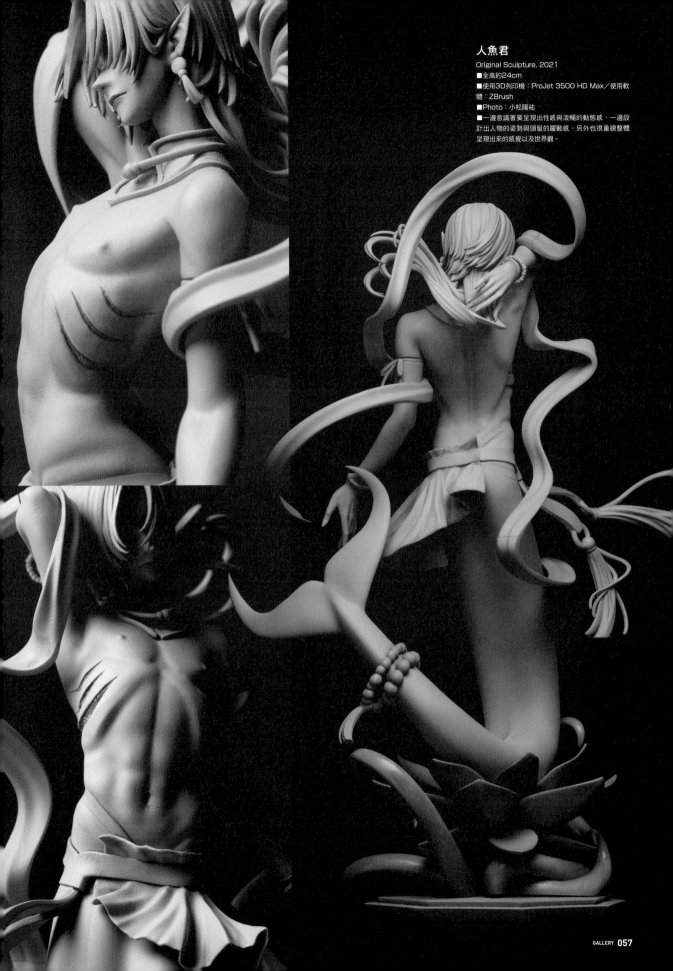

人魚君
Original Sculpture, 2021
■全高約24cm
■使用3D列印機：ProJet 3500 HD Max／使用軟
體：ZBrush
■Photo：小松陽祐
■一邊意識著要呈現出性感與流暢的動態感，一邊設
計出人物的姿勢與頭髮的躍動感。另外也很重視整體
呈現出來的感覺以及世界觀。

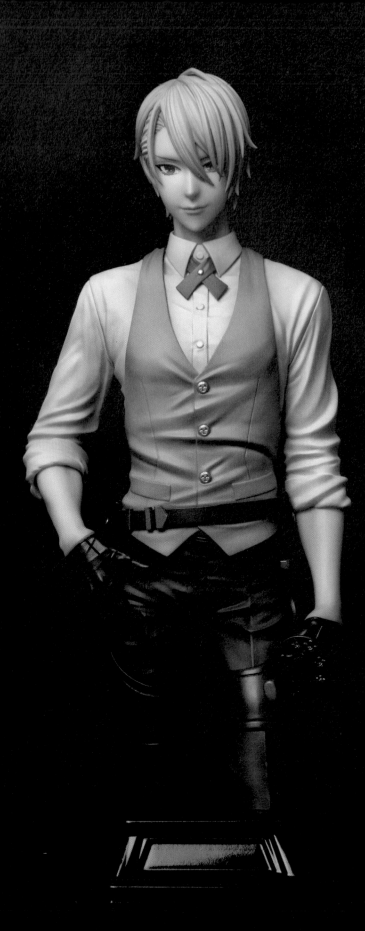

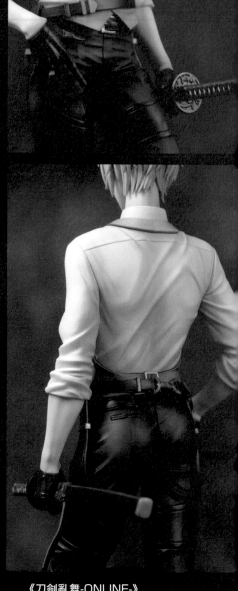

《刀劍亂舞-ONLINE-》
山姥切長義

Fan Art. 2020

■全高約 20cm
■使用 3D列印機：ProJet 3500 HD Max／使用軟體：
ZBrush／素材：樹脂鑄型
■塗裝：taumokei
■Photo：小松陽祐
■如果是這個角色的話，會做出怎樣的動作呢？重心又在哪裡？我一邊意識到這些，一邊設計出雖然文靜但又帥氣的姿勢。
©2015 EXNOA LLC/NITRO PLUS

Miro

我是自由的原型師。憑藉著興趣製作版權物和原創作品來參加WF。咖啡牛奶和美祿豆漿是作業時的隨手良品。

受到影響（最喜歡的）的電影、漫畫、動畫：
《福星小子》、《驅魔少年》、《進擊的巨人》、
《FINAL FANTASY X》等。
一天平均作業時間：0～12小時

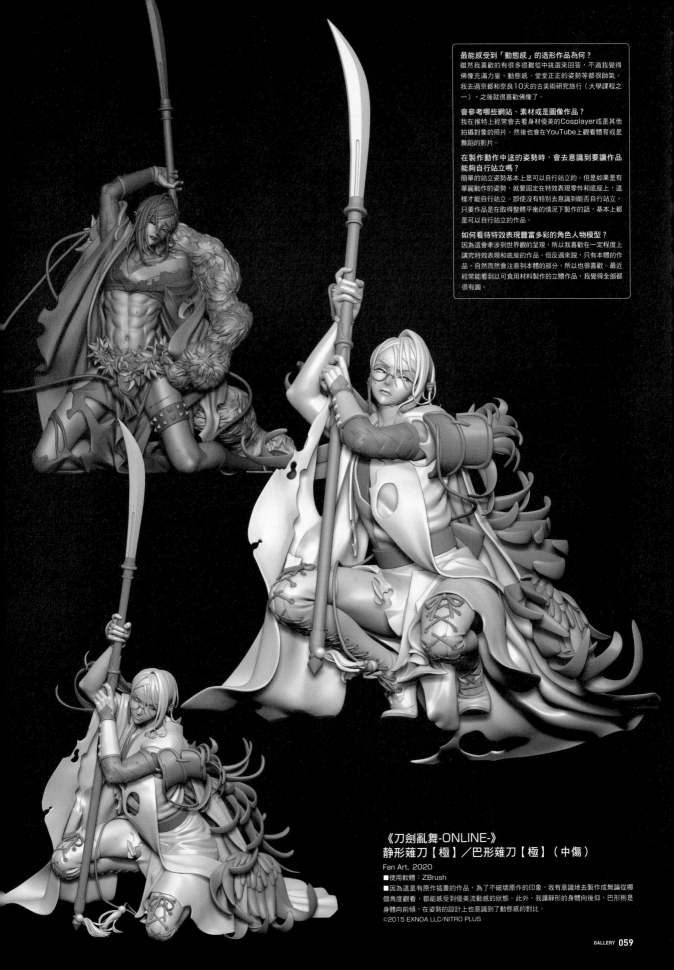

最能感受到「動態感」的造形作品為何？
雖然我喜歡的有很多很難從中挑選來回答，不過我覺得
佛像充滿力量、動態感、堂堂正正的姿勢等都很帥氣。
我去過京都和奈良10天的古美術研究旅行（大學課程之
一），之後就很喜歡佛像了。

會參考哪些網站、素材或是圖像作品？
我在推特上經常會去看身材優美的Cosplayer或是其他
拍攝對象的照片。然後也會在YouTube上觀看體育或是
舞蹈的影片。

在製作動作中途的姿勢時，會去意識到要讓作品
能夠自行站立嗎？
簡單的站立姿勢基本上是可以自行站立的。但是如果是有
華麗動作的姿勢，就要固定在特效表現零件和底座上，這
樣才能自行站立。即使沒有特別去意識到能否自行站立，
只要作品是在取得整體平衡的情況下製作的話，基本上都
是可以自行站立的作品。

如何看待特效表現豐富多彩的角色人物模型？
因為這會牽涉到世界觀的呈現，所以我喜歡在一定程度上
講究特效表現和底座的作品。但反過來說，只有本體的作
品，自然而然會注意到本體的部分，所以也很喜歡。最近
經常能看到可食用材料製作的立體作品，我覺得全部都
很有趣。

《刀劍亂舞-ONLINE-》
静形薙刀【極】／巴形薙刀【極】（中傷）
Fan Art, 2020
■使用軟體：ZBrush
■因為這是有原作插畫的作品，為了不破壞原作的印象，我有意識地去製作成無論從哪
個角度觀看，都能感受到優美流動感的狀態。此外，我讓静形的身體向後仰，巴形則是
身體向前傾。在姿勢的設計上也意識到了動態感的對比。
©2015 EXNOA LLC/NITRO PLUS

Mattuk
まっつく

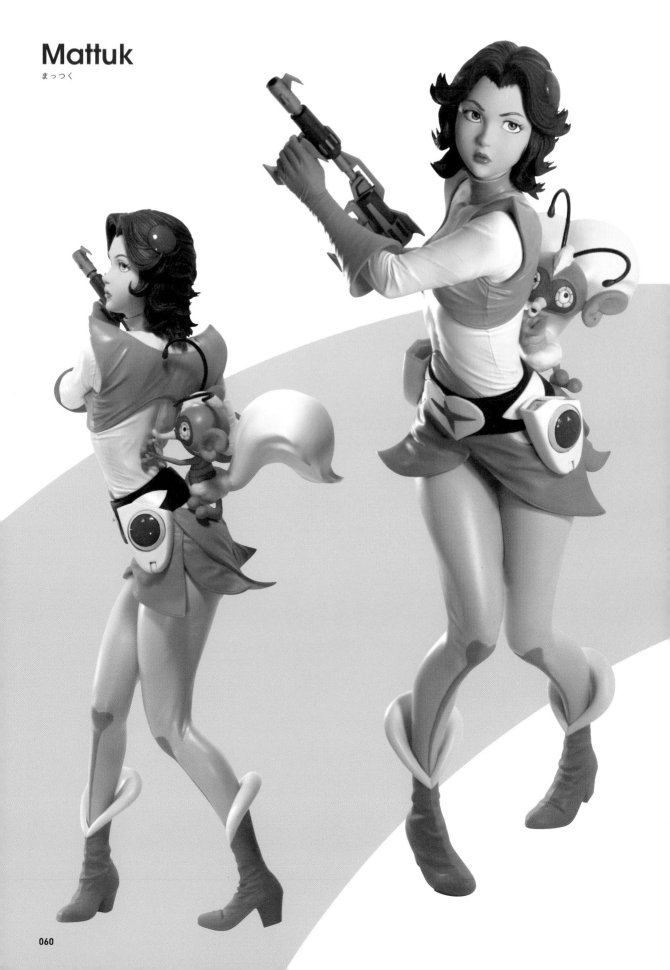

《宇宙騎士》1/6 天地廣美&姆丹

Fan Art, 2021
■全高約28.5cm
■使用3D列印機：Phrozen Sonic XL 4K／使用軟體：ZBrush、Maya／材料：光固化樹脂
■Photo：まっつく
■主要看點在於廣美柔軟的身體扭轉角度。因為她是宇宙騎士裡唯一的女性角色，所以我想以自己的詮釋來強調她的女性魅力。但是，為了不變成僅僅是柔弱的女性形象，在開始進入造形階段之前，就想著讓她做些什麼動作才好呢？比起城二和安德魯兩人，即使體格較柔弱，也要透過手持武器的「動態感」來表現出「拿著宇宙火箭炮，打倒惡黨星團外星人!!」這樣的感覺，同時也表現出了她堅強的意志力。
©タツノコプロ

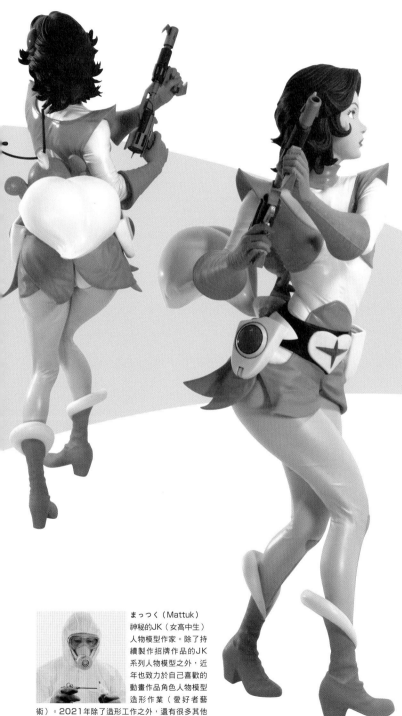

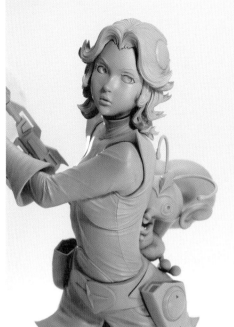

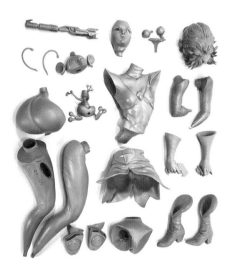

まっつく（Mattuk）
神秘的JK（女高中生）人物模型作家。除了持續製作招牌作品的JK系列人物模型之外，近年也致力於自己喜歡的動畫作品角色人物模型造形作業（愛好者藝術）。2021年除了造形工作之外，還有很多其他的事情，是比平時更為忙碌的一年。希望明年可以按照自己的節奏，愉快地造形就好了～（沒錯！這篇原稿是在過新年的前兩週，2021年12月中旬寫的！）。

最能感受到「動態感」的造形作品為何？
我以前製作過《傳說巨神伊甸王》的角色哈露露·阿吉巴（愛好者藝術）。與寫實人物不同，動畫中的角色即使做出對真實世界裡的人來說很辛苦的姿勢，也可以透過暢快淋漓的流動感來呈現出角色的帥氣程度。所以從那次的造形經驗開始，我再一次地重新認識到動漫角色的魅力！我想要製作出更多更多突破限制的造形作品！雖然講述了一大堆動畫角色的魅力，但另一方面，寫實的造形在不脫離真實世界的前提下，那種在限制中挑戰極限的克己禁欲之處也讓我很著迷，所以我也會繼續精進寫實人物的（好像有點偏離提問的內容了！）。

會參考哪些網站、素材或是圖像作品？
要說找素材的話，去神田的古書店街尋找已經是很久以前的人才會做的事了，即使不是有動態感的姿勢，我所有的素材都是在Google上搜尋的！雖然沒有特別常去的網站和素材庫，但是大部分的搜尋結果經常會跳到Pinterst。

在製作動作中途的姿勢時，會去意識到要讓作品能夠自行站立嗎？
因為我的角色人物模型最終都會固定在底座上，所以對於自行站立沒怎麼想過。角色人物模型和寫實世界的人物相較之下，身上穿戴的素材厚度和質量都不一樣，如果有動作的話，在現實中會產生慣性和離心力等力的力矩作用，所以將運動中的一瞬間製作成角色人物模型的話，是不是本來就不應該能夠自行站立的呢？

如何看待特效表現豐富多彩的角色人物模型？
我從以前開始就想挑戰看看透明素材。最近在透明色3D列印機用的光固化樹脂中，也已經有不易產生黃變的素材品項，所以今後想把一些想法製作成具體形狀來試試看。

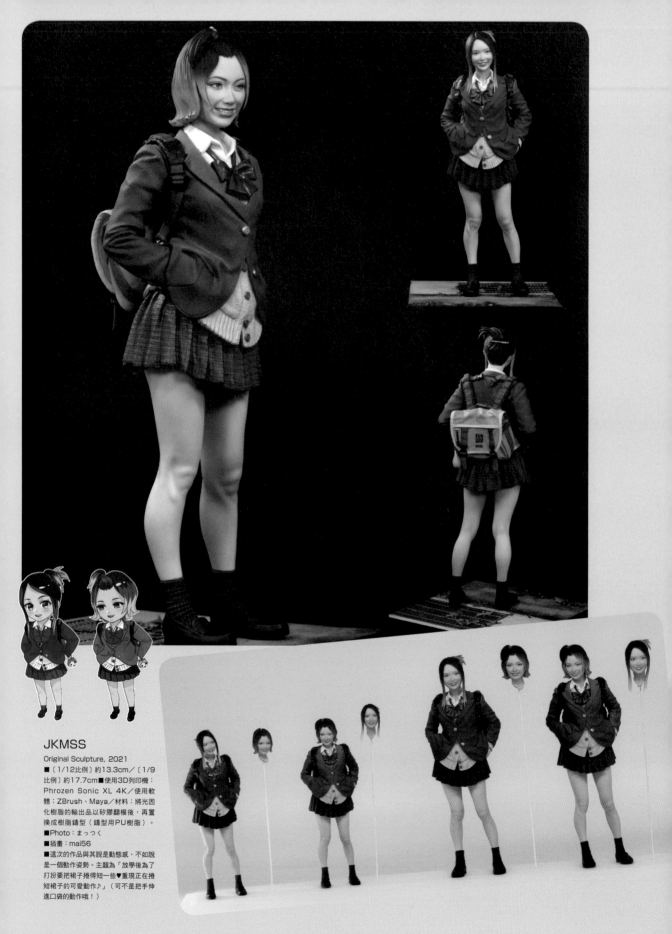

JKMSS

Original Sculpture, 2021
■〔1/12比例〕約13.3cm／〔1/9比例〕約17.7cm■使用3D列印機：Phrozen Sonic XL 4K／使用軟體：ZBrush、Maya／材料；將光固化樹脂的輸出品以矽膠翻模後，再置換成樹脂鑄型（鑄型用PU樹脂）。
■Photo：まっつく
■插畫：mai56
■這次的作品與其說是動態感，不如說是一個動作姿勢。主題為「放學後為了打扮要把裙子捲得短一些♥重現正在捲短裙子的可愛動作」（可不是把手伸進口袋的動作哦！）

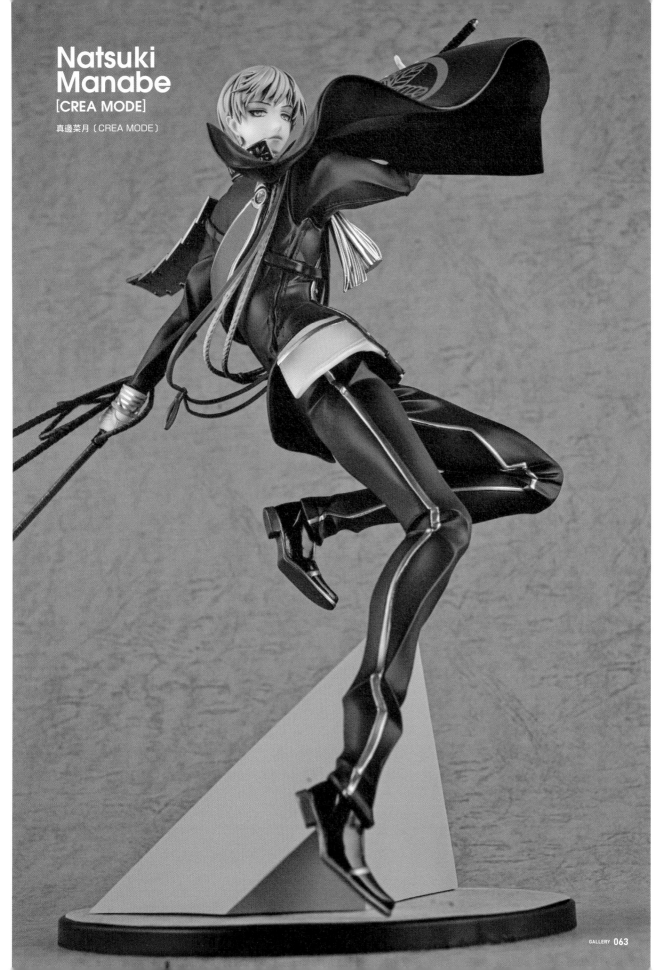

Natsuki Manabe
[CREA MODE]

真邊菜月〔CREA MODE〕

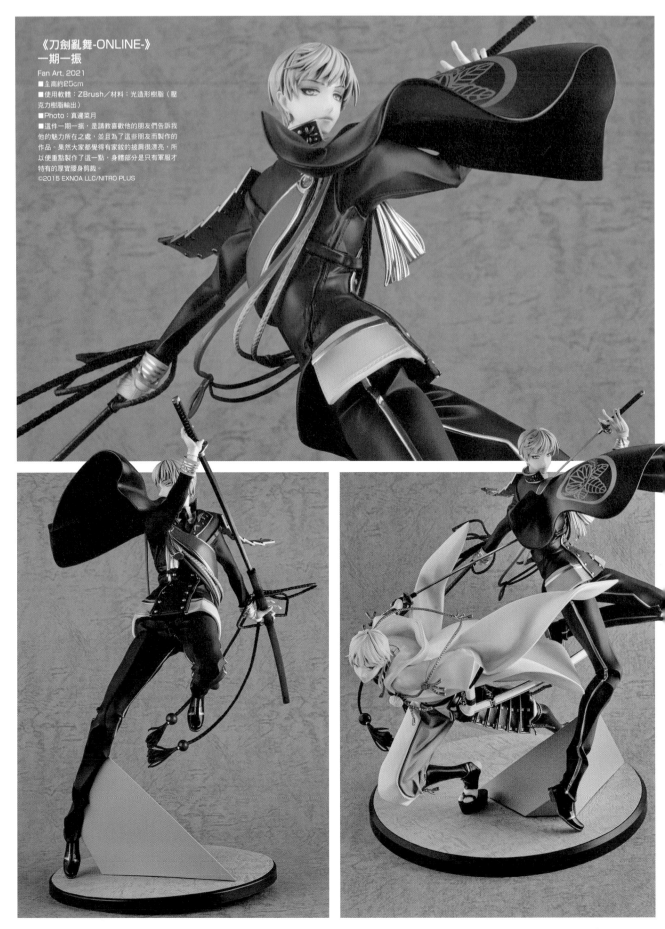

《刀劍亂舞-ONLINE-》
一期一振

Fan Art, 2021
■全高約25cm
■使用軟體：ZBrush／材料：光造形樹脂（壓克力樹脂輸出）
■Photo：真邊菜月
■這件一期一振，是請教喜歡他的朋友們告訴我他的魅力所在之處，並且為了這些朋友而製作的作品。果然大家都覺得有家紋的披肩很漂亮，所以便重點製作了這一點，身體部分是只有軍服才特有的厚實腰身剪裁。

©2015 EXNOA LLC/NITRO PLUS

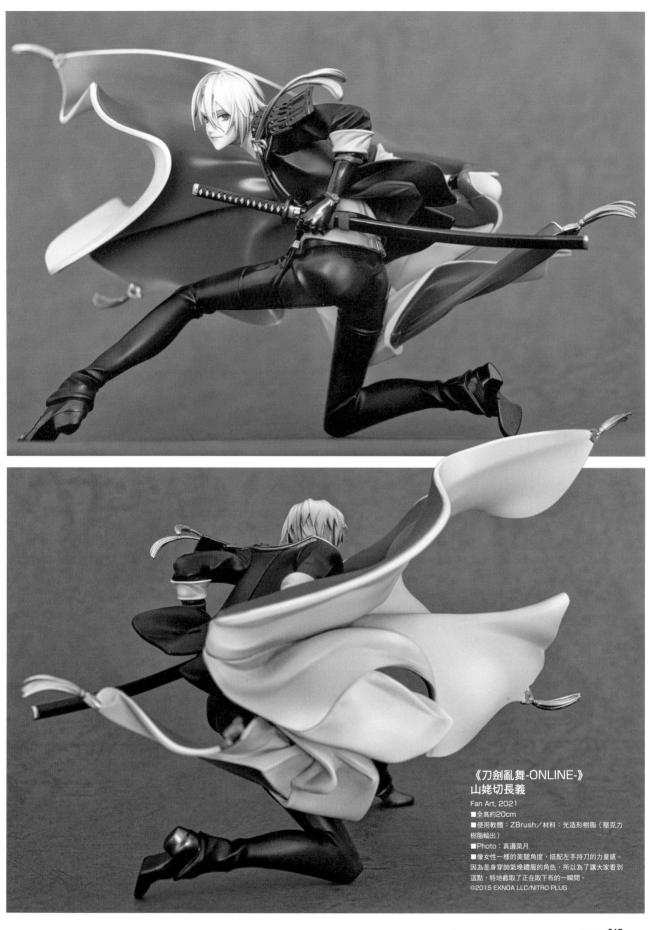

《刀劍亂舞-ONLINE-》
山姥切長義
Fan Art, 2021
■全高約20cm
■使用軟體：ZBrush／材料：光造形樹脂（壓克力樹脂輸出）
■Photo：真邊菜月
■像女性一樣的美腿角度，搭配左手持刀的力量感。因為是身穿帥氣晚禮服的角色，所以為了讓大家看到這點，特地截取了正在取下布的一瞬間。
©2015 EXNOA LLC/NITRO PLUS

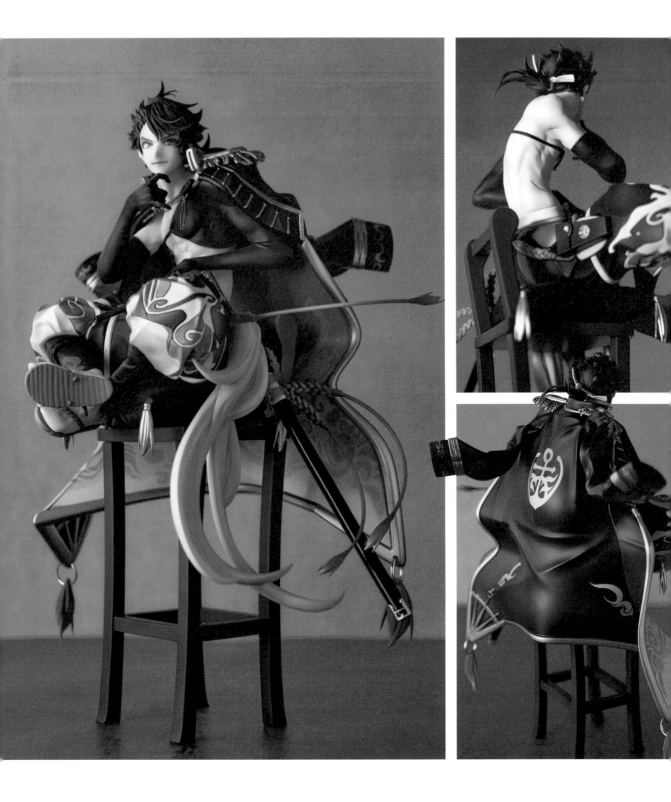

《刀劍亂舞-ONLINE-》
陸奧守吉行（左頁）

Fan Art, 2021
■全高約23cm
■使用軟體：ZBrush／材料：光造形樹脂（壓克力樹脂輸出）
■Photo：真邊菜月
■坐著的姿勢沒辦法做出充滿魄力的動態動作，所以在大衣的飄動狀態上下了不少工夫。
©2015 EXNOA LLC/NITRO PLUS

『Fate/Grand Order』
阿爾托莉雅‧潘德拉貢〔Alter〕Dress ver.（右頁）

Fan Art, 2020
■全高約24cm
■使用3D列印機：Form2（一部）／使用軟體：ZBrush／材料：光造形樹脂（壓克力樹脂輸出）
■Photo：真邊菜月
■穿著厚重的禮服戰鬥是阿爾托莉雅‧潘德拉貢〔Alter〕獨有的魅力所在。因此，除了呈現出素材的厚重感之外，同時也設計成細緻的手臂卻能使厚重的布料飄動的不協調感。與臉部的纖細表情形成反差，專注於呈現出布料在旋轉動作中產生的美麗線條，如果各位也能感受到皺褶形成的暢快力道就更好了。
©TYPE-MOON / FGO PROJECT

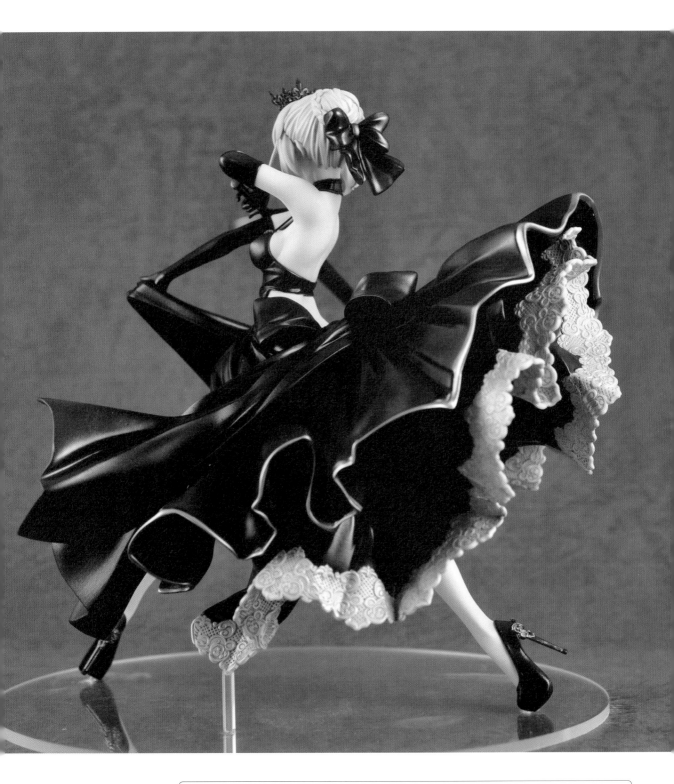

最能感受到「動態感」的造形作品為何？
旋轉類的動作。不論是身體、頭髮或是裝飾品，還有就是像「＜」一樣的形狀。運用這樣的形狀，可以製作出小物品甚至是大造形。

會參考哪些網站、素材或是圖像作品？
戰鬥類的動畫和漫畫，最近經常會去看近代建築物的構造。

在製作動作中途的姿勢時，會去意識到要讓作品能夠自行站立嗎？
只要兩腳都有著地的話，總會有辦法讓角色自行站立的。假使那樣也無法自行站立，或是用腳尖站立，單腳站立的情況，那就用頭髮和衣服的一部分使之站立起來，要不就是要靠墊片支撐了!!

如何看待特效表現豐富多彩的角色人物模型？
像是樹脂黏土、塑膠板裝飾品，還有讓玻璃裡面冒煙的技法也很不錯呢！但是說到藉由素材來表現的時候，我覺得透明樹脂還是最強的。我覺得樹脂與木材的結合材料比原石還要漂亮，透明樹脂的精髓是相較於後續的塗裝加工，早在合成材料後的研磨更為關鍵。

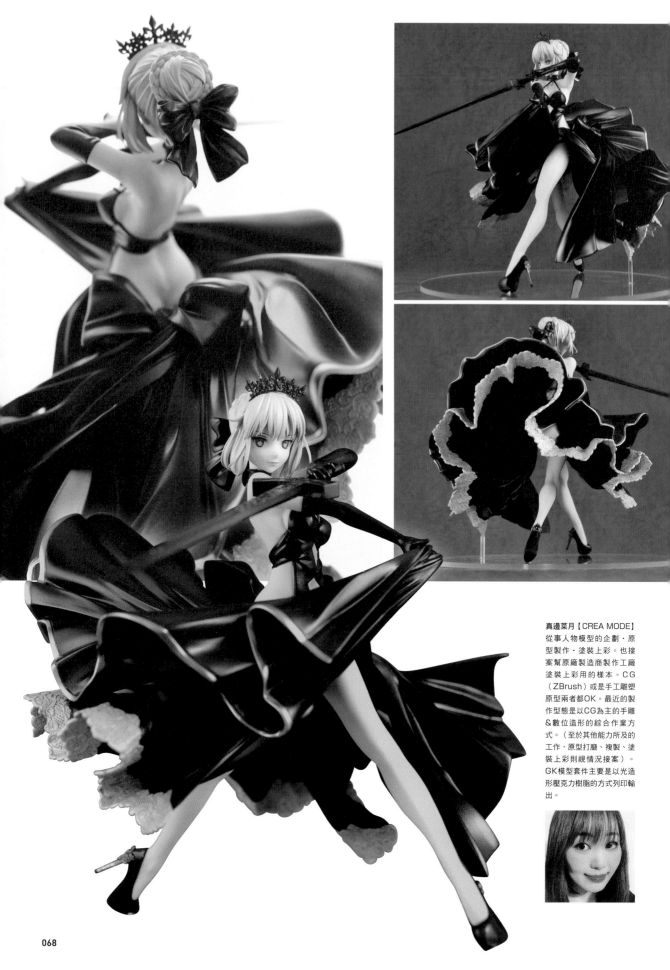

真邊菜月【CREA MODE】
從事人物模型的企劃‧原型製作‧塗裝上彩。也接案幫原廠製造商製作工廠塗裝上彩用的樣本。CG（ZBrush）或是手工雕塑原型兩者都OK。最近的製作型態是以CG為主的手雕＆數位造形的綜合作業方式。（至於其他能力所及的工作，原型打磨、複製、塗裝上彩則視情況接案）。GK模型套件主要是以光造形壓克力樹脂的方式列印輸出。

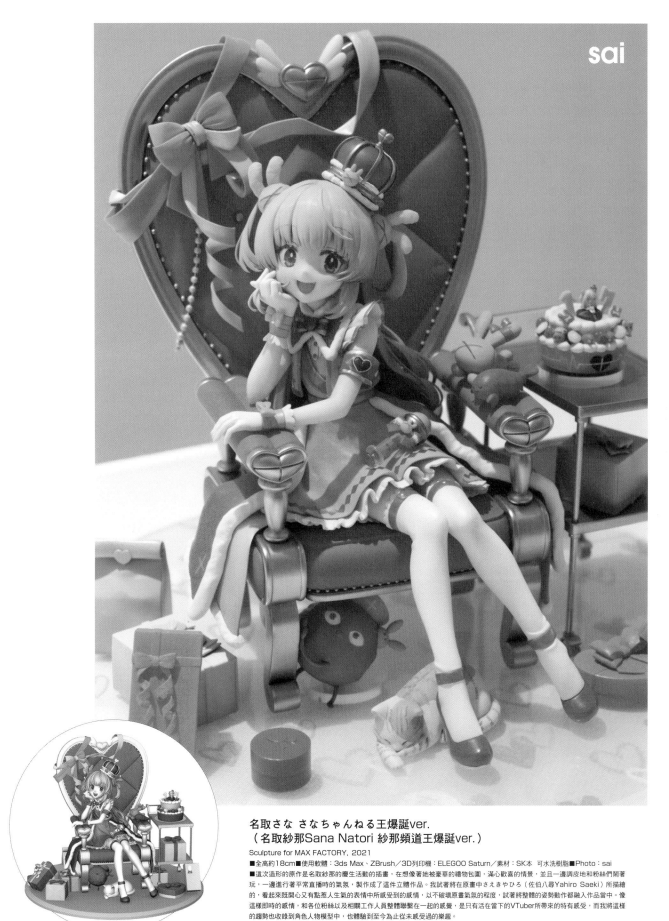

名取さな さなちゃんねる王爆誕ver.
（名取紗那Sana Natori 紗那頻道王爆誕ver.）

Sculpture for MAX FACTORY, 2021

■全高約18cm■使用軟體：3ds Max、ZBrush／3D列印機：ELEGOO Saturn／素材：SK本　可水洗樹脂■Photo：sai
■這次造形的原作是名取紗那的慶生活動的插畫，在想像著她被豪華的禮物包圍，滿心歡喜的情景，並且一邊調皮地和粉絲們開著玩，一邊進行著平常直播時的氣氛，製作成了這件立體作品。我試著將在原畫中さえきやひろ（佐伯八尋Yahiro Saeki）所描繪的，看起來既開心又有點惡人生氣的表情中所感受到的感情，以不破壞原畫氣氛的程度，試著將整體的姿勢動作都融入作品當中。像這樣即時的感情，和各位粉絲以及相關工作人員整體聯繫在一起的感覺，是只有活在當下的VTuber所帶來的特有感受，而我將這樣的趨勢也收錄到角色人物模型中，也體驗到至今為止從未感受過的樂趣。

© Sana Natori

※實際產品化時，可能與刊登的照片會有少許內容變更的情形。

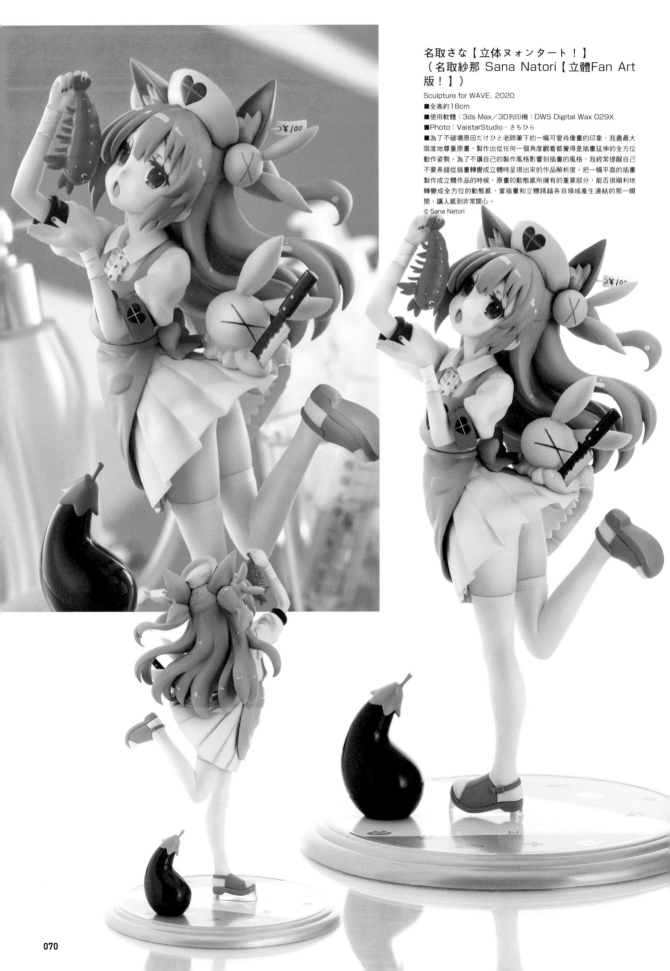

名取さな【立体ヌォンタート！】
（名取紗那 Sana Natori【立體Fan Art 版！】）

Sculpture for WAVE, 2020
■全高約18cm
■使用軟體：3ds Max／3D列印機：DWS Digital Wax 029X
■Photo：VaistarStudio、さちひら
■為了不破壞原田たけひと老師筆下的一幅可愛肖像畫的印象，我盡最大限度地尊重原畫，製作出從任何一個角度觀看都覺得是插畫延伸的全方位動作姿勢。為了不讓自己的製作風格影響到插畫的風格，我經常提醒自己不要弄錯從插畫轉變成立體時呈現出來的作品解析度。把一幅平面的插畫製作成立體作品的時候，原畫的動態感所擁有的重要部分，能否順利地轉變成全方位的動態感，當插畫和立體跨越各自領域產生連結的那一瞬間，讓人感到非常開心。
© Sana Natori

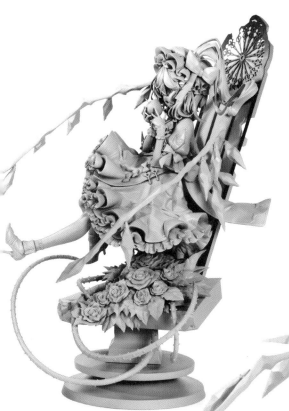

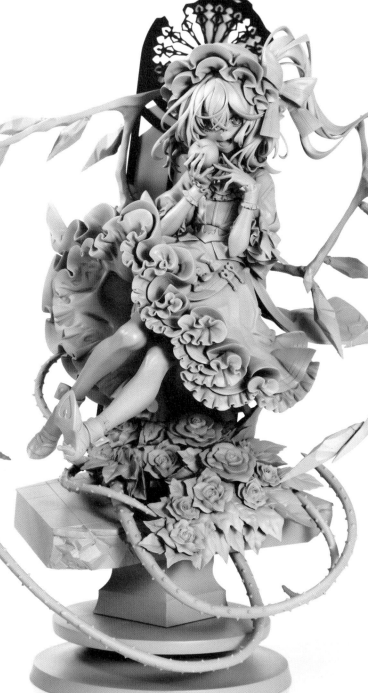

《東方Project》芙蘭朵露・斯卡蕾特
Sculpture for ALTER, 2021
■全高約25cm（包含底座）
■使用3D列印機：Phrozen Sonic XL 4K（底座）／使用軟體：CATIA（底座）
／材料：TAMIYA環氧樹脂造形補土快速硬化型（本體）
■這次不是將某個場景截取下來，而是將象徵芙蘭朵露這個角色的風格，以及從本田
ロアロ老師的畫中讀取到的人物性格，融入了整體的動態感。通透又帶著稚氣的表
情，乍看之下手部的肢體動作好像很柔軟，但腰部的妖豔扭轉角度，以及向前踢高的
腳部動作，再加上服裝皺褶陰影形成的對比等等，這些整合起來都助長了動態感
和氣氛的呈現，我不時提醒自己要努力塑造出這件既美麗又瘋狂的造形作品。
© 上海アリス幻樂団

最能感受到「動態感」的造形作品為何？
其實還有很多其他類型的東西想一起列舉出來，但是只有這個是絕對不能略
過不提，那就是ALTER公司推出的《Chu×Chu Idol Chua Churam》，
這是以這個造形創作者的世界為目標的契機作品之一。不管從哪個角度觀
看，本體和服裝的動態感都沒有破綻，各自都成功達到了誘導視線和空間結構
的成立，我認為即便是現在也是美少女角色人物模型的指標性作品。

會參考哪些網站、素材或是圖像作品？
西洋模特兒的寫真集和Cosplayer的寫真集等。每一張照片都對於「形成一
幅畫」非常講究，燈光等等也起到了助長動作的優雅與激烈程度的作用，對
於自己的作品最終要以照片的形式呈現時，要如何掌握具體的印象也有很大
的參考價值。只要讓心中的印象清晰地表現出來，那麼需要怎樣的流動感，
怎麼樣的陰影表現，都會有明確的方向，不容易對如何造形產生困惑。

在製作動作中途的姿勢時，會去意識到要讓作品能夠自行站立嗎？
除了文靜的動作姿勢以外，不怎麼去考慮自行站立的問題。我會盡可能在不
顯眼的位置讓角色與特效零件接觸，努力穩定產品或是作品的強度。但是如
果覺得這會阻礙了作品原本設計的動態感的話，反而會選擇使用簡單的支柱
來支撐。我想要製作出讓人甚至可以對支柱視而不見的魅力造形。

如何看待特效表現豐富多彩的角色人物模型？
那要視包括效果在內的整體算是一幅畫？還是只是場景的補助而已？會有不
同的看法。但我個人還是想挑戰製作出貫徹細膩角色感情表現的角色人物模型。
我想製作出只是從角色動作的一瞬間出現的肌肉的緊張與緩和當中，就能自然
地表現出感情和情景的作品。當然，如果特殊表現就是那個角色的身分定位
的情況屬於例外。說到讓我覺得有趣的造形作品，那就是Myethos公司出品
的FairyTale-Another系列模型的《小美人魚》了。我覺得包含蛞蝓形狀的
流水表現在內的整體作品設計都非常優秀。

sai
京都出身。從小就接觸繪畫和塑膠模型，
因興趣而開始製作黏土造形後，在朋友的
邀請下首次參加了2010年夏天的Wonder
Festival活動。除了一邊繼續個人活動，
一邊自2012年開始進入原型製作公司，
以職員的身份在參與商業案件的過程中習得
數位雕塑的技能。2014年前往東京，現
在任職於某家角色人物模型製造商，一邊工作一邊繼續製作個人作品。
受到影響的電影、漫畫、動畫：《排球少年》、《死亡筆記本》
一天的平均工作時間：工作以外的私人造形時間約4小時左右

Shining Wizard
@Sawatika
シャイニングウィザード@澤近

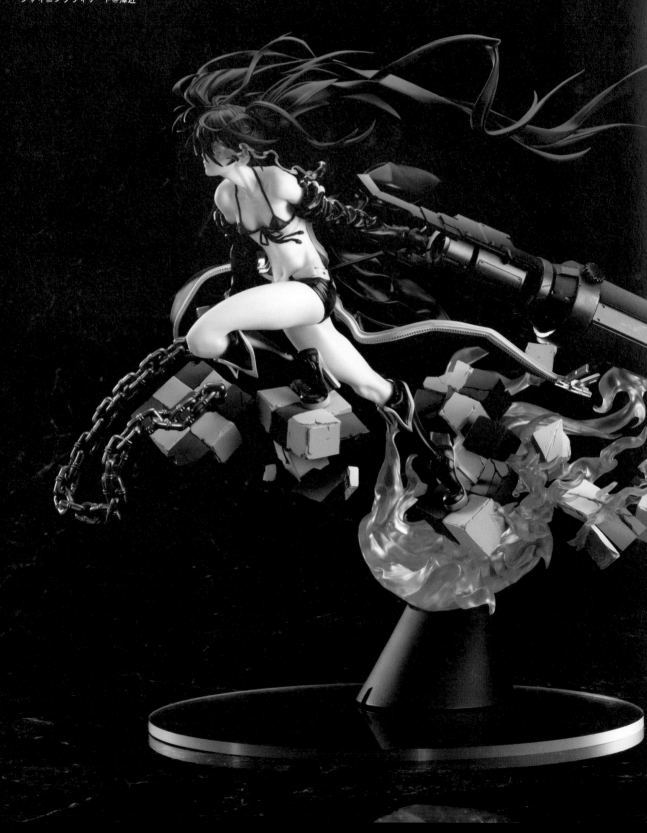

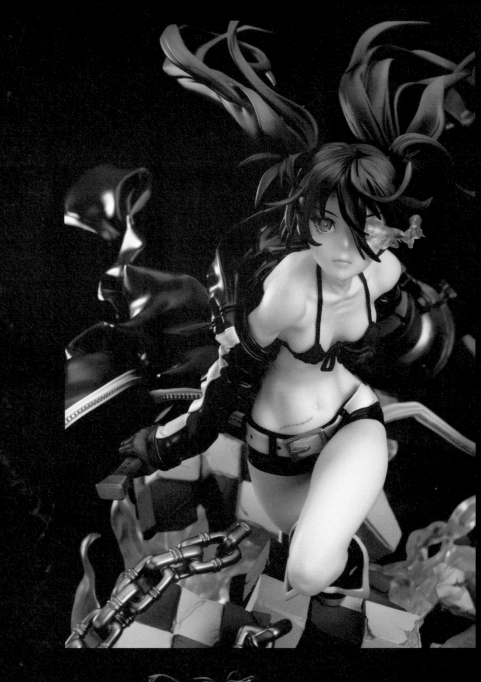

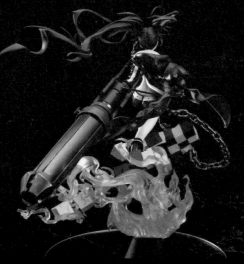

《BLACK★ROCK
SHOOTER HxxG
Edition.》
Sculpture for MAX FACTORY,
2021
■全高約30cm ／ 幅約36cm
■使用3D列印機：Form2／使用
軟體：ZBrush 2021／素材：
Formlabs Resin Clear V4
■一邊看著HxxG的插畫，一邊想像著
B★RS邁出左腳的這一步傾注了多少
意志力，自然而然地決定出全身的運動
幅度和身體的流向，再加上周圍物件的
個別立體向量都整個集中在B★RS的
立體向量上。
※預定2023年8月發售（到2022年3月9
日為止接受預訂中）。
©BLACK ROCK SHOOTER
Illustration by HxxG

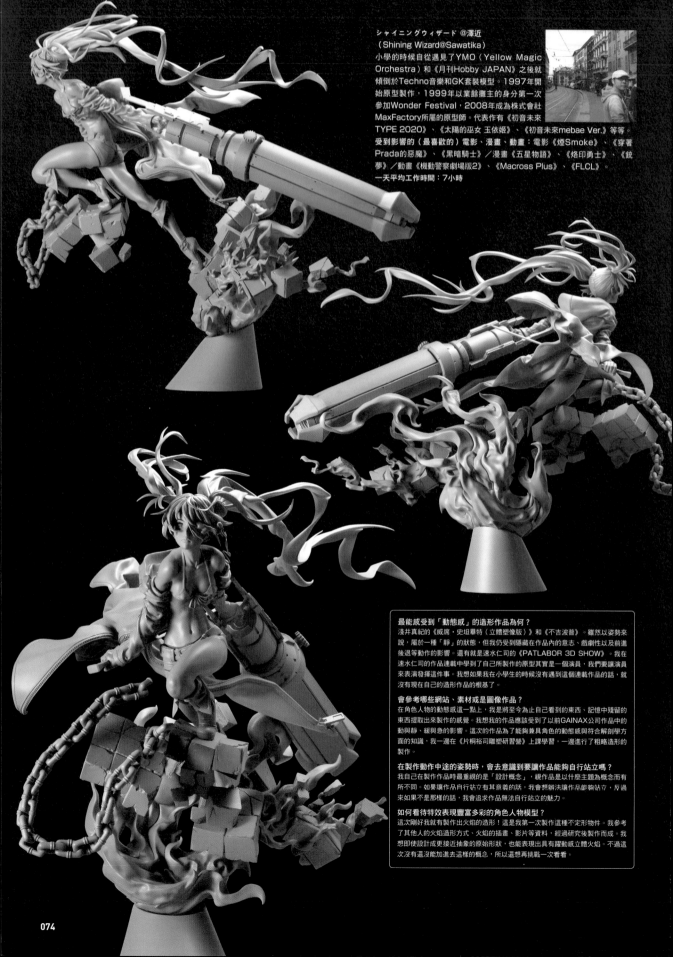

シャイニングウィザード@澤近
（Shining Wizard@Sawatika）
小學的時候自從遇見了YMO（Yellow Magic
Orchestra）和《月刊Hobby JAPAN》之後就
傾倒於Techno音樂和GK套裝模型。1997年開
始原型製作，1999年以業餘攤主的身分第一次
參加Wonder Festival，2008年成為株式會社
MaxFactory所屬的原型師。代表作有《初音未來
TYPE 2020》、《太陽的巫女 玉依姬》、《初音未來mebae Ver.》等等。
受到影響的（最喜歡的）電影、漫畫、動畫：電影《煙Smoke》、《穿著
Prada的惡魔》、《黑暗騎士》／漫畫《五星物語》、《烙印勇士》、《銃
夢》／動畫《機動警察劇場版2》、《Macross Plus》、《FLCL》。
一天平均工作時間：7小時

最能感受到「動態感」的造形作品為何？
淺井真紀的《威席‧史坦畢特（立體塑像版）》和《不吉波普》。雖然以姿勢來
說，屬於一種「靜」的狀態，但我仍受到隱藏在作品內的意志、戲劇性以及前進
後反退等動作的影響。還有就是速水仁司的《PATLABOR 3D SHOW》。我在
速水仁司的作品連載中學到了自己所製作的原型其實是一個演員，我們要讓演員
來表演發揮這件事。我想如果在小學生的時候沒有遇到這個連載作品的話，就
沒有現在自己的造形作品的根基了。

會參考哪些網站、素材或是圖像作品？
在角色人物的動態感這一點上，我是將至今為止所看到的東西、記憶中殘留的
東西提取出來製作的感覺。我想我的作品應該受到了以前GAINAX公司作品中的
動與靜、緩與急的影響。這次的作品是為了能夠兼具角色的動態感與符合解剖學方
面的知識，我一邊在《片桐裕司雕塑研習營》上課學習，一邊進行了粗略造形的
製作。

在製作動作中途的姿勢時，會去意識到要讓作品能夠自行站立嗎？
我自己在製作作品時最重視的是「設計概念」，視作品是以什麼主題為概念而有
所不同。如果讓作品自行站立有其意義的話，我會想辦法讓作品能夠站立，反過
來如果不是那樣的話，我會追求作品無法自行站立的魅力。

如何看待特效表現豐富多彩的角色人物模型？
這次剛好有製作出火焰的造形！這是我第一次製作這種不定形物件。我參考
了其他人的火焰造形方式、火焰的插畫、影片等資料，經過研究後製作而成。我
想即使設計成更接近真的原始形狀，也能表現出具有躍動感立體火焰。不過這
次沒有還能加進去這樣的概念，所以還想再挑戰一次看看。

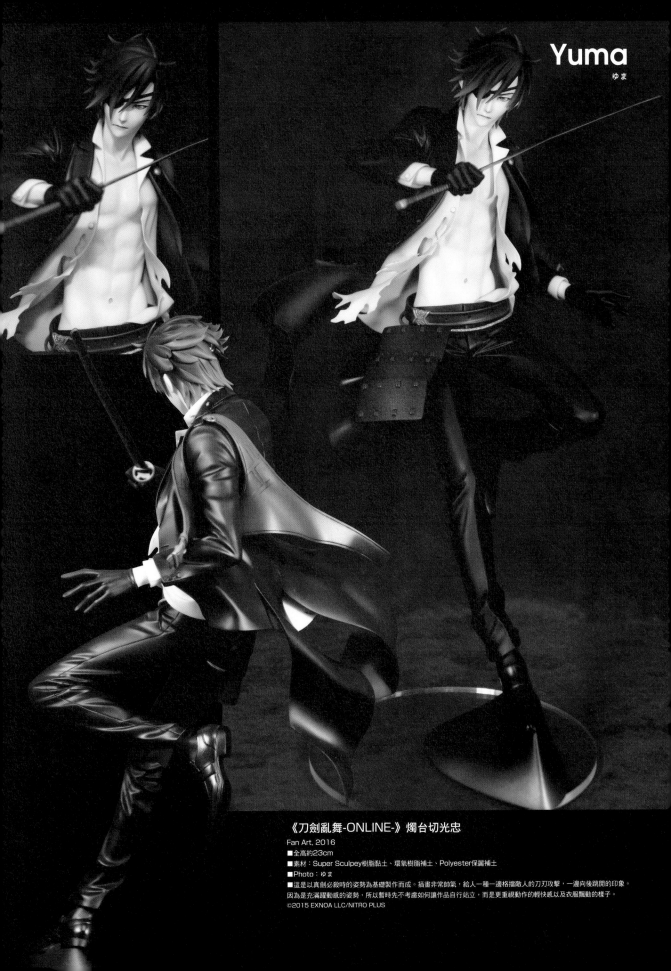

Yuma
ゆま

《刀劍亂舞-ONLINE-》燭台切光忠

Fan Art, 2016
■全高約23cm
■素材：Super Sculpey樹脂黏土、環氧樹脂補土、Polyester保麗補土
■Photo：ゆま
■這是以真劍必殺時的姿勢為基礎製作而成。插畫非常帥氣，給人一種一邊格擋敵人的刀刃攻擊，一邊向後跳開的印象。
因為是充滿躍動感的姿勢，所以暫時先不考慮如何讓作品自行站立，而是更重視動作的輕快感以及衣服飄動的樣子。

©2015 EXNOA LLC/NITRO PLUS

《Fate/EXTRA CCC》Saber 新娘拘束服

Sculpture for GOOD SMILE COMPANY , 2016

■全高約22cm
■素材：Super Sculpey樹脂黏土、環氧樹脂補土（武器及小物品是由廠商以
數位造形製作而成）
■Photo：小山 淳
■因為我很喜歡ワダアルコ的插畫，所以能讓我製作這件作品，我感到很開
心。這是將在戰鬥中持劍準備攻擊的場面立體化後的作品。因為是處於戰鬥
中，加上布料較多的關係，所以衣服隨風飄動的狀態顯得非常華麗。這次能讓
我自行決定如何製作布的流動感，實在很開心。
©TYPE-MOON ©Marvelous Inc.

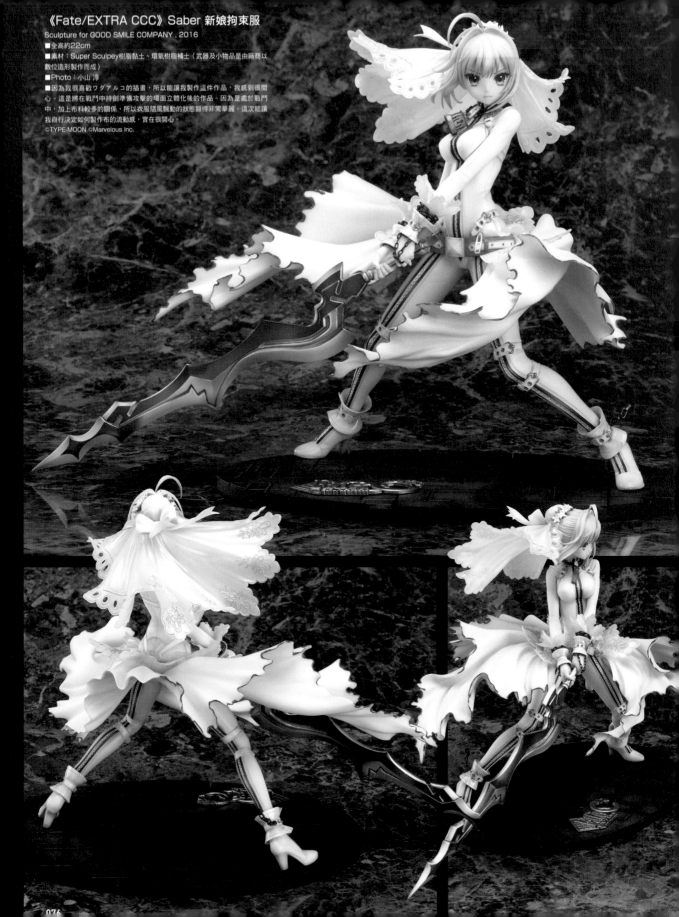

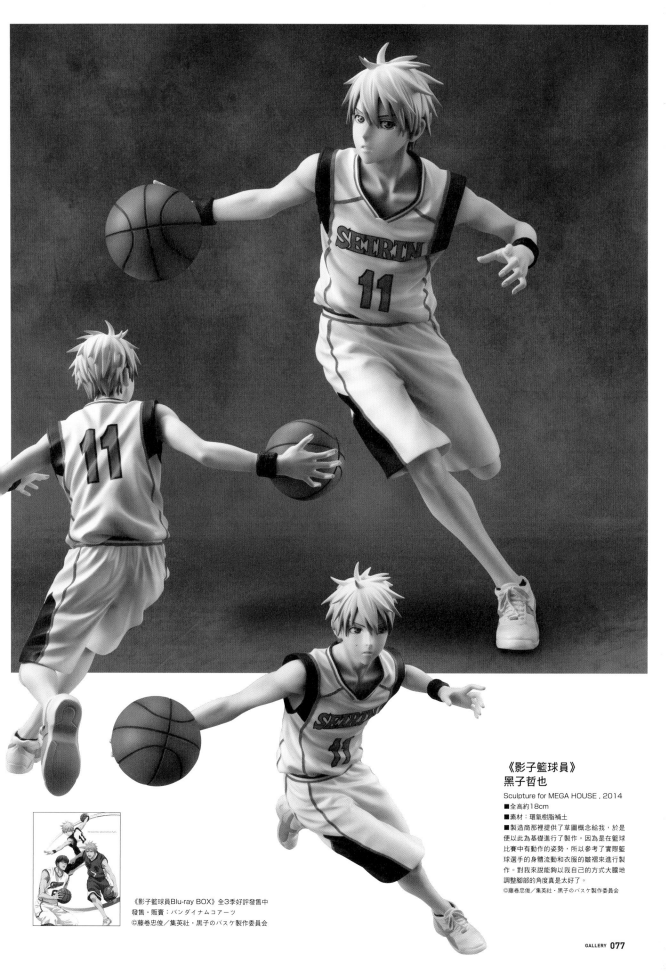

《影子籃球員》
黑子哲也

Sculpture for MEGA HOUSE , 2014
■全高約18cm
■素材：環氧樹脂補土
■製造商那裡提供了草圖概念給我，於是
便以此為基礎進行了製作。因為是在籃球
比賽中有動作的姿勢，所以參考了實際籃
球選手的身體流動和衣服的皺褶來進行製
作。對我來說能夠以我自己的方式大膽地
調整腳部的角度真是太好了。
©藤卷忠俊／集英社・黑子のバスケ製作委員会

《影子籃球員Blu-ray BOX》全3季好評發售中
發售・販賣：バンダイナムコアーツ
©藤卷忠俊／集英社・黑子のバスケ製作委員会

《偶像大師 灰姑娘女孩》一之瀨志希Tulip Ver.

Sculpture for Licorne , 2019

■全高約20cm
■素材：環氧樹脂補土
■這是由我製作的5人組合偶像團體系列產品中的一位角色。為了讓系列產品聚集在一起時，看起來能夠更有魅力，所以特地到Licorne公司內部開了一次關於尺寸感和人物姿勢等的討論會議。有機會像這樣和大家一起工作的經驗，讓我留下有趣而印象深刻的回憶。為了讓原作畫中的舞臺臨場感也能在立體作品中充分顯現出來，我在製作時特別注意到了身體向前彎曲的人物姿勢，以及臉部面朝的方向。
©BANDAI NAMCO Entertainment Inc.

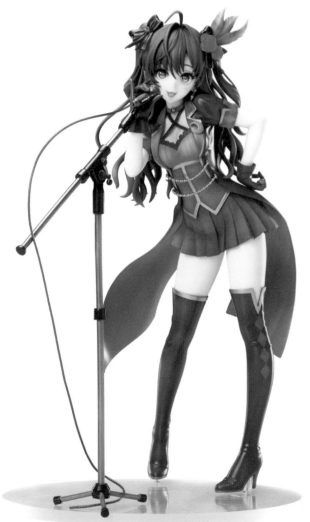

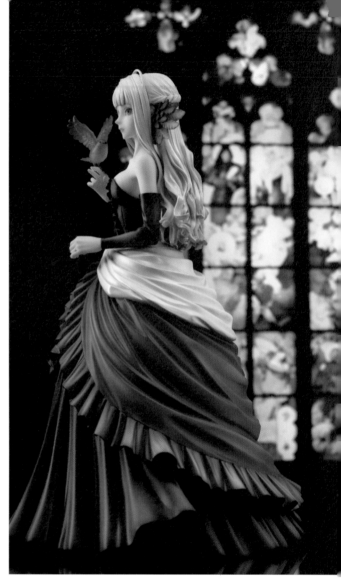

《Odin Sphere: Leifthrasir》Gwendolyn 禮服ver.

Sculpture for FLARE Co., Ltd. , 2019

■全高約24.5cm
■素材：環氧樹脂補土
■Photo：しょこっと
■因為是穿著和一般戰鬥時的服裝不一樣的禮服，製作時一心希望務必要能夠充分表現出Gwendolyn的風格才行。因為是像公主一樣氣宇軒昂的站姿，所以是藉由裙子的流動感和髮梢的角度來呈現出內含動態感的細微韻律。這也是一件讓我重新認識到自己喜好的長相和服裝風格為何的作品。計畫於2022年04月重新再販。

最能感受到「動態感」的造形作品為何？
智惠理的《蓓兒丹娣with 聖潔的鈴音》是我的造形的原點。彷彿四周環繞著空氣的優美流動感。這位女神總是在桌子上的架子上守護著我。還有BUBBA的《Odin Sphere: Leifthrasir Velvet》，不管是身體的線條、扭轉角度、布的流動感與立體深度、密度感，一切都美得讓人絕望。再來就是シャイニングウィザード@澤近的《初音未來mebae Ver.》，作品充分展現出角色人物和原作插畫的優點，大膽而細膩的線條非常了不起，令人尊敬。再來就是のぶた的《Saber／Artoria Pendragon〔Alter〕禮服Ver.》，不管是禮服、臉部造形、頭髮的流動、以及人物姿勢都相當理想而且完美。

會參考哪些網站、素材或是圖像作品？
沒有特別固定參考的網站，不過經常會用Google以關鍵字搜尋來收集素材。另外，也會使用可動角色人物模型來探討姿勢的設計，先盡量明確地將整體印象確定後再去製作。因為我覺得在製作過程中，印象很容易就會產生動搖，所以一開始有明確的目的，對我來說會比較容易製作。

在製作動作中途的姿勢時，會去意識到要讓作品能夠自行站立嗎？
如果是製作轉頭看的姿勢，或是擺出架勢這類應該要可以自行站立的姿勢時，我會在素體階段以沒有軸心的狀態來讓作品站著試看，當作製作時的參考。因為我覺得在所有配件都安裝齊全時的整體印象很重要，所以可能沒怎麼去意識到作品自己能不能自行站立的問題……不過組裝完成後能夠自行站立的話，還是會覺得會很開心……！

如何看待特效表現豐富多彩的角色人物模型？
因為我沒有太多製作水火表現的經驗，而且水火的形狀會不斷地產生變化，感覺起來就很難，不知道是否能很好地以立體造形的方式呈現出來。不過我想如果能有效地將水火配置在作品空間裡的話，可以讓作品看起來更棒，所以會想要試試挑戰看看。另外就是想要試著製作在面塊的整體流動當中，由一種材質逐漸變化為另一種材質的特效表現。

ゆま（Yuma）
以商業原型為中心開展活動。生完男孩後，將主要的工具換成ZBrush，慢慢地回歸到製作工作中。在會展活動是以スワンボートのスーザ的名義參加。

受到影響的（最喜歡的）電影、漫畫、動畫：《新世紀福音戰士》《佳麗村三姊妹》
一天的平均工作時間：4～6小時

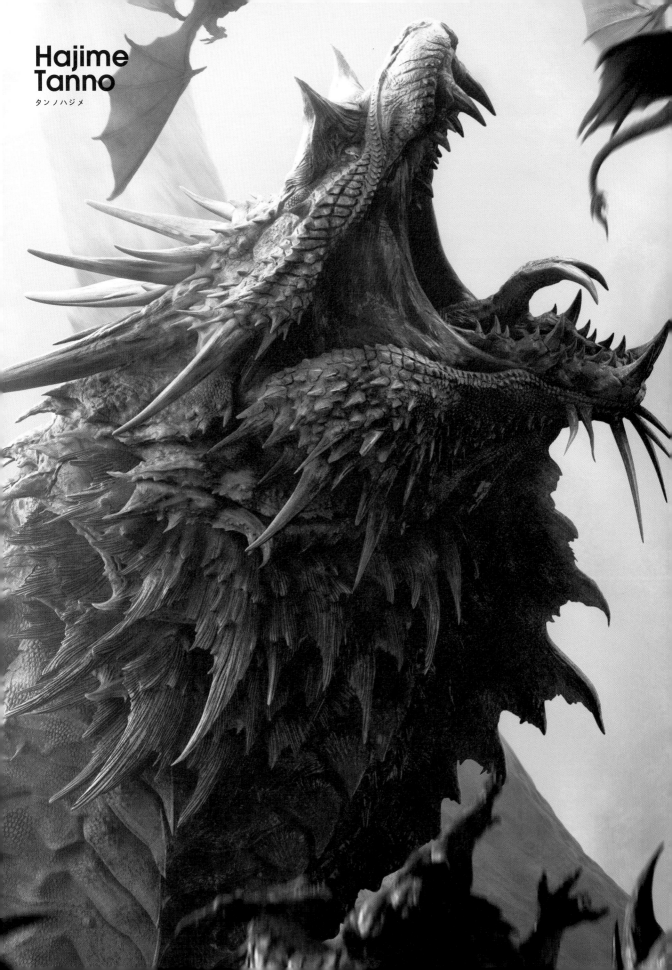

Hajime
Tanno
タンノハジメ

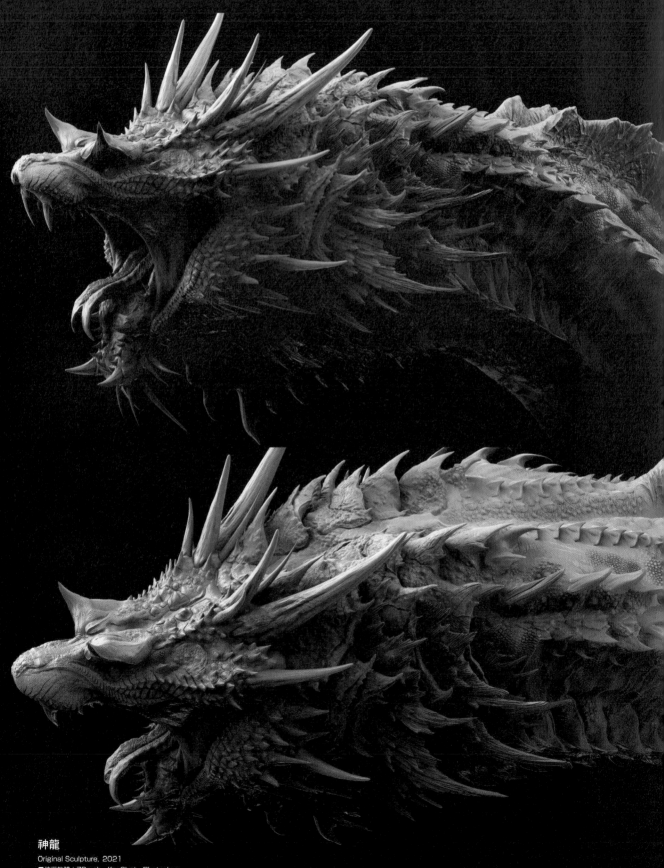

神龍

Original Sculpture, 2021

■使用軟體：ZBrush、KeyShot、Photoshop

■這件作品是為了「CG Grand Prix "3D Cross" powered by CyberAgent」這個競賽而製作的。比賽的題目是要與數位雕塑家岡田惠太老師製作的龍一起結合成一件作品。經過反覆推敲整體畫面結構之後，我決定要將有一隻巨大的龍正張開大嘴向前推進，即將要襲擊題目的龍群那一瞬間截取下來製作成作品。另外，為了讓形狀本身也能感受到動作和氣勢，我刻意將頭上的角、甲殼以及側腮的塑造成具有強烈流動感的形狀。

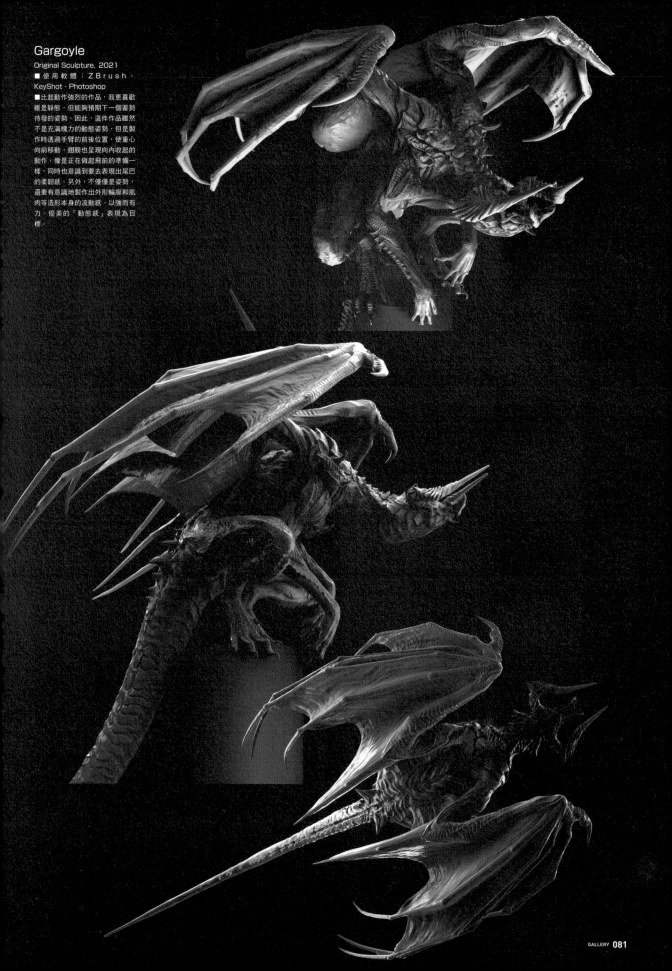

Gargoyle
Original Sculpture, 2021
■使用軟體：ＺＢｒｕｓｈ、
KeyShot、Photoshop
■比起動作強烈的作品，我更喜歡
雖是靜態，但能夠預期下一個蓄勢
待發的姿勢。因此，這件作品雖然
不是充滿魄力的動態姿勢，但是製
作時透過手臂的前後位置，使重心
向前移動，翅膀也呈現向內收起的
動作，像是正在做起飛前的準備一
樣，同時也意識到要去表現出尾巴
的柔韌感。另外，不僅僅是姿勢，
還要有意識地製作出外形輪廓和肌
肉等造形本身的流動感。以強而有
力、優美的「動態感」表現為目
標。

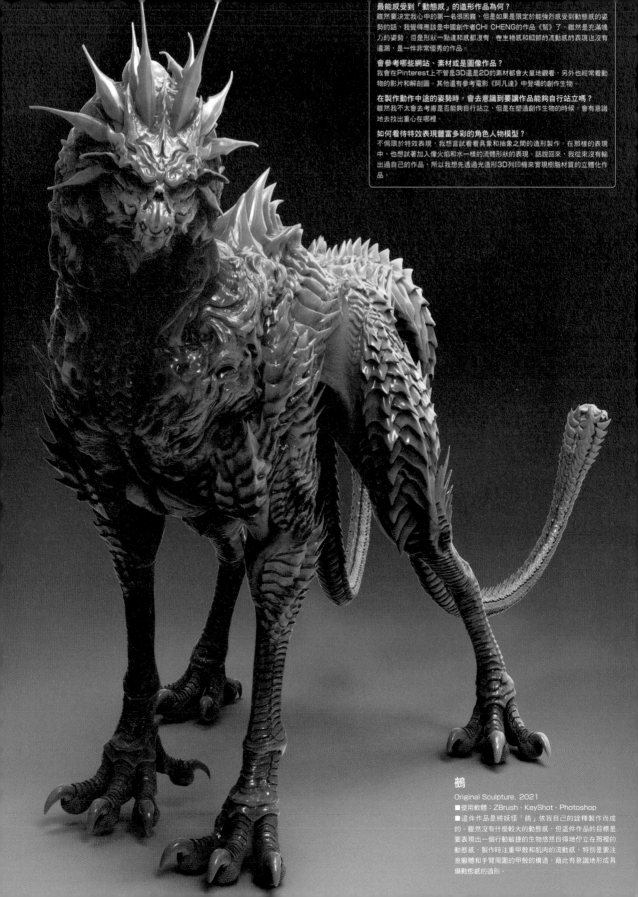

最能感受到「動態感」的造形作品為何？
雖然要決定我心中的第一名很困難，但是如果是限定於能強烈感受到動態感的姿勢的話，我覺得應該是中國創作者CHI CHENG的作品《鷙》了。雖然是充滿魄力的姿勢，但是形狀一點違和感都沒有，在重物感和細節的流動感的表現也沒有遺漏，是一件非常優秀的作品。

會參考哪些網站、素材或是圖像作品？
我會在Pinterest上不論是3D還是2D的素材都會大量地觀看，另外也經常看動物的影片和解剖圖。其他還有參考電影《阿凡達》中登場的創作生物。

在製作動作中途的姿勢時，會去意識到要讓作品能夠自行站立嗎？
雖然我不太會去考慮是否能自行站立，但是在塑造創作生物的時候，會有意識地去找出重心在哪裡。

如何看待特效表現豐富多彩的角色人物模型？
不侷限於特效表現，我想嘗試看看具象和抽象之間的造形製作。在那樣的表現中，也想試著加入像火焰和水一樣的流體形狀的表現。話說回來，我從來沒有輸出過自己的作品，所以我想先透過光造形3D列印機來實現樹脂材質的立體化作品。

鴹

Original Sculpture. 2021
■ 使用軟體：ZBrush、KeyShot、Photoshop
■ 這件作品是將妖怪「鴹」依我自己的詮釋製作而成的。雖然沒有什麼較大的動態感，但這件作品的目標是要表現出一個行動敏捷的生物悠然自得地佇立在那裡的動態感，製作時注重甲殼和肌肉的流動感，特別是要注意臉龐和手臂周圍的甲殼的構造，藉此有意識地形成其備動態感的造形。

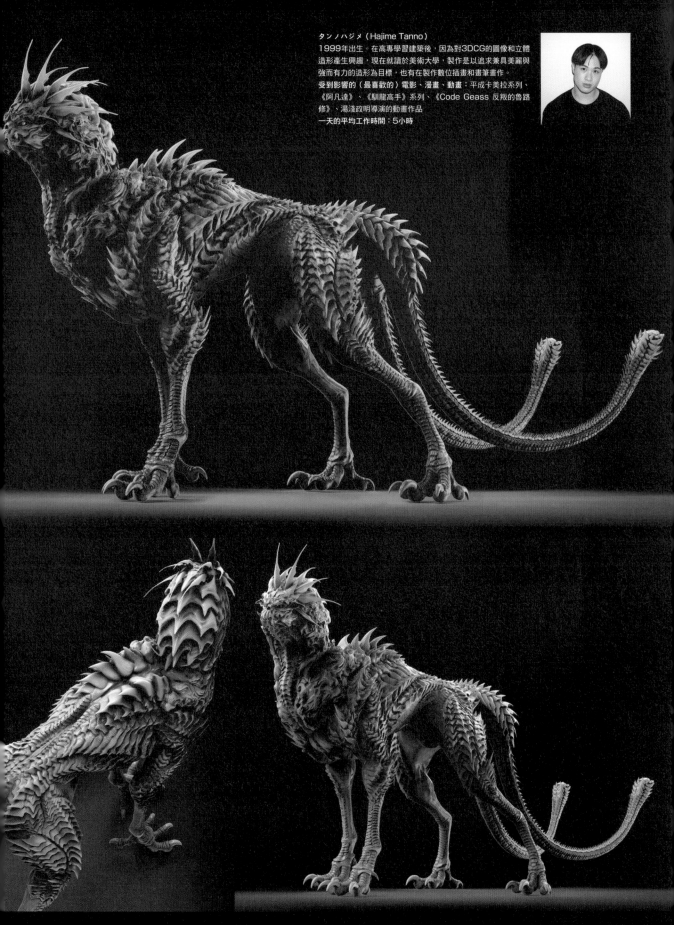

タンノハジメ（Hajime Tanno）
1999年出生。在高專學習建築後，因為對3DCG的圖像和立體造形產生興趣，現在就讀於美術大學，製作是以追求兼具美麗與強而有力的造形為目標，也有在製作數位插畫和畫筆畫作。
受到影響的（最喜歡的）電影、漫畫、動畫：平成卡美拉系列、《阿凡達》、《馴龍高手》系列、《Code Geass 反叛的魯路修》、湯淺政明導演的動畫作品
一天的平均工作時間：5小時

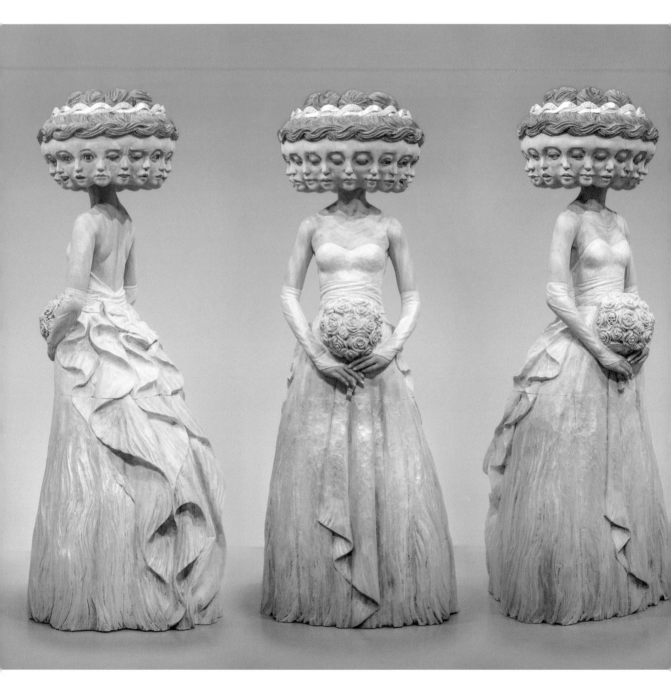

寿（コトホギ）・カプリス
（結婚随想曲）
Original Sculpture, 2015
■H204×W81×D87cm
■楠木
© Yoshitoshi KANEMAKI ¦ FUMA Contemporary Tokyo

Yoshitoshi
Kanemaki

金巻芳俊

眩感ディジー（眩感Dizzy）
Original Sculpture, 2016
■H79×W22×D16cm
■楠木
© Yoshitoshi KANEMAKI ¦ FUMA Contemporary Tokyo

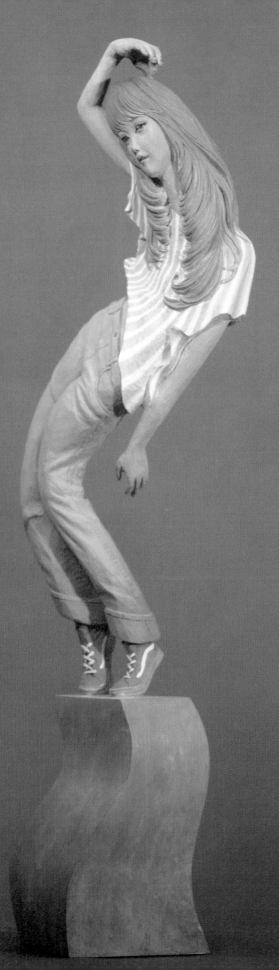

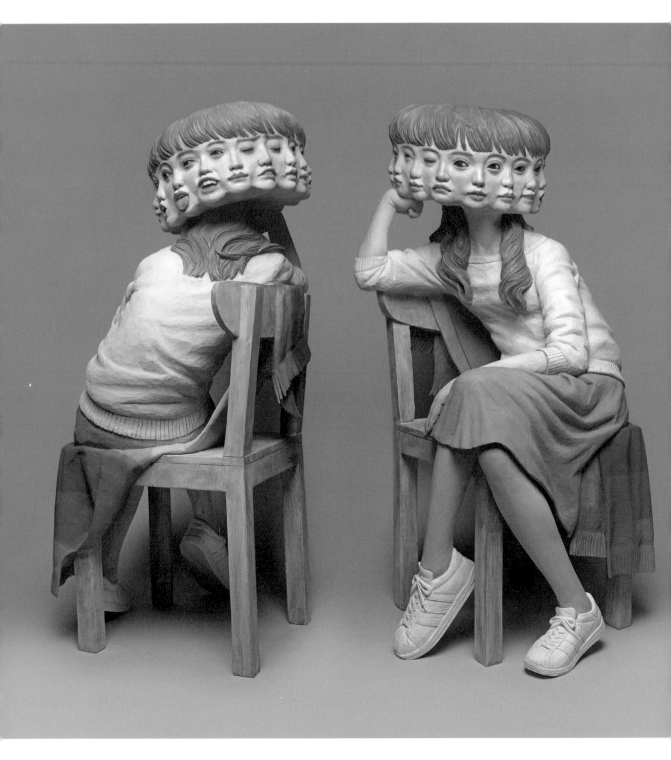

円環カプリス（圓環隨想曲）
Original Sculpture, 2018
■H110×W50×D57cm
■楠木
© Yoshitoshi KANEMAKI ¦ FUMA Contemporary Tokyo

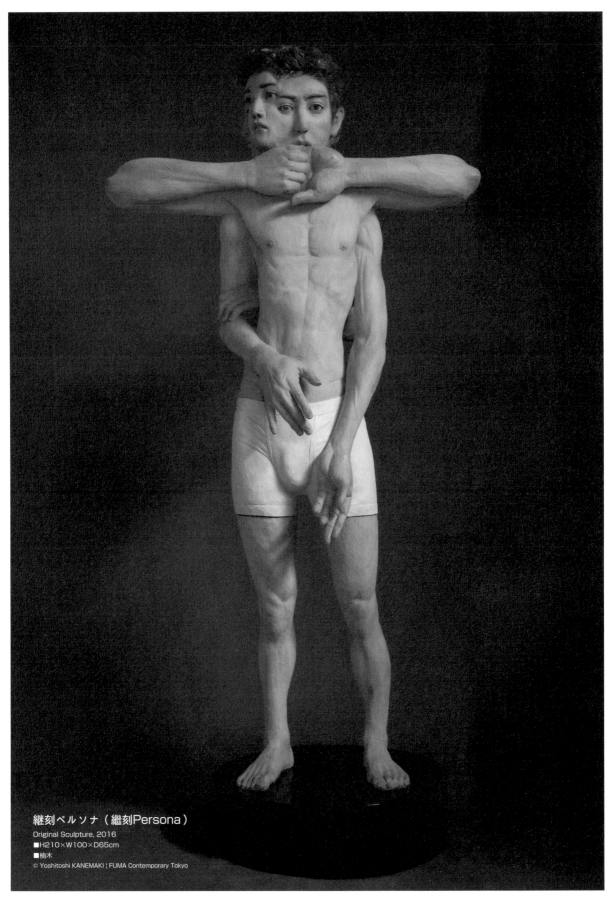

継刻ペルソナ（繼刻Persona）
Original Sculpture, 2016
■H210×W100×D65cm
■楠木
© Yoshitoshi KANEMAKI｜FUMA Contemporary Tokyo

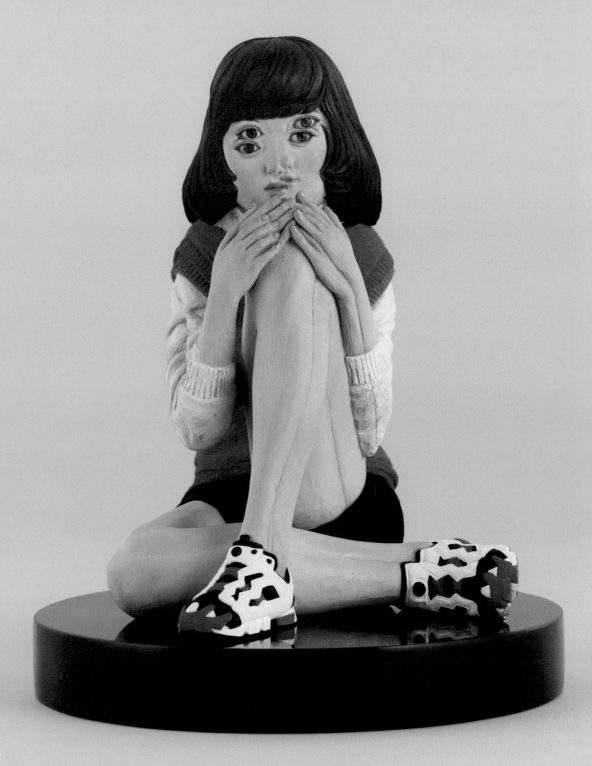

Yoshitoshi Kanemaki INTERVIEW

金卷芳俊 訪談

——談談關於作品的「Ambivalence矛盾心態」這個核心概念。請問您為什麼會想把這個概念作為作品的核心呢？

矛盾心態＝兩面價值、情感衝突的意思，可以說是每個人都會有的情緒。我想以人類普遍的感覺作為核心，來表現「人類本身」。

——金卷老師的作品，像是《円環カプリス（圓環隨想曲）》和《終日ビリーヴィン（終日Believin'）》那樣靜止不動的雕塑，卻有著動態感和波動感，讓觀眾的眼睛和腦袋都跟著動了起來。請問您是如何將矛盾心態轉變成像這樣的「具體形狀」的過程？

要在並非可動的固定姿勢塑像中表現出「將動態感造形出來」的情況下，我採用了錯位、搖晃、歪曲等錯覺的表現方式，讓形狀可以使人聯想到前後的瞬間。從佛像雕塑中得到啟發的多臂多面造形，也有助於我表現出各式各樣的動態感。

——這個作品風格是什麼時候確立的呢？

剛開始從事雕塑的初期階段，我是以製作身體、肉體表現為主的物理性作品。不過在10年前左右，我發現自己的興趣是在人的內在與精神方面，所以就變成了現在這樣的風格。從那時開始，我所製作的一系列的作品就稱之為「Ambivalence矛盾心態系列」。

——請問選擇木材作為素材的理由為何？

我總覺得木質有一種接近人類體溫的感覺。木材中既有水分也有油分，也會根據生長環境的不同，產生獨有的特色和性格，也有氣味、疾病和傷口。我覺得要想表現人間味，再也沒有其他比木材更具親和力的素材了。

——請問您製作雕塑的流程為何？

大致的主題可以區分為「Ambivalence矛盾心態」以及「Memento mori死亡象徵」等等。決定好要以哪個主題進行後，就開始進行各個作品的概念和印象的提煉階段，有時也會和畫廊或委託者一起討論。接著就是將創意以素描的方式或是黏土、Styrofoam發泡塑料來製作成概念模型，最近則是使用3D軟體來將心裡的意象製作出來，這個期間是需要一週到一個月左右的時間吧！

——完成一件雕塑需要多長時間？

依照尺寸和完成的程度不同，也會有所不同，木雕製作期間大約是1～3個月左右。

——談談塗裝和最後修飾的部分吧！

因為我喜歡明亮輕快的顏色，所以使用的是壓克力顏料。主要是筆塗上色。根據情況也有使用噴筆和銼刀來做最後修飾的情況。腰果漆、木材著色劑、地板蠟、和填補木粉等，只要適合用來呈現想要的質感，任何素材都會拿來使用。

——會依照主題的不同來區分使用的木材嗎？

如果想讓女性雕像的皮膚表現得更美麗的時候，會用檜木、櫸木。如果製作較大尺寸的作品會使用楠木，但也是要根據表現的形式與大小來選用。我會去熟識的木材店看看有哪些原木，但是選擇木材也會受到運氣、經驗、知識和時機等種種因素的影響。

——《SCULPTORS》是一本原創造形作品和角色人物模型專業雜誌。請問您關於商業藝術和純藝術之間的區別，是否有特別去意識之處呢？

在《SCULPTORS》上刊登的作品總是讓我感到那麼驚訝！在熟練的造形力和完成度的技巧方面，也是令人讚嘆的高水準。每一件原創作品都表現了精湛的世界觀，幾乎沒有任何間隙缺點的完成度，我想那正是被稱為商業藝術作品的生命所在吧！另一方面，美術作品卻敢於留下允許鑑賞者多種思考的間隙缺點。我的作品也是在衣服和打扮風格上呈現特定的時代感之餘，也讓人感受到表現的留白。我想今後兩個領域之間的藩籬會越來越少，而能夠橫跨兩界活躍的創作者會越來越多吧！

——請問您現在最感興趣的主題是什麼？

我對因為全球性疫情的流行，而不得不去意識到的人與人之間的關聯性以及距離感到有興趣。到現在為止我的作品都是以第一人稱居多，不過我想試著製作第二人稱、多人稱、甚至群像的作品。

金卷芳俊
1972年出生於千葉縣，1999年畢業於多摩美術大學美術學部雕刻學科。不僅在日本，在臺灣等亞洲地區也很活躍。代表作有《回生エクソダス（回生Exodus）》、《空刻メメント・モリ（空刻Memento mori）》等。
受到影響的（最喜歡的）電影、漫畫、動畫：以《機動戰士鋼彈》為首的富野由悠季作品。《JoJo的奇妙冒險》等包含世代交替在內的作品。
一天的平均工作時間：10個小時左右吧！

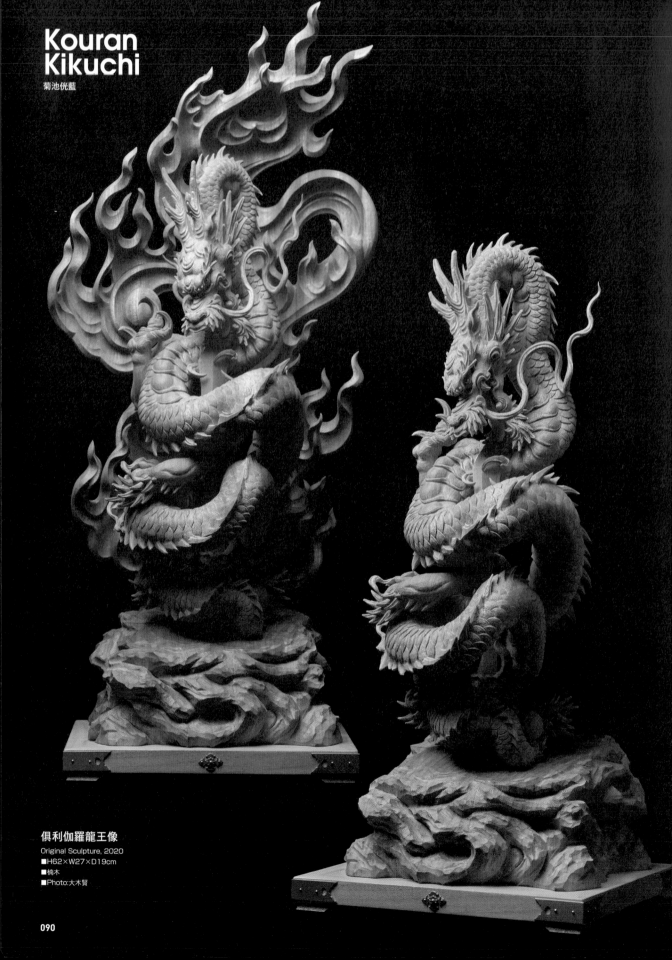

Kouran Kikuchi

菊池侊藍

俱利伽羅龍王像
Original Sculpture, 2020
■H62×W27×D19cm
■楠木
■Photo:大木賢

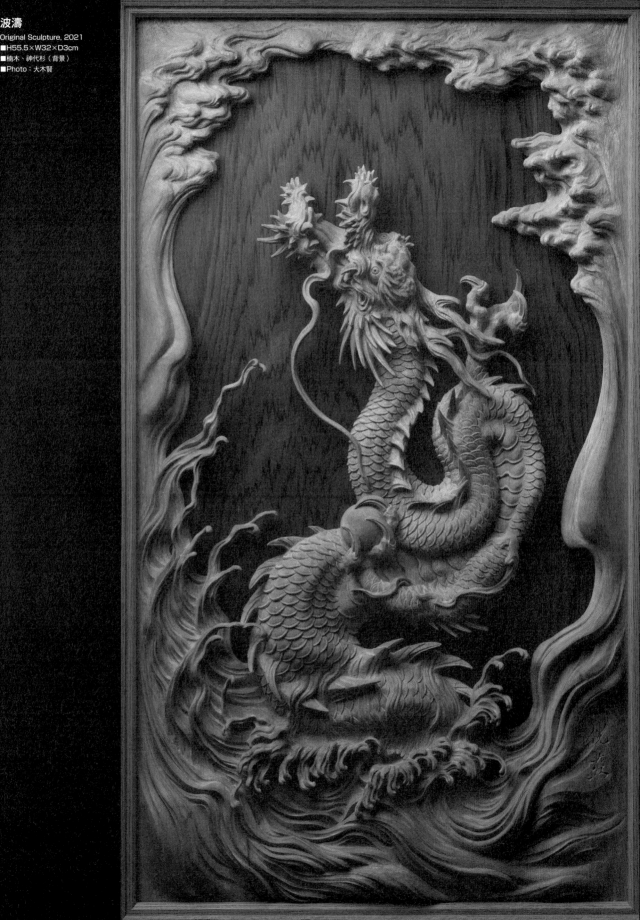

波濤
Original Sculpture, 2021
■H55.5×W32×D3cm
■楠木、神代杉（背景）
■Photo：大木賢

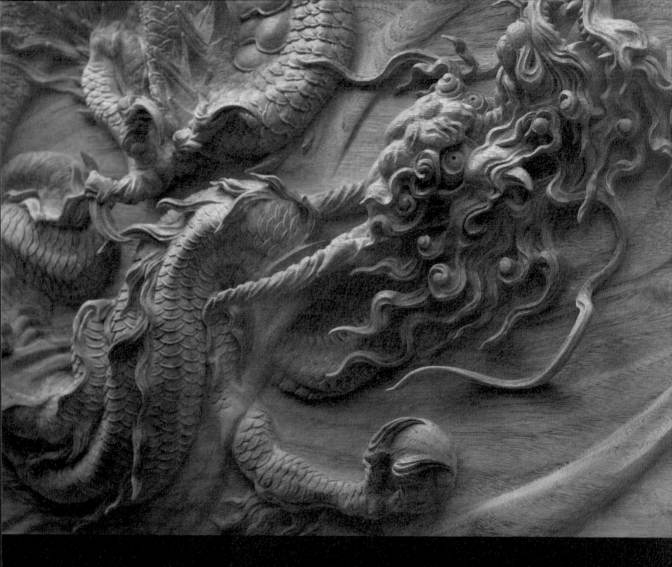

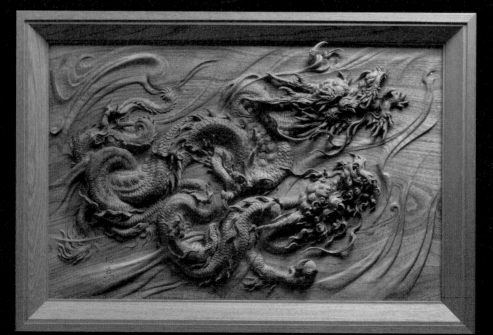

木連理（夫婦龍）
Original Sculpture, 2021
■H80.3×W53×D6cm
■楠木
■Photo:大木賢

青木龍神
Original Painging, 2020
■H90×W45cm
■畫仙紙以水墨作畫
■Photo:菊池侊藍

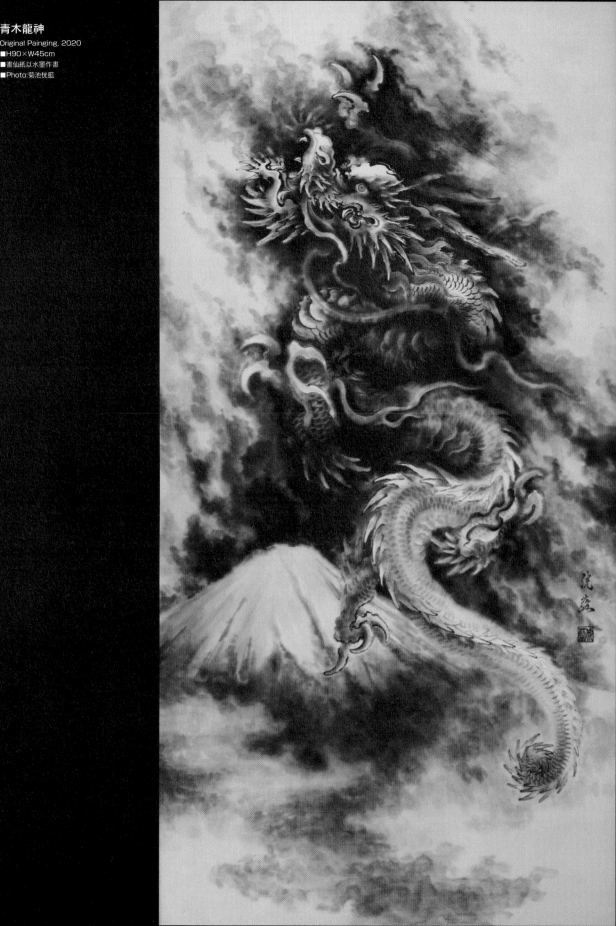

Kouran Kikuchi INTERVIEW

菊池侊藍 訪談

祈龍（天井畫）
Original Painging, 2018
■H364×W182cm
■杉木板以水墨作畫
■Photo:菊池侊藍

——請問您想成為木雕‧佛畫師的契機是什麼呢？

因為我想做能夠讓作品留到後世的工作。我從中學開始就隱約地決定未來想要成為一名職人，我想是在參觀京都的三十三間堂的風神‧雷神以及二十八部眾的時候，受到的衝擊與刺激最大。

——您有許多以龍為主題的創作作品，對於菊池小姐來說，龍是怎麼樣的存在呢？

原本小時候是因為喜歡龍的帥氣外形設計，所以是從外形開始迷上龍的。以前並沒有考慮過龍作為神祇方面的意義，但是在我開始製作了很多與龍相關作品的過程中，有了很多機會去思考龍為什麼會幾千年來受到喜愛與成為信仰對象，同時去思考神佛的本質究竟是什麼？另外，我也注意到了信奉龍的人真的非常多，每一個人都對龍有著不同的想法，當我每次感受到信眾內心裡的那一份認真，都再次切實感受到了我身為創作與龍相關作品的責任。而且龍自古以來就是高貴的象徵，描繪或創作出來的形象經常是帶著品格與氣度的神獸。即使是傳說中的生物，隨著時代的流逝，人類對龍的憧憬卻越來越濃烈。我感覺龍是一種能夠提升我們個人甚至更大格局的，是將整個人類拉向更高的境界的存在。

——龍的外形是否有固定的形象？

在古代中國，龍的形象被稱為「三停九似」，從頸部到手臂的根部；從手臂的根部到腰部；從腰部到尾巴（「三停」）的長度都是一樣的。另外還擁有九種生物（九似）的特徵，角似鹿；頭似駱駝；眼似兔（或鬼怪）；軀體似蛇；腹似蜃；鱗似魚；爪似鷹；掌似虎；耳似牛。龍被視為所有生物的祖先，是在陸地、海洋以及所有區域都被視為神聖生物的綜合存在。

——龍的各種動作是否有各自代表的含意在內呢？

「波濤」表示在承受著風浪的同時，也不被沖走，反而朝向更高的境界提升的樣子。另外，據說手中的如意寶珠可以實現任何願望，去除罪惡和苦惱，有著淨化的功德。「木連理（連理木）」原指的是樹木在生長過程中一度分開的枝幹，後來又再次癒合在一起的狀態。後來這種枝椏與其他枝椏相連，木紋相通的樣子引伸為吉祥之兆，認為是「夫婦和睦」的象徵。表現了即使分開，根基也連繫在一起，在風雨中各自掙扎，但又朝著同一個方向繼續前進的樣子。「俱利伽羅龍」在佛教中被認為是不動明王的化身，纏繞在劍上的龍是朝向左側纏繞。向左繞是朝著開闊的方向，從陰陽的角度來說是向陽上升的纏繞方式。

——木材和其他素材的最大區別在於何處？

和黏土這類以添加材料製作的作品不同，木雕是減法的藝術，無法添加材料的木雕製作起來有一種特有的緊張感，這也是會必然呈現於作品中的素材之一。此外，寺廟神社的雕刻在經過了幾百年的風吹雨打之後，邊角會變得圓滑，青苔也會長出來。一開始是由人的雙手完成的作品，在經過了一段時間後，再次與自然同化，回歸自然的模樣，我個人覺得很美。

——請問您的雕刻流程為何？

接到作品的委託後，幾乎每天都在頭腦的某個角落裡考慮著構圖。如果是我自己的作品的話，在想到點子和構圖的時候，會在筆記本上做筆記，然後再讓那個想法擴展開來，之後再縮小範圍整理成幾種構圖，決定了草圖之後，再一邊考慮雕刻時的深度，以及前後順序，一邊畫出正確的設計圖。如果是立體作品的話，會用黏土先製作出原型。

——完成一件雕刻需要多長的時間？

因為我會同時進行多件作品的製作，所以最快也要1年左右。如果是較大的作品需要花費2～3年的時間來製作。

——請問塗裝和最後修飾是如何處理的？

基本上不塗顏色，而是直接以木料的狀態完成作品的最後修飾。如果委託人想在龍的眼睛以玉眼或彩色來呈現的話，會使用金箔、胡粉、墨汁等素材來上色。雕刻時不會用到銼刀等打磨工具，而是用修飾加工鑿子來全部完成。

——製作時會根據龍的形象來區分使用不同種類的木材嗎？

龍的作品大多是大尺寸作品，主要是楠木和欅木，但會先和委託人商量後再決定。特別是欅木別具特徵的木紋與龍的力量感和氛圍非常契合，相反的檜木則有著細膩柔軟的氛圍。

——請問您現在最感興趣的主題是什麼？

人物雕塑是我想要製作的主題，在技法上也和龍的製作技法互有關連，可以彼此活用，所以很感興趣。此外，以西洋龍為首的神話主題我也有興趣。

菊池侊藍

木雕師、佛像師。1993年出生於北海道，高中畢業後，在富山縣井波町師事木雕、佛像雕刻於佛像師、關 侊雲；以及師事佛畫於佛像師、齋藤侊琳，製作運用傳統技法的作品。主要作品有浮雕飾板《昇龍》、龍的天井畫（群馬縣高崎市‧大聖護國寺）、佛畫《俱利伽羅龍王像》（北海道千歲市‧大禪寺）等。受到影響的（最喜歡的）電影、漫畫、動畫：我從小就喜歡奇幻小說和兒童文學，經常閱讀。因為在知名的《哈利波特》系列、《魔戒》、《納尼亞傳奇》、《說不完的故事》中都有龍登場的關係，所以我感到很親切，也重複閱讀過多次有瑞獸、妖怪出現的《十二國記》、《娑婆氣》，京極夏彥的作品。特別是京極夏彥的《巷說百物語》系列都是令人深思的故事。神佛和妖怪如果是單獨拿出來討論的話，會被認為是一種脫離現實的存在。但是在日常瑣事裡、事件發生後無法黑白分明辨別善惡的狀態下、或是即使揭露真相也無法拯救任何人的處境中，透過小說的安排，如果能有神佛和妖怪的存在於其中的話，似乎讓我們還能多少得到一些救贖，也讓我們感覺好像比較容易活得下去了。我認為這即便是在很多事情已經可以用科學解釋的現在，也不曾改變的情況。即使是在現在追求所有一切都應該黑白分明、應該弄清真相的時代潮流當中，與此同時，為了能夠讓人與人之間的心靈相通，龍和神佛的存在是有其必要的。我現在也深刻感受到，這與我自己之所以將龍和神獸作為作品主題來進行創作的意義是相通的。**一天平均工作時間**：基本上白天8小時製作客戶委託的作品，晚上的時間製作自己的作品，或是製作草稿畫、構圖、設計圖等等。最近為了優先製作客戶委託的工作，一天甚至會製作11～13個小時左右，所以除了寢食以外的時間幾乎都在工作。

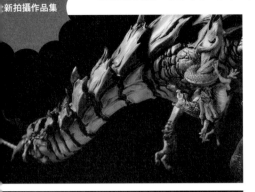
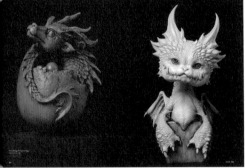
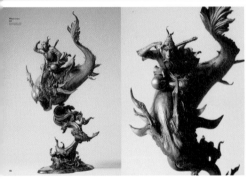
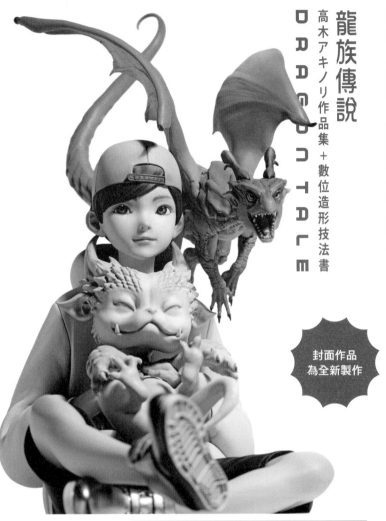
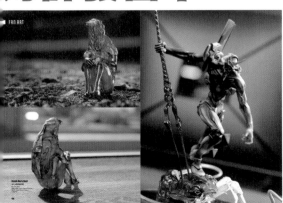
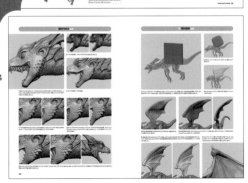

Shinzen Takeuchi
竹内しんぜん

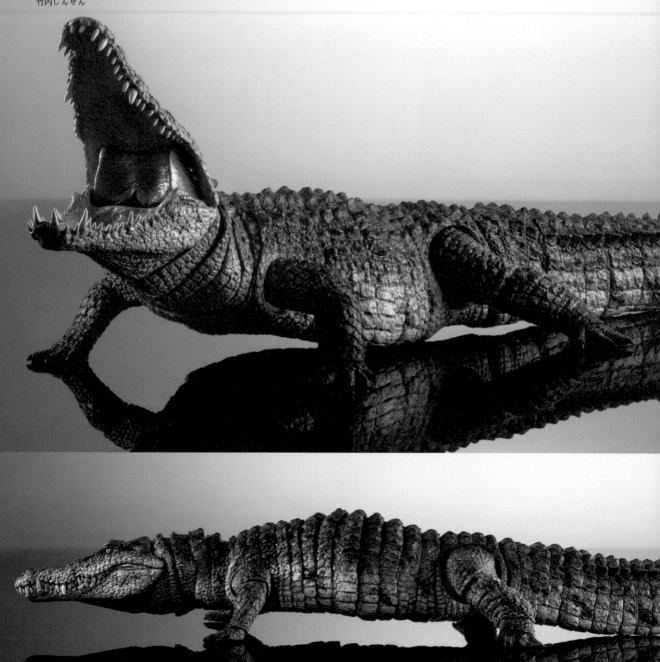

生物圖鑑ULTIMATE《尼羅鱷》
Sculpture for PREMIUM BANDAI , 2021

■全長約40cm ■素材：Mr.SCULPT CLAY造形黏土、環氧樹脂補土及其他 ■Photo：竹內しんぜん（製作過程照片）■從BANDAI的人氣扭蛋《糰子蟲》開始的大圖鑑系列中，衍生推出了巨大的可動尼羅鱷扭蛋。最初聽到這個工作委託的時候，心裡就是「？？？」這樣的感覺，但是在那之後透過郵件進行了詳細的企劃內容的交流，我變得很期待這件相當有趣的作品了。原型的素材主要是Mr.SCULPT CLAY造形黏土，而且為了之後要再加上可動加工，所以姿勢幾乎左右對稱。頭部是先決定了下巴的可動位置，再將上下牙齒製作成可以完美咬合的狀態。尼羅鱷全身的鱗片上都有小小的凸起形狀，因為大小超出比例規模，所以本來是覺得沒有必要在模型上重現這個細節，但是為了整體重視氣氛的考量，所以還是決定重現製作出來，這下可不得了了！將原型翻模成樹脂素材之後，暫時以這樣的狀態提交給BANDAI，可動結構的部分是由細川滿彥來製作。當可動樣品為了塗裝上彩色回到我身邊的時候，我興奮得不由得擺出各種姿勢玩了起來。經過塗裝上彩後，我也越來越期待商品化。將鱷魚放在手上把玩，這是活著的鱷魚不能做的遊戲。希望大家一定要在這件作品中，一邊玩一邊去感受鱷魚的魅力。

最能感受到「動態感」的造形作品為何？
酒井ゆうじ的出道作品《キングコング対ゴジラ（大金剛對卧吉拉）》版卧吉拉（海洋堂）。這與我第一次知道GK模型套件存在的時期重疊，直到現在也留有衝擊性的印象。

會參考哪些網站、素材或是圖像作品？
我會觀看野生動物的紀錄片節目，也會去參考骨骼標本和解剖相關的書籍。

在製作動作中途的姿勢時，會去意識到要讓作品能夠自行站立嗎？
我儘可能都想要讓作品能夠自行站立，不時會讓作品實際站立起來確認一下。

如何看待特效表現豐富多彩的角色人物模型？
我會儘量避免金屬線的支柱被看到。看到特效表現得很好的作品，都會讓我感到很憧憬。

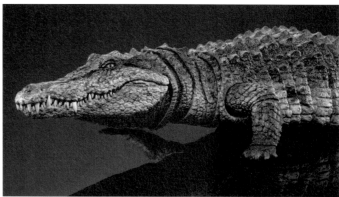

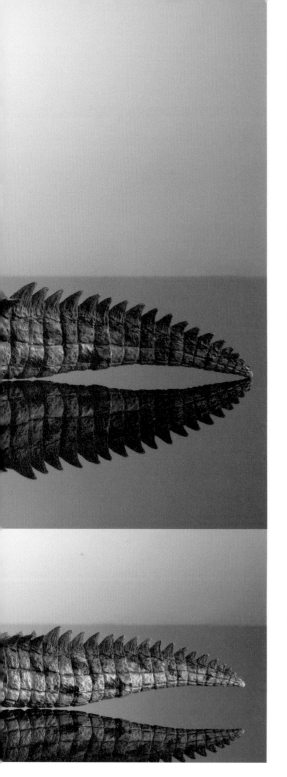

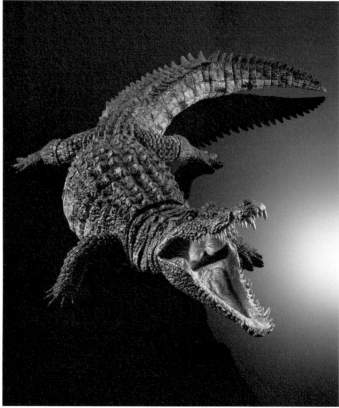

竹内しんぜん

SHINZEN 造形研究所代表人。1980年生,香川縣出身。1995年初次參加Wonder Festival,販賣自己製作的模型複製品GK模型套件,之後每年都會參加。2002年開始以原創GK模型套件製造商的身分進行活動。2013年獲頒香川縣文化藝術新人賞。著作有《恐龍のつくりかた》(Graphic社)、《黏土で作る!いきもの造形》(Hobby JAPAN)(繁中版:以黏土製作!生物造形技法(北星))。透過製作生物・怪獸・動畫角色人物的GK模型套件・TOY・人物模型原型並將作品借出或販售給電影・TV・會展活動・出版品的方式持續活動中。

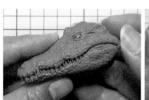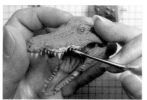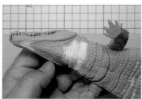

因為是以成為可動模型為前提,所以牙齒的咬合狀態是重要的重點。以前在動物園觀察過真正的鱷魚開口和閉口的樣子,這個經驗對我很有幫助。　全身的鱗片形狀一直到最後階段都還是反覆修改了好幾次。

動物觀察圖鑑 Vol.6

鱷魚篇其之3 巨大鱷科鱷魚

接著上次，我們繼續觀察鱷魚。上次我們觀察了鱷科的鱷魚和暹羅鱷的幼體，體驗到了「這就是印象中的鱷魚！」這樣的氣氛。但是，欣賞鱷魚時的另一種醍醐味，果然還是「好大隻！」。基於「我一定要親眼看看成體的鱷科鱷魚！」的想法，我前往靜岡的動物園「iZoo」參觀了據說是日本國內最大的河口鱷。這次就不要碰觸了，從安全範圍內進行觀察吧！

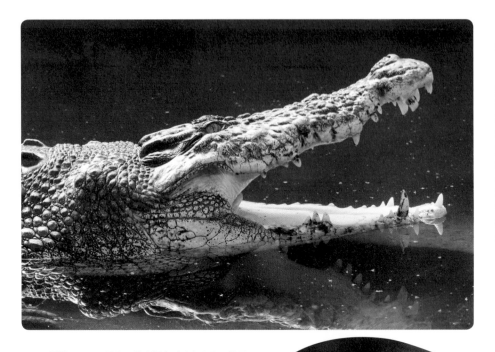

全長5.1m 的河口鱷

園內有一棟新的建築，透過那厚厚的玻璃窗望去，在那裡！巨大鱷魚!!河口鱷是鱷科的大型鱷魚。雖然在去之前我想像著像岩石一樣的容貌，但實際上比想像中還要修長，和之前看到的鱷魚一樣，美麗的眼睛像是要把我吸進去似的，像其他鱷魚動物一樣長長的鼻梁。真是帥氣！而且體型超大!!

體型大小

5.1m的公鱷魚（左）和3m的母鱷魚（右）飼養在一起。母鱷魚靠近看的話也是大尺寸，但現在看起來卻這麼小，可見公鱷魚體型的巨大了。在照片裡看起來雖然會稍微強調遠近感，但這種差異還是令人吃驚。這也是理所當然的，據說公鱷魚的體重約為800kg，母鱷魚的體重約為100kg。全長差了1.7倍左右，換算成體積比例＋肌肉量，果然有著壓倒性的差別。

反應

飼養員對著河口鱷用軟管澆水時，鱷魚閉上眼睛看起來很舒服的樣子。

接著，向身體附近伸出一根棍子…。

進入房間的時候，飼養員對我說「掉下去的話會死人的」，我感覺他說的是真的……。

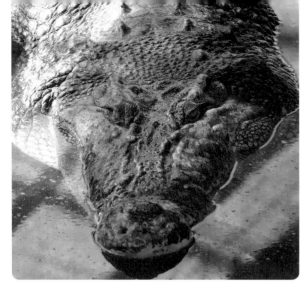

 眼睛 令人印象深刻的眼睛。好像被牠一直盯著不放，感到異常的緊張感。眨眼的時候，就像是把眼球整個埋進臉部一樣閉上眼睛，同時也能看到瞬膜（※）。

※瞬膜…指從眼角向外覆蓋角膜的半透明薄膜狀皮褶。

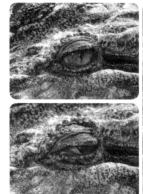
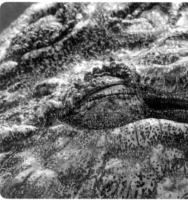

臉部 從側面看的時候臉部看起來很修長。但是朝我這邊靠近的時候，看起來的印象會有很大的不同。鼻尖可見的小洞是讓下顎的牙齒貫穿上來的孔洞。

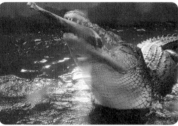
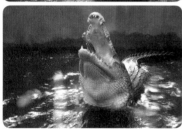

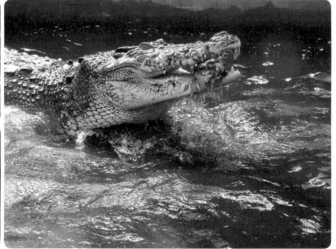

餵食 我從近距離看到了正在進食的樣子。牠把巨大的鹿肉連骨頭一口吞下。喉嚨看起來比平時更寬大了。頸部附近的隆起形狀和四角形的部位是向後方延伸的下顎骨骼。

順帶一提。
其實我在2018年和2020年也曾拜訪「izoo」進行過鱷魚的觀察，那時見到的是鱷科的尼羅鱷。大約兩年的時間，體型長大了一圈。這次要回去的時候，也和那隻尼羅鱷打打招呼。牠一邊張著嘴一邊靠近我，讓我看了牠的牙齒。雖然隔著鐵絲網，但是因為距離很近的關係，所以牙齒的形狀看起來更清楚了，有夠尖銳！好可怕！

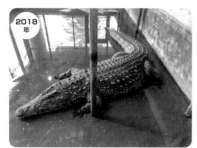
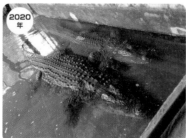
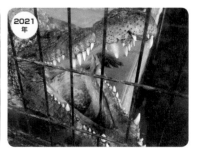

感受到的事情
就像格鬥技等根據體重來劃分量級一樣，體格的不同確實也造成了身體能力相應的差異。這次，我覺得充分體會到了那個體型的差異所在。經常有喜歡恐龍的孩子問我說：「○○龍和▲▲龍，打起來的話哪一個比較強？」，我想答案一定是「體型大的那個贏」吧！

遐想設計的倡議

竹谷隆之

「瑪庫塔卡姆伊」樹脂製試作品

第二回：動態感及姿勢設計必須能夠體現角色人物的個性！

能夠感受到動態感的造形，就有生命感——遐想設計的第二回，我們就以如何能在造形物上表現出動態感的設計概念、外觀形狀以及姿勢設計等進行訪談。

——在製作《正宗哥吉拉》雛形的時候，在外觀形狀和姿勢設計上，是否有考慮到角色的動作速度和動作方式呢？

首先在前期會議的時候，就已經和導演們討論過角色的動作是怎麼樣？移動速度又是如何？原本哥吉拉就給人一種動作不怎麼敏捷的印象，而且關於第四形態，因為是「幾乎只有緩慢前進」的演出方式，所以就以厚重的質量感和皮膚感來表現，雛形的姿勢也設計成給人一種緩慢移動的感覺。第二形態是在大家一邊看著分鏡一邊討論的時候，想說因為剛從水中登上陸地，手也還沒長出來，再加上覺得「如果牠貼著地面窸窸窣窣爬過來，在接近人類身高的地面附近有張臉的話，感覺很可怕呢！」，於是設計出了壓低身體一邊扭曲一邊只靠後腳向前踏步邁進的姿勢了。第三形態則因為是牠第一次站起來的情況，所以特意將重心傾斜，製作出了東搖西晃的姿勢。

——在觀察造形物的時候，您會以那個造形物是設計成如何動作的視點來觀看嗎？

當我看到那個造形物時，如果是讓我感覺到栩栩如生充滿躍動感的姿勢，或是明明是靜態的姿勢，卻好像馬上就要動起來似的，都會讓我覺得很了不起。本來我就不擅長設計出那種生動的姿勢，所以對我來說就覺得更有魅力了。

——呈現出動態感的造形訣竅是什麼？

我想至今為止在世界上連綿不斷累積的雕塑作品中也可以得到很多啟發。在這些動態感的作品當中，很多並不是"做出完美動作的那一瞬間"，而是"正想做出那個動作"、或是"剛做完某個動作之後"的作品居多吧！也就是說，出拳打擊對方或踢到對方的那一瞬間，會意外地看起來像是靜止的狀態。所以在那個動作之前，藉由好像就要做出那個動作的姿勢或眼神，讓觀看者覺得接下來就要做出動作，或者是截取剛剛出拳擊中對方，使其倒向地面的一瞬間，這樣反而更能夠表現出「動態感」。總覺得《小拳王》的場景好像不斷在腦海中閃過，但充其量這只是一種比喻罷了（笑）。不要讓身體直立起來，而是把重量放在腰上並放低身子，或是讓脊椎彎曲成S字形，光是這樣就能呈現出「栩栩如生的感覺」了。然後再考量手腳的動作，視線和表情又是如何，一連串的相關動作。如果那個姿勢還能表現出只有那個角色特有的意義就更好了，當然根據角色的個性不同，也有適合左右對稱的所謂仁王立像站姿的情形。當年在製作《未來忍者 慶雲機忍外傳》的白怒火原型的時候，角色設計者寺田先生（寺田克也）告訴我說「堂堂正正的人其姿勢是這樣的」，接著就做出了直直挺立的姿勢。而我設計的瑪庫塔卡姆伊是以青銅神像為設計概念，所以刻意設計成了左右對稱的姿勢。

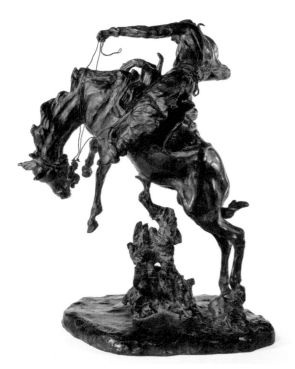

《A Bronc Twister》（1911）／查爾斯‧馬里昂‧羅素（Charles Marion Russell）
照片：Amon Carter Museum of American Art, Fort Worth, Texas, Amon G. Carter Collection

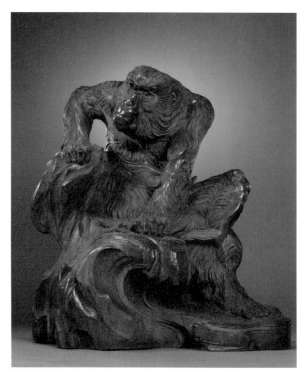

《老猿》（1893）／高村光雲
出典：ColBase（https://colbase.nich.go.jp/）

——在動態感和姿勢方面，是否有值得尊敬的造形作品？

各式各樣的不同風格的作品太多了，像是近代日本的木雕作品，高村光雲的《老猿》就總是縈繞在我腦海裡。一隻年邁的猿猴把手放在岩石上，像是按住了什麼，原來是幾根鳥的羽毛。猿猴的視線稍微向上，看著逃跑的鳥，這是一件極為有名的作品。即使沒有將鳥實際製作出來，也能表現出就在不久之前，猿猴為了抓鳥（從羽毛的形狀看來像是老鷹）而跳躍過來，只差一步就得手，可惜錯過了。不僅如此，還傳達出那隻猿猴的衰老程度，甚至是猿猴心中的感受，彷彿都能藉由作品傳遞給所有的觀看者！而且這麼栩栩如生的造形作品居然還是用木材雕刻出來的，稱這件作品為國寶是實至名歸了。對於使用黏土來創作的我來說，雖然是可以用更自由的表現，自由地製作成任何造形的素材，但是不管我怎麼立志目標都還是難以望其項背。除此之外還有查爾斯‧馬里昂‧羅素（Charles Marion Russell）這位美國西部開拓時代的畫家，他也製作了很多青銅雕塑，不管是充滿動態感的作品，或是結構靜止的作品都製作得水準極佳、栩栩如生，非常了不起！這樣的風采到了現代可以在Simon Lee的作品中感受到宛如嫡傳般的靈氣。生氣勃勃！思想自由！不受限於重力法則！不用考慮翻模，想怎麼做就怎麼做！Simon Lee真的很厲害！

——為角色人物設計姿勢的時候您會怎麼考量呢？

首先要決定那個角色人物是個怎麼樣的人？立場、職業為何？喜歡什麼？討厭什麼？……等價值觀、性格、生態。如果是機器人等機械類的話，是為了什麼目的而製造出來的？有無個人意志？……等等。如果是既有的角色人物的話，要強調角色的哪些特性，像這樣一直舉例下去的話就會沒完沒了。要是在其中加入自己的“如果是這樣的話”來詮釋，也很有意思吧！然後，比方說如果是「操劍之人」的話，我們也可以試著去學習和劍有關的知識。以我來說，雖然還沒有實際去學習過劍術，但是要向了解劍術的人請教，在書本裡和網絡上調查，這些準備工作用文字還真一時半刻無法說明清楚呢！總之，實際去調查關於「題目」的必要事項，是非常重要的事。但是，更重要的是平時就要儘量觀察、分析「世間萬象＆人工製作的物品」，不斷在腦海中想像「如果是我要做的話，我會怎麼做」這樣的場景。這麼一來，就能夠自然湧現「這種性質的傢伙在做出○○的姿勢時，會用這隻手像這樣拿著這個，然後腳部的姿勢就會變成這樣。」的印象，很容易就能決定好造形的演出方式。我只能說得出這些理所當然的話，實在對不起！如上所述，姿勢可以說是一種「抽取角色人物的個性來加以體現（表現出角色是何方人物），並且和場景有密切相關的造形演出」。這和角色人物的設計方法是有重疊之處，但這次我們要集中在姿勢設計上面！以下就讓我用我所設計的角色人物來稍作解說吧！

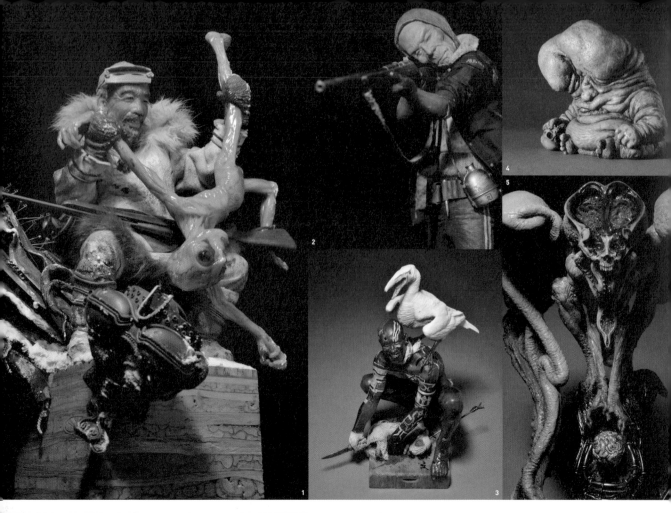

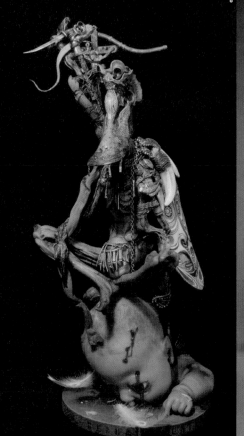

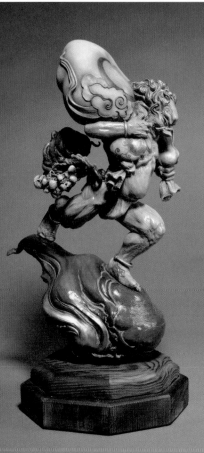

1 《穆斯斯大叔》在《漁夫的角度》中登場的和藹可親因紐特（Inuit）獵人。我想讓他試試"我抓到外星人了！"的姿勢。製作時特別注意到關於屍體的抓法和像屍體一樣的姿勢。

2 《持槍瞄準的金久》同樣是引用自《漁夫的角度》，可以說是主人公的金久爺，也就是相馬傳槍。製作時請教過對步槍很瞭解的人，怎麼樣才是正確的持槍姿勢。

3 《青木和永阪》《漁夫的角度》中的關鍵人物，人稱青木的阿渥魁博士。擺起來讓人感到有些瘋狂的姿勢和場景，配置的方式顯示出他與永阪（鳥）之間的信賴關係。

4 《ぬっぺっぽう（肉瘤怪）》在電子繪本《怪森之守》中描繪的肉瘤怪，為了當作X-works公司推出的造形工具的使用範例而製作。擺出一副垂頭喪氣的無力姿勢。

5 《Cthulhu Evolution！（克蘇魯 進化！）》竹谷隆之設計之"克蘇魯"
©Max Factory / ArcLight / Cthulhu Evolution ©TAKEYA TAKAYUKI
雖然外形與人類的形態有所重疊，但是以遠離人類，無法溝通的氣氛為目標，讓它在遺跡上蹲了下來。

6 《AN OLD CHERUBIM HUNTER》為了系列設計的狩獵天使的惡魔老獵人。可能因為當時正在構思《漁夫的角度》，所以才會設計成這樣的風格吧！獵人經常會和獵物一起拍照，所以要擺出這樣的姿勢。好像大多是蹲著要不就是坐著的姿勢吧……。

7 《原始風神》原型是三十三間堂的風神。我覺得所謂日本自古以來的自然神紙屈服於佛教而成為屬下的故事很可疑，所以想要製作一尊沒有敗給佛教的風神，並且腰間懸掛著摩睺羅迦大蛇神的首級，呈現出向前疾馳的姿勢。

竹谷隆之　Takayuki Takeya
造形家。參與眾多圖像、電玩遊戲、玩具相關的角色人物設計、改編設計以及造形工作。
《竹谷隆之 畏怖的造形》（玄光社）（繁中版《畏怖的造形 ISBN：9789579559539》（北星））好評發售中。

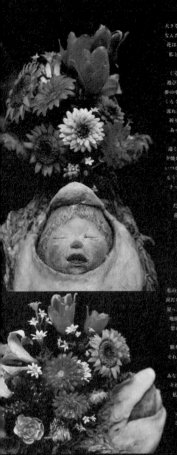

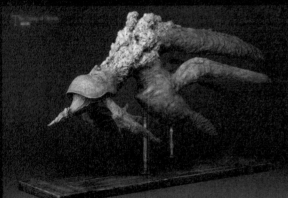
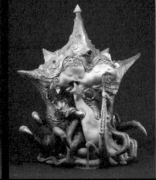

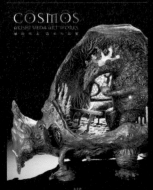

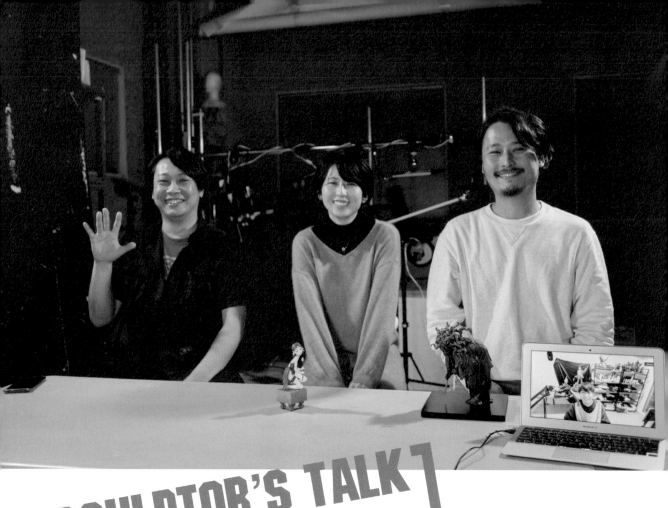

[SCULPTOR'S TALK]
造形創作者對談會

VOL.1

大畠雅人 × MICHIRU imai × 塚田貴士

「製作原創造形、進行品牌設計、並由此展開活動」

主持人・大山 龍

Photo：北浦 榮

由大山龍發起而促成的「請造形創作者親自來聊一下自己的原創造形」不定期對談。第一回的對談會是由大山龍與三位擁有強烈的世界觀及原創作品，並且成功建立個人品牌的創作者進行了訪談。

聚集在大阪會場的MICHIRU imai、塚田貴士以及大山龍，與身處東京用Zoom線上參加的大畠雅人順利連線後，對談便開始了！

關於商業原型與原創造形之間的區別

大山龍（以下簡稱大山）：首先，大家都有在製作商業原型，這和原創作品有什麼區別嗎？

大畠雅人（以下簡稱大畠）：商業原型是要以將委託的內容具體呈現的形式來製作吧。有些委託人希望按照原稿的樣子製作，偶爾也會有希望改編設計多呈現一些大畠雅人風格那樣的委託。普通的商業原型可能更接近石膏素描的感覺。如何能夠更忠實地表現出原作的世界，而且為了不讓製作主題的粉絲們看到後感到失望，我會從客戶的角度出發來製作。商業原型我會在作業的部分傾注100%的精力，但是原創作品的話，大概只有1成左右精力是分配給造形和塗裝吧！因為在進

入造形之前的準備相當辛苦，要製作什麼？要用什麼方式呈現？大約9成左右的精力都是消耗在反覆進行那幾個步驟，不過在設計決定之後的造形作業過程就非常開心了。

塚田貴士（以下簡稱塚田）：我非常能夠理解大畠雅人說的情形。商業案件的話，滿腦子都是想著要如何重現委託人想要的印象。

MICHIRU imai（以下簡稱MICHIRU）：雖然我的心情和各位大致相同，不過意外的是經常有人希望我能多表現一些創作者的風格。

大山：因為各位經常發表原創作品，很有個人的特色，所以委託人也會希望能呈現出那一部分吧。被要求那樣的時候，如果是我的話會非常高興，各位覺得怎麼樣呢？

大畠：我可能會覺得很辛苦（笑）。原創作品是100%發揮自己的世

界，只需要考慮呈現自己的優勢即可。相反的，商業委託則是要克制自我，只展現技法方面的實力。如果在這兩者中間的話，每次都會有壓力，覺得兩者抵消後會製作出慘不忍睹的東西……這種委託的壓力搞不好是最強烈的。

大山：要是兩邊的粉絲都說我不要這種的就好笑了（笑）。

大畠：對對對，就是像這樣的不安（笑）。

大山：但如果這個化學反應順利的話，大概會達到120%的效果吧！從這個意義上來說，原創作品會更輕鬆嗎？

大畠：輕鬆啊，因為不管做成怎麼樣，都可以找得到藉口（笑）。

大山：像是本來打算讓角色長翅膀的，但因為已經用盡力氣了，所以這次就先不做了。這既可以是強項，同時也可能是缺點呢。

MICHIRU：我的《小烏鴉》已經用減法減到不行了。雖然是烏鴉天狗，但是和天狗相關的記號特徵只剩下翅膀而已。本來想說得再加上烏鴉的口喙……但是因為是我的原創作品，所以就按照自己的喜好來製作就好了吧！

大山：平時並不是只有減法嗎？

MICHIRU：大多都是從最初的設計概念開始一路刪減內容。

大山：原創作品的話，在一定程度上會先考慮故事情節和世界觀之後再創作？還是邊製作邊思考？

MICHIRU：兩種情況都有。有明確想要這樣做的時候，也有憑感覺只是想要做出某種姿勢而已。

大山：不過也不是總是這兩種情形二選一吧。像是塚田貴士的《真蛇》，就是從孩子戴著面具的日常事件引發的靈感。

塚田：據說真蛇在般若（鬼女）中也是業障最深的階段，整個人幾乎變成了蛇。我送了般若的面具給孩子作為禮物，他很高興地戴著面具玩，於是就有了作品的靈感。

大畠：姿勢很有繪畫風格呢。頭部用力轉過來，背部的資訊量很少，佔的分量卻很大。

大山：這個人物姿勢在製作之前就已經在腦海裡了嗎？

塚田：是的。以前都是一邊思考一邊製作的，但這次是一開始就設想好的姿勢。因為相當重視整體結構的位置，所以確實比較偏向繪畫風格也說不定。

大畠：我雖然一直會考慮構圖和平衡，但是都沒有好好考慮過最後的塗裝狀態。所以在上色的階段還得煩惱一回。

塚田：我完全能夠理解。

大山：應該是覺得未來的自己會幫我做好這部分的工作吧。

MICHIRU：就是一邊製作一邊樂觀期待這個情形發生囉。

什麼是原創性？

大山：各位是否在找出原來自己的風格是樣之前，曾經有過嘗試錯誤的時期呢？

MICHIRU：嗯。有啊。

大畠：我是運氣好，在幾乎沒有人做原創作品的時候就開始製作自己的作品。因為沒有其他人做我自己想做的領域，所以很幸運。

大山：而且還要再加上持續堅持製作這點很重要吧。

大畠：只做一次就結束的話，後面就自然消失了。所以繼續製作當然也很重要。

MICHIRU：第一次製作原創作品的時候，周圍的人都說原創什麼的賣不出去啦。我一邊想著沒有這回事，一邊還是自己繼續做著。最後還是賣得很好呀。

大畠：當初我第一次嘗試原創作品的時候，也參考了MICHIRU的作品呢。沒想到還有這樣的表現方式。

塚田：我也煩惱了10年左右呢。

MICHIRU：各位有自己的製作癖好嗎？

大畠：我覺得因為我用的是數位雕塑工具，所以基本上在造形物的表面不會出現我的個人風格。只要使用同樣的軟體，以相同的工程製作的話，應該就會製作出像我一樣的作品。因此，在製作之前，煩惱著「要做什麼？怎麼做？」的工程，我認為這就是我的核心競爭力了。

大山：會去素描什麼的嗎？

大畠：雖然我是油畫科系出身，但是我對畫畫沒有自信，即使畫出來也無法準確掌握好空間感。所以怎麼樣都還是在ZBrush上製作草圖比較快。每一件作品可能會製作500～1000張左右的ZBrush草圖。

大山：照那樣做的話，難道不會有「已經不行了，不知道到底哪個好？」的情形嗎？

大畠：當然會這樣了。導致我常睡不著，就算在夢裡也還在想！有時候我拿給妻子看，又說是之前的比較好，然後就再從頭來過一遍。就是這樣不斷反覆。

MICHIRU：我的作品的設計基準都不斷地在變化。因為我很容易感到厭倦，所以沒辦法一直連續製作相似的東西。

大山：那樣很厲害啊！哪像我做什麼看起來都一樣。妳是有自覺地改變風格的嗎？

MICHIRU：我是自覺地改變著。因為我的愛好和基本的部分還是一樣，我覺得只要符合那個基本就好了，所以設計總是在改變。

大山：我應該沒怎麼去考慮設定吧。但我會裝作有在考慮的樣子。我會去閱讀各式各樣的文獻，調查過去這個主題都是怎樣的作品風格，有哪些人曾經製作過。結果我製作出來的每次都和我最初的想法沒什麼不同。

大畠：只是為了讓自己認同自己。

MICHIRU：也並非是為了要刻意展現給你看我是這麼努力哦！

大山：這是同樣是創作者才懂的內情啊。不過話說回來，那個過程好像是最開心的時候耶？

MICHIRU：確實很開心。

大畠：對我來說這樣有點辛苦就是了（笑）。

從造形製作人的角度來看

大山：各位在網路上銷售套件時，即使風格完全改變了也有人會購買嗎？

大畠：有是有，但是我覺得不多。

MICHIRU：有時覺得怎麼某人最近都沒來了，也許有可能是因為作品風格改變而流失了。

大山：比方說這個人喜歡的是成熟女性的角色人物模型之類的嗎？

MICHIRU：也許是比較喜歡重口味一點的吧。

大山：既然作品是以銷售為前提製作的，那麼不僅僅是從藝術創作者的角度，也需要以身為製作人的眼光，去規劃銷售對象的受眾客層吧。我是覺得這兩種身分彼此之間有些對立的部分。

大畠：是的沒錯。比方說矽膠材料使用太多了，所以再製作成稍微小一點的尺寸之類的吧。

大山：但是以作品來說，絕對是大一點的尺寸比較好製作。

大畠：確實有這樣的兩難局面。作品當然是越大越好，但這樣成本會加倍上漲。

大山：這個選擇的過程也很痛苦嗎？

大畠：是啊。不過我在中國廠商SUM ART製作原創作品的時候，聽說現在大尺寸的作品更受歡迎，所以儘管製作大尺寸吧，所以我就在這裡發洩壓抑的情緒了。

MICHIRU：我也製作過大尺寸，但是價格很貴，完全賣不出去。

大山：所以下次製作時就因為反作用的關係，改為製作小尺寸女性角色了？

MICHIRU：已經是這樣了（笑）。

大山：那麼這次是自己身為製作人的身分取得主導權囉。

自己心中的自我審查與客戶的反應

大畠：我在製作過程中，剛開始的時候非常開心。好，開始做吧！我想做成這樣，真開心！基本上都是這樣起頭的，但下一階段就進入否定的狀態了。這個很沒意思，以前別人做過了。覺得自己心中的自我審查越來越負面，刪減到只剩芯棒了，然後再加土堆塑，自己又覺得沒意思，重複著這個過程，還能活下來的東西就變成了作品。

大山：全部挖掉重做試試。

大畠：我覺得如果是我自己能接受的作品的話，就算賣不好也沒關係。

大山：我能理解那個感覺。我最近也是。就算賣不出去，我也願意把庫存品全部買下來，而且還覺得太好了！我可以一個人獨佔！能夠這樣想的作品是最好的。

MICHIRU：我完全能夠明白。我也一樣會自我審查自己的作品。想著哪有人會為了擁有這件作品而開心？導致放棄重做的情形也非常多。

大山：那是因為除了自己以外，還在意著別人的眼光嗎？

MICHIRU：很在意。

大山：不在意也是不可能的吧。就像是要送給很多人同一件驚喜禮物一樣的感覺。想著收到的人會不會高興？

大畠：如果說是驚喜禮物的話，確實是如此呢。

MICHIRU：我可是出乎你的意料之外哦！

大山：從好的意義上來說啦。但是一旦發表作品後，發現好像和想像中的反應不一樣的事情也很常見就是了。那個時候會感到沮喪嗎？

MICHIRU：嗯嗯，不過這也沒辦法就是了。

塚田：我會非常沮喪（笑）。

大山：我也有點沮喪。

塚田：在推特上的反應明明很好，賣得卻不怎麼好…之類的。

MICHIRU：反過來說，原本以為不會賣得那麼好的《睡美人》賣得很好的時候，我真心感到非常沮喪。好像是我錯了似的感覺。

大山：這種時候會去問問客人的想法嗎？

大畠：在推特上可以看得出來是那些客層有怎麼樣反應嗎？

MICHIRU：雖然不是太明確，但是《睡美人》的時候，有很多人是要買回去塗裝上色。在推特上看到了很多人發表了塗裝完成品，讓我感到很開心呢。

大山：那也是原創角色人物模型的特色之一。有沒有看過客人用我們自己沒有想過的顏色塗裝上色呢？居然還有那樣的上色方式！有時我們自己也會受到這樣的影響吧。

大畠：啊，有啊！確實，原來在別人眼中看起來是那樣的。感覺就像是有很多人在幫我做各式各樣的模擬上色似的。

聊聊大家各自的靈感興奮劑

大山：在大畠雅人的《Witch》中，裙子裡的森林很有吉勒摩·戴托羅的世界觀的感覺呢！

塚田：在我看起來像是受到召喚似的。

大畠：我受到電影的強烈影響。當我沒什麼創作靈感的時候，就會一個勁地看電影。植田明志曾說過他在音樂中獲得靈感最多。

MICHIRU：電影對我也有影響，另外音樂的影響也會表現在作品的標題上。比方說《return to innocence》之類的。

塚田：我會看寺田克也的畫集。

大畠：原來那就是你的原點啊！

塚田：沒錯沒錯。還有就是把《DARK SOULS》的設定素材集和小時候看過的《勇者鬥惡龍》的攻略本翻出來重看一遍。

大山：就算欠缺靈感也要這樣掙扎著堅持做下去，正是所謂的創作者吧。

MICHIRU：如果我什麼都想不出來的話，反而會去街上購物。看到這個牌子的鞋子好可愛啊，真想製作看看什麼的。

大山：總之就是先去看看質感水準高的東西吧，我在靈感枯竭的時候會去看動畫。我喜歡的動畫大多是自認為自己沒有任何優點的主人公，因為找到了一個目標，所以開始努力奮鬥的劇情。看了《飆速宅男》後，就能讓我回到初心。

大畠：感覺就像服用興奮劑一樣。

大山：居然被講成這樣（笑）。我明明是打算說一些帥氣感動的話呢！

MICHIRU：我會一直無止盡地重複播放同一部動畫，好讓自己化身為主人公的心情來繼續製作那樣。

大山：妳說JoJo嗎!?

MICHIRU：我特別喜歡JoJo的第5部。主人公喬魯諾因為只有15歲，對世事的艱辛一無所知，所以才能勇往直前，我喜歡那種心情。

塚田：我也從小時候就很喜歡JoJo呢，還會模仿JoJo站姿。

有沒有今後的夢想和野心呢？

大山：除了角色人物模型以外，各位還想做什麼呢？比如說想要推出塗裝完成品，或是製作成扭蛋之類的。

塚田：我想試試掃描後3D列印輸出成小尺寸模型。

MICHIRU：如果是那樣的話，我也想做。真開心。

大山：大畠雅人你有製作過CD封面吧？

大畠：那是和中國的樂團合作的作品，不過不是CD封面哦。

MICHIRU：讓我自己的作品能夠使用在其他媒體上，可能是我的夢想吧。

塚田：藝術性高的作品有可能會被選用為雜誌封面或是廣告呢。

大畠：我買了一台大尺寸列印機，所以想製作看看大尺寸的作品。以前從來沒有做過的大尺寸。

MICHIRU：明明那麼痛苦，還是想要繼續做呢。

大畠：我想創作很多很多作品。剛完成一件作品的時候，可能是心裡最想製作新作品的時候。

大山：我都是在完成8成左右的時候，腦海裡會浮現下一個想法，心裡就超想開始改做那個！

大畠：是啊！被我自我審查刷掉的作品庫存還有很多，可以拿來重新再建構一次。

MICHIRU：我想製作可以放在棋盤上的系列作，不過只有完成臉部而已，現在已經精疲力盡了。

大畠：我覺得可以放在棋盤上的系列作品的想法真是太棒了。當妳想放個什麼作品在棋盤上時候，是不是會有「靈感來了！」這樣的經驗呢？

大山：一定有吧？ 我說她可能是個天才。

MICHIRU：（笑）。我其實在10年前左右就想要製作放在棋盤上的作品了。有一張照片，是一個小男孩在七五三節還是什麼場合身穿和服的照片，當我看到這張照片的時候就陷入痴迷狀態……總覺得靈光一閃，很想製作成作品。

大山：有沒有放在棋盤上，作品看起來的感覺完全不一樣呢。

大畠：我很能夠理解當我們看到規模雖然小巧，但是世界觀很明確的小物品時，情緒會變得高漲的心情。就像是世界觀整個變得立體有深度的感覺。

結語

大山：《SCULPTORS》也已經出到了第6期了。我覺得遲早會有刊登看了《SCULPTORS》才開始製作角色人物模型的孩子作品的一天。所以在此請給那樣的孩子們講幾句話吧。

MICHIRU：不用參考我的作品也沒關係，只管製作自己喜歡的東西吧。因為我自己也是只製作我自己喜歡的東西。

大畠：我覺得年輕人「我要從這個平台一口氣走上世界舞台！」這樣的心情，會比我們更加強烈許多。「我要改變世界！」這樣的心情、在作品中注入的熱情，即使回想起我自己的過去，也是一股非常純粹的熱情。所以希望你不要弄錯方向。想要製作出像誰的風格的作品，會成為純粹的製作障礙。所以重點在於如何找出真正讓自己感到雀躍興奮的造形風格，而且如果是別人沒怎麼做過的作品風格那就更好了。

大山：不是要成為別人。

大畠：因為自己是自己，所以想要一直做下去的話，最終還是只能做自己真心喜歡的東西。

MICHIRU：因為是和其他人明顯不同，是用自己的手親手製作的，所以希望大家能在創作的路途上更加珍惜自己。

大山：我的世界由我來創造。正在讀這段話的原創作品創作者啊，期待著幾年後能在《SCULPTORS》中與各位相見的那一天到來。到時如果能聽到各位提到因為今天聽了我們的對談內容，所以自己也毫不猶豫地去做了，那就更好了。

大畠：是啊，請試著連續製作三件作品吧。先製作三件，然後再去判斷。我在判斷自己的方向時，也一樣是要製作三件左右。

作品展廳請到這裡！

大山 龍 ▶　P004

大畠雅人 ▶　P016

MICHIRU imai ▶　P037

塚田貴士 ▶　P010

1. 帥氣女性的身體解剖學　by タナベシン

寫實角色人物模型的Top Runner領跑者——タナベシン。從本期開始，
タナベシン的「對角色人物模型而言的真實人體結構」造形講座開始了！

什麼是帥氣女性的身體？我覺得並不是單純的肌肉發達的造形即可，對於角色人物模
型、立體物來說，要使之成為有魅力的作品，還是要有一定的不完美會比較好。這種情
況下，除了肌肉之外，就是脂肪的表現了。根據這個比例上的程度調整，可以呈現出
「運動能力似乎很高」的印象。這次要以我過去的作品為例，對各個身體部位進行解
說。主要介紹的角色是《Black Tinkerbell》（以下簡稱BT）、《Ritual》（以下簡稱
Ritual），都是運動能力相對較高的角色。雖說是寫實造形，但我個人認為作為角色人
物模型來說，還是需要追求立體上的美觀，某種程度的變形表現是有必要的。特別是這
些角色都是身處奇幻世界，如果造形得過於寫實、現實的話，可能會讓人覺得看起來像
是角色扮演者（Cosplay）。即使是動漫角色，如果沒有符合解剖學的造形表現的話，也會變得沒有說服力。所以我覺得動畫和真實
的人體表現兩者之間並沒有明確的界線。

我主要負責的案子大多是寫實的女性角色造形，所以我想解說一下我是從什麼觀點角度來進行造形的。雖說如此，長相表情的不同，
也會讓角色印象產生很大的變化，所以這次我們還是聚焦在身體方面的解說。

關於頭身

我們經常可以聽到或看到
8頭身！甚至是9頭身的模
特兒，但是亞洲人基本上是不存在那樣的體
型。即使是歐美的超級模特兒，也最多只能
達到7.5頭身左右。模特兒的抓拍照片基本上
都是以"仰視"角度拍攝的，所以看起來都
有8頭身或9頭身。以前我在洛杉磯的時候，
曾經近距離看到過一位身高190cm左右的女
模特兒，看起來真像外星人（失禮！）。所
以我所製作的人物，即使是角色人物模型，
也考慮到看起來要有真實感，大概都設定在
7.2～7.3頭身左右。雖說如此，除了我自己
的原創作品以外，都有原始插畫、設定書，
所以基本上都是以那些人物設定為基準製作
而成的。

胖瘦程度、肌肉、脂肪的表現

請自己試著觸摸自己身體的各個部位，就能
知道身體是由表皮→脂肪→肌肉→骨骼所構
成的。因為各自的位置關係並沒有男女差
別，所以我們可以由此考察如何呈現出富有
女性特徵的身體。

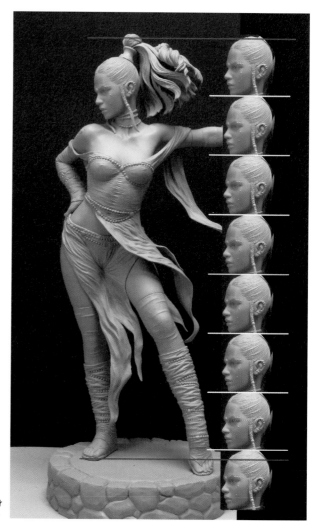

《Ritual》的頭身
※因為身體姿勢相當彎曲的關係，所以請想像直立的狀態。

胸部

這裡算是我最喜歡的部位了吧（笑）！基本上，這次介紹的造形物有原始插畫和人物設定，所以是以其為基準製作而成的大小和形狀。透過乳房上部的隆起，布料的皺褶程度，我想應該能看出承受到了多大的力道。商品版的《Ritual》是cast off（可拆卸衣服）的設計，所以必須在取下衣服的狀態下，表現出自然的重力和張力，這樣才不會有違和感。衣服的設計也比較寬鬆，我覺得這樣搭配起來剛好。我記得《BT》就有販售cast off和衣服不可拆卸的兩種不同版本。衣服不可拆卸的版本，身體和衣服是一體成形的，以造形上來說，我個人比較喜歡這個版本。

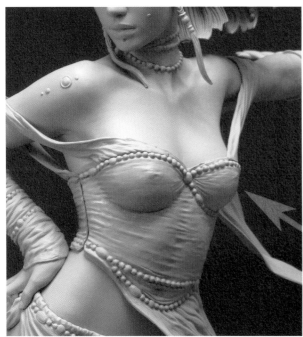

可拆卸衣服版
沒有服裝造成的乳房變形。

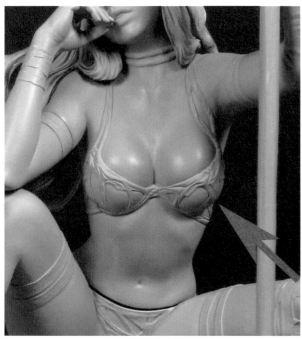
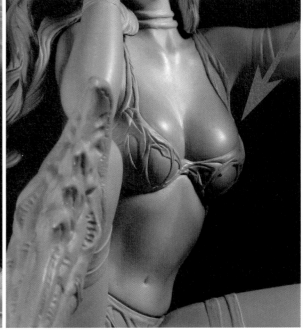

不可拆卸衣服版
有衣服造成的乳房變形。

腹肌	因為腹肌位於人體的中心，而且範圍廣闊，所以是表現身體力量和柔軟度的重要部位。在塑造強而有力的女性的時候，要稍微強調一下腹肌。但是，如果塑造成六塊肌的話，女性魅力就會變少，所以說到底只是"強調"的程度即

可。由腹肌連接起來的**腰身纖細曲線**，是分別女性和男性的一大重點。

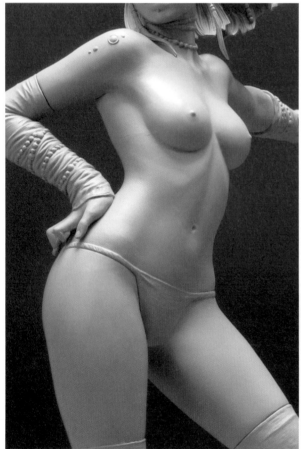 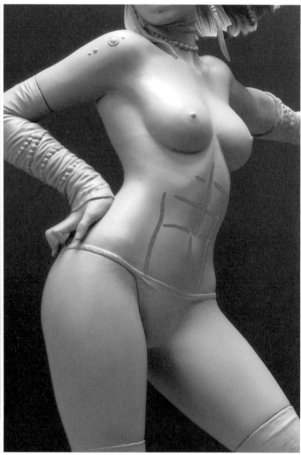

為了讓外形感覺得出有**六塊肌**，要在肚臍兩側造形出一道平緩的橫紋。

肚臍是腹肌三分線的最下層。

腰圍附近 因為這裡是從腹肌延伸過來的身體中心附近，所以我想是可以清楚呈現角色自身脂肪多寡的部位。而且，腰身的纖細也是最能表現身材體型的重要部分，也是能夠透過衣服陷入腰部時，腰肉向上堆高的程度，來表現出角色身體的柔軟度和強壯度的部位。

腰身凹陷的曲線

腰身曲線會沿著肋骨的最下緣呈現傾斜角度。

受到陷入**腰身的底褲**的壓迫，腰部周圍的脂肪主要會從側面到背部呈現稍微隆起的形狀。如果在這個緊緻的腰身附近將脂肪感呈現出來的話，即使是強而有力的角色，也能具備女性的魅力特徵。

強調豎脊肌的形狀。女性角色人物模型有很多會做出背部後仰彎曲，強調胸部和臀部的姿勢，這時脊椎兩側的豎脊肌形狀就會浮出表面。只要好好地將這裡造形出來，即使從背面也能感覺到身體的強壯。手臂的根部、腋下的背面也是不能疏忽大意的部位。這裡幾乎沒有肌肉，都是脂肪。

豎脊肌

位於脊椎兩側，從頸部延伸到臀部長條形肌肉。模特兒有很多會讓背部向後仰的姿勢，所以這裡的肌肉都很發達。

肩胛骨

配合手臂的動作，可以上下左右沒有限制地滑動。好好地將肩胛骨塑造出來，就會有躍動感。

手臂的根部

將柔軟的脂肪堆積呈現出來，可以讓女性更加有女人味。

背部

果然還是堅挺向上的臀部最有大家都同意魅力呢。歐美人種，特別是拉丁人種，從脊椎到腰骨的角度向後仰的傾向，因此臀部看起來會比亞洲人種更翹高的感覺。黑人女性在亞洲人看來，身體的線條簡直就一點真實感都沒有。當然也不是大就好，太小的話則會魅力減半。比例的拿捏相當微妙呢。這次的角色人物因為運動能力很強的關係，所以臀部看起來會比較小而緊緻。儘管如此，還是要表現出有富有彈性而且柔軟的感覺。

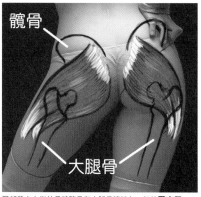
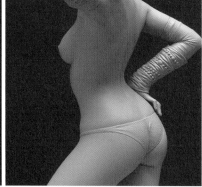
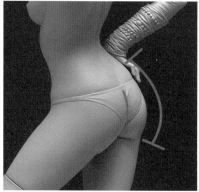

臀部基本上指的是將髖骨和大腿骨連接在一起的**臀大肌**。　　　　　　　　　　　　　　　　　　　　　　一般被稱為臀部的位置。

大腿

裡面的骨骼（大腿骨）的根部會大幅度向外側凸出，然後越接近膝蓋會越朝向中間傾斜，主要的肌肉都是附著在內側。在沒有用力的狀態下，肌肉也很柔軟，是最適合表現人體柔軟度的部位。如果身上有臂環或是穿著過膝襪的話，可以透過陷入肌膚的程度，來感受到角色人物身體的肌肉和脂肪。特別是大腿，因為包含了人體最大的肌肉在內，雖然形狀很簡單，但是很有表現的價值。同時也是脂肪容易附著的地方。經過鍛鍊後的大腿會變粗，但是為了保持女性魅力，這裡要適量地保持脂肪感和緊緻感之間的平衡。

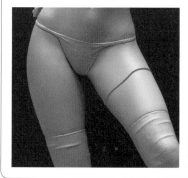
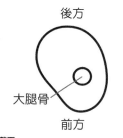

後方
前方
大腿骨

大腿的截面
運動中的大腿會呈現左右緊緻，前後橢圓形的狀態。

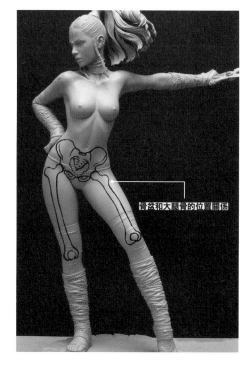

骨盆和大腿骨的位置關係

タナベシン
（Shin Tanabe）
1973年生。在大學設計相關科系畢業後，前往美國。在當地的玩具公司任職原型師，參與製作了很多動畫、電影角色的人物模型的原型。2007年回到日本後，開始以自由工作者的身分活動，除了製作許多廠商委託的原型之外，也有自己的原創作品。2017年參與伊勢志摩峰會召開紀念雕像的設計與原型製作工作。著書有《超絕造形作品集&スカルプトテクニック》（玄光社）、《美術系のための★SNS英会話フレーズ集》（給美術相關者的★SNS英文慣用句）（玄光社）。興趣是釣魚。

最能感受到「動態感」的造形作品為何？
以前由BANDAI公司發售的竹谷隆之原型的《S.I.C.VOL.1 KIKAIDER機械人超金剛》非常帥氣呢。沒有刻意擺出「怎麼看都是英雄！」的華麗姿勢和動作，而是全身緩緩地扭轉，加上傾斜的上半身，然後再搭配慢慢向上抬起的左腳，甚至可以感受到角色的體重移動，當我看到這個異常生動的站立姿勢，受到了很大的衝擊。

會參考哪些網站、素材或是圖像作品？
因為我都是在網路上以圖片搜尋模式找資料，所以沒有特定的網站。不過我現在偶爾還是會去閱讀海外的《Art Models》系列書刊。這是一本將各個模特兒的各種不同姿勢，分為20多個鏡頭，以360度旋轉拍攝的照片，而且還附帶CD-ROM。目前發售到第10期，現在也可以從網站上購買照片檔案。https://www.posespace.com/

在製作動作中途的姿勢時，會去意識到要讓作品能夠自行站立嗎？
如果是應該要能夠自行站立的姿勢的人物模型，當然製作時去意識到這個問題。但如果是在動作的中途，就不會特別在意了。我會去摸索在那個姿勢中如何讓角色人物看起來最帥氣的平衡點。至於是否能夠自行站立，那就全靠感覺了。到現在為止的作品都很湊巧全部都可以自行站立就是了（笑）。

如何看待特效表現豐富多彩的角色人物模型？
以前我製作過很多特效表現，這麼說來近況沒怎麼做啦。我製作的大多是和底座融為一體的作品，所以特效表現也是作品的一部分，如果有需要的話就會去製作。要說表現的話，我覺得如果能塑造出像殘影或是動態模糊那樣的造形表現，應該會很有趣。這在數位造形上會比較容易實現吧！

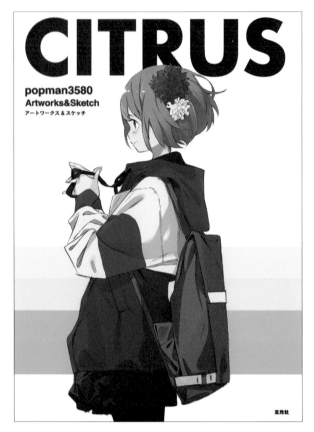

《CITRUS》

以流行的畫風收獲極大人氣的插畫家
popman 3580的首次畫集！
除了彩色插畫作品之外，
還有很多首次發表的插畫以及製作過程、
工作室場景等眾多刊載內容！

封面為全新發表作品！

彩色插畫

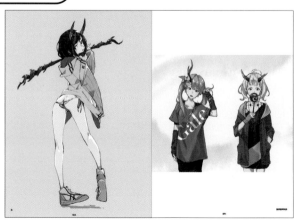

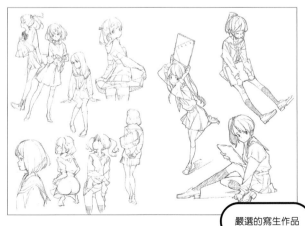

嚴選的寫生作品

Making Technique

卷頭插畫「RED」製作過程 by popman3580

這次的卷頭插畫是由熱愛角色人物模型的超人氣插畫家popman3580擔綱。栩栩如生、充滿動態感的插畫受到日本國內外的讚譽。進而負責VTuber企劃《VERSEn》カシ・オトハ / Kashi Otoha的角色設計等等。

草圖

1 先畫一個大略的草圖。一邊注意身體線條的流動感,一邊以素體的狀態進行角色的描寫。

底稿

1 把底稿用的圖層重疊上去,讓角色穿上衣服。藉由圍巾和斜背包表現出整體畫面的動態感。

POINT
整個用灰色填滿,確認整體的外形輪廓。

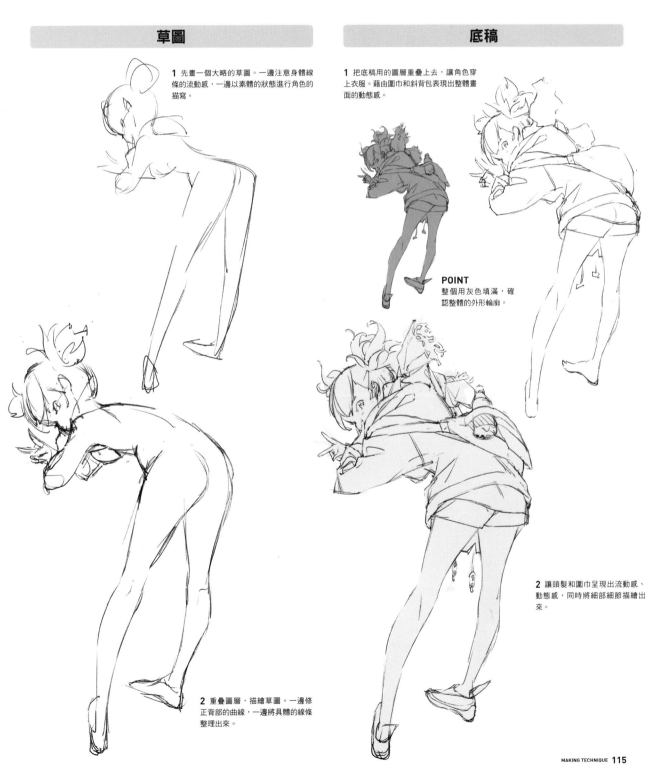

2 重疊圖層,描繪草圖。一邊修正背部的曲線,一邊將具體的線條整理出來。

2 讓頭髮和圍巾呈現出流動感、動態感,同時將細部細節描繪出來。

線稿

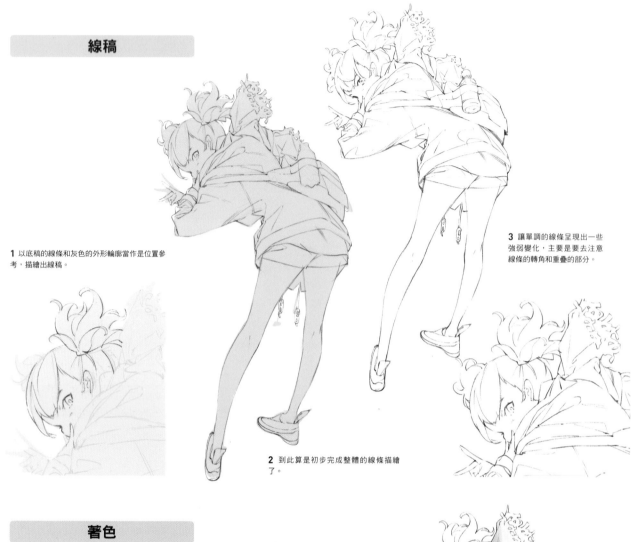

1 以底稿的線條和灰色的外形輪廓當作是位置參考,描繪出線稿。

3 讓單調的線條呈現出一些強弱變化,主要是要去注意線條的轉角和重疊的部分。

2 到此算是初步完成整體的線條描繪了。

著色

1 以填滿整個面塊的方式來上色。

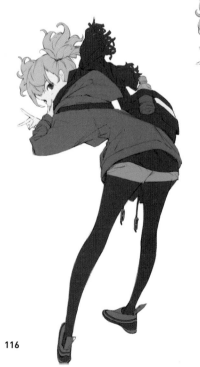

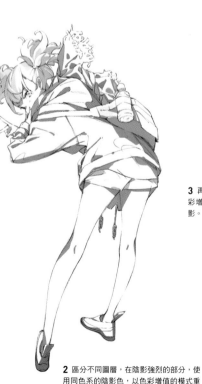

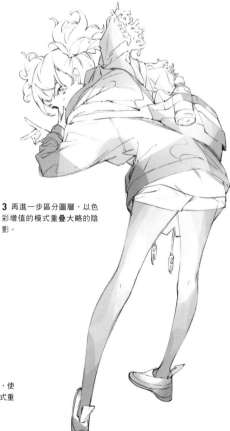

3 再進一步區分圖層,以色彩增值的模式重疊大略的陰影。

2 區分不同圖層,在陰影強烈的部分,使用同色系的陰影色,以色彩增值的模式重疊上色。

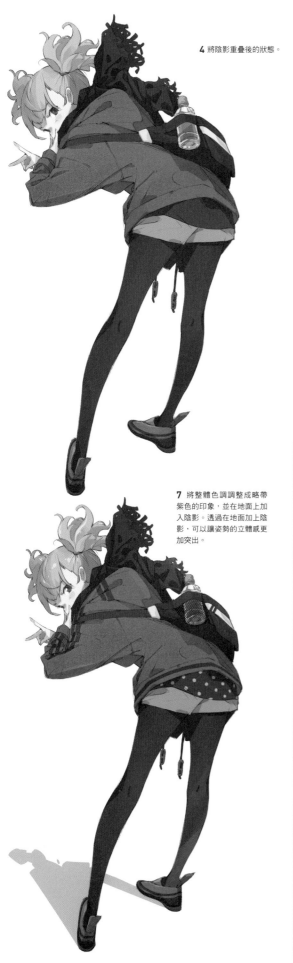

4 將陰影重疊後的狀態。

5 在眼睛、頭髮加上高光，
並在衣服畫上圖案。

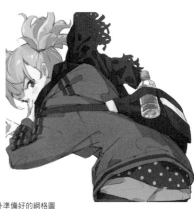

6 在斜背包的口袋部分製作網格質感。將另外準備好的網格圖
案重疊上去，再以變形工具來加上立體透視感。

 ▶

以任意變形工具整理形狀，刪除多餘部分。

7 將整體色調調整成略帶
紫色的印象，並在地面上加
入陰影。透過在地面加上陰
影，可以讓姿勢的立體感更
加突出。

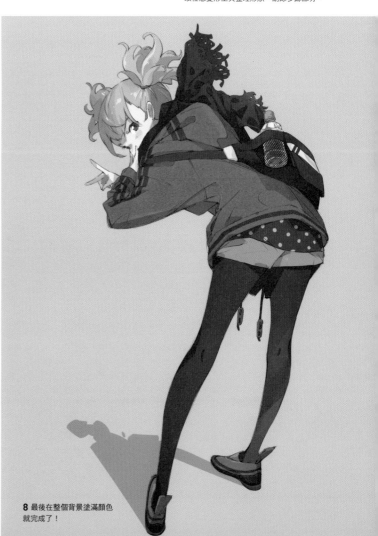

8 最後在整個背景塗滿顏色
就完成了！

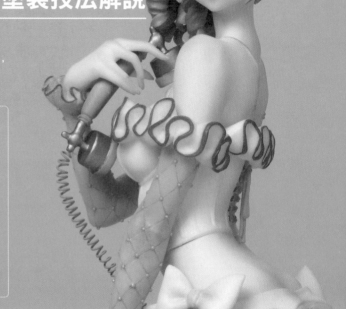

《いちごショートビスチェちゃん（緊身草莓短胸衣小妹）》塗裝技法解說

by 石長櫻子／植物少女園

《いちごショートビスチェちゃん（緊身草莓短胸衣小妹）》，
在塗裝的時候要注意到高光、陰影處以及紅色調的部分。

材料&道具

金屬塗裝用底漆、TAMIYA舊化粉彩weathering master G套組（角色人物模型用I）、TAMIYA舊化粉彩weathering master H套組（角色人物模型用II）、TAMIYA COLOR（XF-10消光棕色、XF-7 消光紅色、XF-15消光膚色、X-9棕色、X-17粉紅色、X-12金箔色）、Mr.Color LASCIVUS 透明塗料（CL03 透明淡紅色、CL04 透明淡橙色）、Mr.SUPER SMOOTH CLEAR 超級平滑消光透明塗料、Mr.COLOR（50透明藍色、1白色、316白色FS17875、131紅褐色、3紅色、49透明黃色、4黃色、109人物黃色、5藍色、66亮綠色、UG10鋼彈專用色夏亞粉紅色）、Mr. CRYSTAL COLOR（XC05藍寶石色、XC06綠寶石色、XC07綠松石色、XC08月光石珍珠色、XC01鑽石銀色、XC02黃玉金色、XC04水晶紫色、XC03紅寶石色）、gaianotes琺瑯塗料（3青色、4洋紅色）、gaianotes 限定色金屬塗料（粉紅金色）、gaianotes 純色塗料（033純色藍、037純色紫、034純色洋紅）、Liquitex壓克力塗料（珍珠白色、亮銀色）、TURNER不透明壓克力顏料（古金色）、噴筆、毛筆、棉棒、遮蓋膠帶、遮蓋黏土

肌膚

如果是原創造形的話，大多是在噴塗灰色底漆補土之後，再塗上白底，然後在上面塗上膚色，但這次是以可愛的插畫為原型的造形作品，所以我覺得無底漆塗裝法比較合適，所以久達地採用無底漆塗裝法。在底層先噴塗一層透明的金屬塗裝用底漆，乾燥後再進入塗裝步驟。這次使用的是 Mr.Color LASCIVUS 透明塗料的透明淡紅色和透明淡橙色。不是將這兩種顏色混合使用，而是交替疊色塗裝。

無論先從哪一種顏色開始噴塗都可以，如果想要偏紅色肌膚的話就先用紅色，想要偏黃色肌膚的話就先用橙色。噴塗時注意不要過度覆蓋住高光部分（用藍色圈起來的部分），陰影的部分（用綠色圈起來的部分）則要反覆噴塗得深色一些。此時只要先處理到一定程度即可，不要一下子就噴塗到最終想要的深度。
噴塗到一定程度後，接下來就使用剛剛還沒使用過的顏色，以相同的手法噴塗，一邊確認顏色的平衡（會不會太紅或者太黃？）一邊進行噴塗作業。

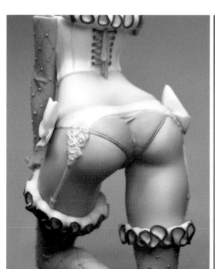

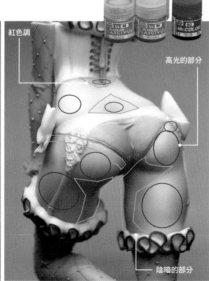

紅色調

高光的部分

陰暗的部分

插畫：ERIMO

因為高光部分只塗了薄薄的顏色，所以可能會感覺不夠，如果想讓皮膚偏紅色調的話就再用紅色，想要皮膚偏黃色調的話就用橙色，在整體薄薄地噴塗，並且確認整體的色調。當整體顏色符合合理想時，再在高光部分輕輕噴上非常稀釋的透明藍色（塗料盤一半左右的稀釋劑加上1～2滴塗料）。這個透明藍色就是訣竅所在，使用這個顏色的話，可以讓整體的顏色顯得更有深度。另外，如果在過於偏向紅色調的時候，朝向全體噴塗透明藍色的話，就會產生色彩抵消的效果，恢復白色肌膚的感覺。不過要注意的是，噴塗太多的話，會讓肌膚看起來血色變差。這是以前我在大阪修行（？）的時候，老師教給我的方法。因為是秘傳的技法，所以在這裡學到的人請務必要保密哦！

可能有人會想問：為什麼不一開始就把紅色和橙色混合起來做成想要的顏色呢？理由是因為我覺得顏色在經過層層交疊後，應該會更能產生立體深度吧？。不過因為我沒有進行過比較和分析，所以不知道是否真的有這樣的效果。以前我在電視上看過有人解說雷諾瓦作品中的皮膚為什麼會呈現出美麗的透明感？說是「因為雷諾瓦是把顏色以重疊數層的方式上色的」。我覺得這和我塗裝的方法很相似，所以就一直繼續著這樣的塗裝方法了。

當肌膚的感覺滿意之後，接著要在臉部以外的部分噴塗消光保護塗料。消光保護塗料我最近經常使用Mr.SUPER SMOOTH CLEAR超級平滑消光透明塗料，平滑清透的感覺很好。至於為什麼不在臉上噴塗消光保護塗料呢？因為描繪眼睛和眉毛等面相的時候，如果表面因消光塗料而顯得粗糙的話，萬一描繪失敗需要擦拭的時候，可能會在表面留下一點顏色。以對策來說，也可以在肌膚塗裝前就先畫上眼睛和眉毛的面相，然後在上面噴塗透明保護塗料來保護已經描繪好的部分。後續要塗裝肌膚之前，在瞳孔部分貼上遮蓋膠帶再噴塗肌膚即可。這麼做的好處就是即使多次重新描繪眼睛，也不會讓肌膚變得髒污。不過令人擔心的是，如果不好好先將零件上的油分好好清洗乾淨的話，撕下遮蔽膠帶時，先前畫好的面相可能被帶到膠帶上。請務必要好好清洗零件吧。

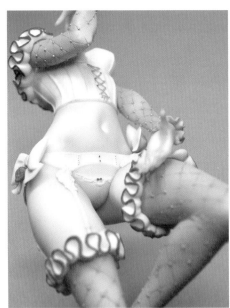

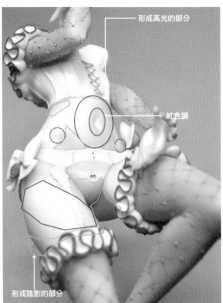

形成高光的部分

紅色調

形成陰影的部分

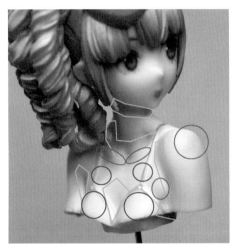

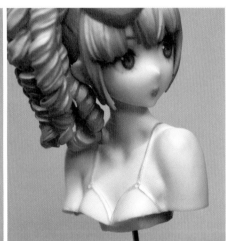

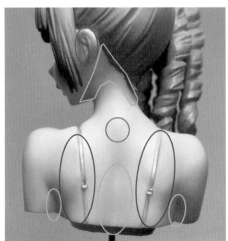

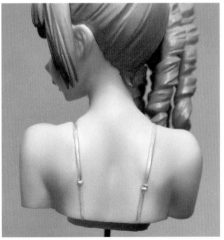

噴塗了透明藍色之後，如果還是覺得整體印象不夠深刻，可以在透明淡紅色裡滴入1～2滴的紅色混合，在陰影部重疊上色，使對比度變得更強一些。紅色調最強的部分使用的不是噴筆塗料，而是TAMIYA舊化粉彩weathering master，所以不要處理得太過度，適合而止即可。如果只是要用噴筆噴塗有限的單點位置的話，那麼使用噴筆也無妨。但是考慮到細小的塗料飛濺，或是塗錯部位的風險，我使用的是TAMIYA舊化粉彩weathering master的G套組（角色人物模型用I）或是H套組（角色人物模型用II）。這是使用在照片中用紅色圈起來的部分。主要是將H套組的淡白橙色PALE ORANGE和桃色PEACH以重疊塗色的方式使用居多，G套組的鮭魚紅色SALMON也時常使用。

臉部

面相的部分是先用自動鉛筆描繪底圖，大致決定好眼睛和眉毛的形狀後，再用琺瑯塗料畫線。我不想要留下自動鉛筆的線條，所以就沒有噴塗透明保護塗料，而是用琺瑯塗料沿著描線的來使鉛筆線條化開。顏色使用的是將XF-10消光棕色（或者X-9棕色）的塗料調製成相當稀薄的狀態來使用。不要一口氣將需要的塗料全部溶化調製，先稍微溶化一些，然後再視需要補充塗料繼續使用，這麼一來，在使用的時候可以調整濃度，很方便。除了消光棕色之外，要在臉部使用的顏色還有XF-7 消光紅色、X-17粉紅色、XF-15消光膚色。將這3種顏色混合在一起，當作嘴唇和眼睛的邊緣（黏膜）的顏色來使用。

因為我沒有辦法一次就畫出漂亮的線條，所以會先在尖尖的棉棒沾上琺瑯塗料用的溶劑，然後一點一點地削整出纖細的線條。如果覺得效果不錯的話，就噴塗透明保護塗料，然後待其乾燥。乾燥後，再從上層開始重塗底色，這樣就可以製作出漸層的效果。這個方法和在眼睛裡塗色的方法相同。這個時候，透明保護層要是變得太厚就不好了。所以在不干擾到眼睛的部分也要塗上薄薄的一層顏色（眉毛和口部的顏色），一點一點地進行。

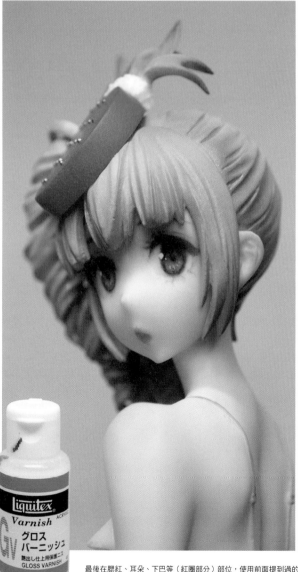

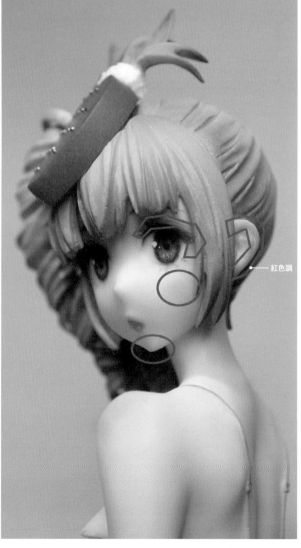

紅色調

最後在腮紅、耳朵、下巴等（紅圈部分）部位，使用前面提到過的weathering master來添加紅色調，表現出角色的可愛。全部完成後，在嘴唇塗上光澤塗料（Liquitex 光澤凡尼斯）。因為琺瑯塗料的透明保護塗料會隨著時間的推移減損光澤感，所以我都是用這個塗料。

眼睛

決定好眼睛的線條，噴上透明保護塗料後，接下來要塗上眼睛裡的顏色。因為眼睛的顏色是設定為彩度高的清透紫色，所以使用的不是TAMIYA的琺瑯塗料，而是gaianotes的琺瑯塗料。

這裡是把青色和洋紅色混合後調製成紫色。將調好的塗料以琺瑯溶劑稀釋後，塗在眼睛裡，然後再噴上透明保護塗料，反覆這個作業步驟，製作出顏色的漸層（圖解①）。當①完成後，將白色圈起來的部分（圖解②）塗上較深的紫色，這就是形成陰影的部分。根據個人喜好，在紅色圈起來的眼白部分可以用淡淡的淺灰色來表現陰影。描繪眼睛外側的線條時，要在外側稍微保留一些以棕色描繪的線條（圖解③）。如果仔細觀察人類的虹彩，可以發現輪廓其實是模糊不清的。所以為了要避免描繪得過於分明，上色時要表現出一些模糊效果，最後再畫上瞳孔和高光。

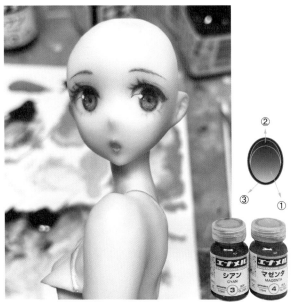

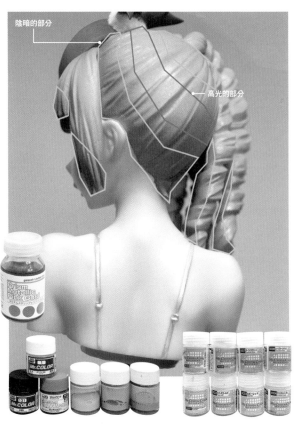

陰暗的部分

高光的部分

頭髮使用的塗料是Mr.COLOR的白色、紅褐色、鋼彈專用色夏亞粉紅色，最後修飾用的是gaianotes限定色金屬塗料的粉紅金色。這個限定色金屬塗料的粉紅金色會根據觀看的角度不同變化為粉色/金色，非常漂亮。但是因為是幾年前買的限定色，所以現在已經沒有販售了。很抱歉沒能成為各位的參考。

只要是我覺得有意思的塗料，即使不會馬上使用，也會買回家存放。等到塗裝的時候，再挑選適合的顏色來使用。像是夏亞紅色，雖然我沒有在塗裝鋼彈模型，但因為覺得顏色可愛，所以就買了。

先調製一個大約中間色的顏色來當作基本色，然後將綠色圈起來的部分塗得較深一些；把藍色圈起來的部分塗得較淡一些，藉此形成顏色的對比度。然後，在基本色裡加入白色調製較明亮的顏色，塗在藍色圈起來的高光部分。接下來，在基本色裡加入紅褐色調製成暗一點的顏色，塗在綠色圈起來的陰影部分，使顏色呈現出強弱對比。最後使用限定色金屬塗料的粉紅金色，讓頭髮整體閃閃發光，增添華麗感。

平時我就大多會在珍珠色塗料（Mr. CRYSTAL COLOR）裡挑選適合髮色的塗料來使用。比方說，黑髮的場合會使用到綠色～藍色～紫色。

手部

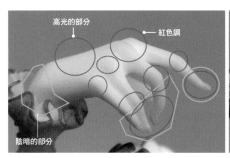

高光的部分

紅色調

陰暗的部分

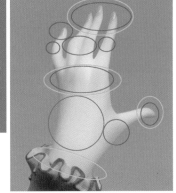

手部會在指尖和關節的骨頭凸出部位使用weathering master來加上一些紅色調，並在手背上噴塗淡淡稀薄的透明藍色，讓手稍微顯現一點藍色調的話，可以呈現肌膚白皙的感覺。在手掌側的隆起部稍微加上紅色調的話，可以呈現出顏色的強弱對比。最後修飾是使用前面提到過的Liquitex 光澤凡尼斯，讓指甲顯出光澤。

手臂

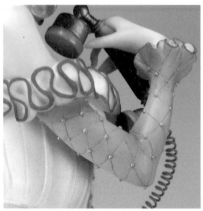 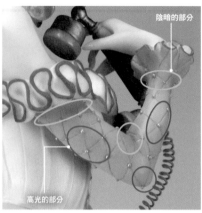

因為手臂的左右姿勢不同，所以塗色方法也要配合動作來改變。右臂的肘部因為彎曲的關係，形狀凸出的肘部前端會比較明亮。相反的，肘部內側會有布料集中在這裡，所以要塗得顏色深一點。因為左臂是伸直的關係，所以肘部的布料不會受到拉扯，而是呈現寬鬆的狀態，顏色要塗得深一些。另外，綠色圈起來的部分是顏色較深的部分，而藍色圈起來的部分是顏色較淺的部分。

手腕部分的布料受到拉扯的力量不大，照理說布料會相對集中，所以將顏色塗得深一些。上臂部分因為會有荷葉邊的陰影落在上面，所以顏色要塗得深一些。圈起來的藍色部分的形狀是隆起的，所以布料會被拉扯得較薄，看起來顏色會變亮。如果上色時塗得太均勻的話，就容易失去整體的強弱對比，所以要配合動作來做出相應的顏色深淺調整。

腳部

 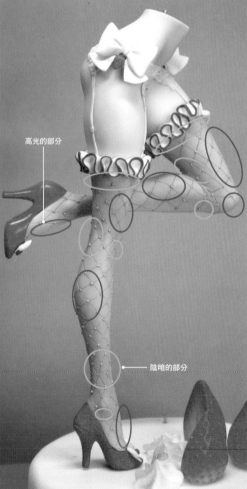

腳部和手臂一樣，因為左右腳的姿勢不同，所以要上色時要改變顏色深淺的呈現方式。受到光線照射的凸部和布料的延伸部分（用藍色圈起來的部分）要明亮，陰暗部分和布料集中的部分要塗成深色。網襪部分的紅色，是先用噴筆噴塗粉紅色後，再以琺瑯塗料的紅色來入墨線。如果直接使用紅色塗料的話，會讓人感覺像是在滲血一般恐怖，所以要和粉紅色一起混合使用，使顏色稍微柔和一些。入墨線完成後，使用Liquitex壓克力塗料的亮銀白色來為一個一個的珠子上色。本來想使用珍珠白色，但是因為顆粒太小，所以選擇了光澤感較強的亮銀色。琺瑯塗料的銀色比較像是灰色，而且顏色看起來太重了，所以就沒有採用。

緊身胸衣・肩紐・蕾絲吊帶・蝴蝶結

緊身胸衣和其他白色的部分，有使用淺藍色加上淡淡的陰影，不過在照片上很難拍到這個顏色。參考原來的插畫，因為有使用了紫紅色～藍紫色這些漂亮的顏色，所以這裡也配合使用了能呈現出高彩度顏色的gaianotes純色系列。

主色使用的是淡藍紫色（藍色和紫色的混色），噴塗到黃綠色圈起來的陰影部分後，使用前面提到的眼睛部分使用的gaianotes琺瑯塗料調合製作出紫紅色和藍紫色，再以筆刷在有立體塑形的部分和陰影部分、荷葉邊的內側，描繪出如同肥皂泡般的彩色感覺，一邊注意整體的平衡感，一邊塗上顏色。

最後的完成修飾是要噴上珍珠色塗料。由於肩帶的遮蓋保護工作很麻煩，所以這裡是用筆刷以筆塗的方式塗上Liquitex壓克力塗料的珍珠白色。

gaianotes純色系列

陰暗的部分

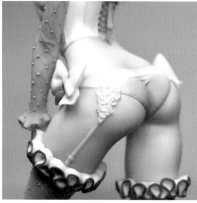

鞋子

鞋子的底層有先噴塗過透明黃色。雖然只是小部品零件，但為了不使其看起來過於平面，藍色圈起來的部分要塗得明亮一些，塗裝時要讓底色的黃色可以稍微透出上層，用綠色圈起來的部分的顏色則要塗得深色一些。

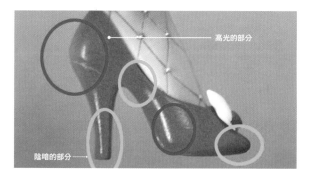

高光的部分

陰暗的部分

帽子

白色部分要預先使用軟橡皮擦之類的東西進行遮蓋保護。帽子的紅色部分和草莓一樣，先在底層噴塗過透明黃色後，再塗上紅色。從側邊開始塗色，以中間部分保留不塗色的方式，呈現出漸層的感覺。等塗料乾了之後，再以琺瑯塗料的金黃色塗上顆粒的部分。蒂頭部分是將藍色和亮綠色混合後調製成偏藍色的綠色，然後塗成前端顏色較深的漸層效果。綠色使用的是gaianotes琺瑯塗料，並在葉脈的位置入墨線。白色的部分也用淡藍色入墨線，呈現出顏色的強弱對比。右邊的黃綠色瓶子是放在蛋糕上的薄荷要用的顏色。

草莓

使用的塗料是紅色和透明黃色。首先要在整體薄薄地噴塗一層透明黃色作為底色，然後在上面噴塗出紅色的漸層，塗成在蒂頭那側保留一些黃色的感覺會更好。因為不想讓草莓給人過於寫實的感覺，所以只用簡單的塗裝就結束了。切成一半的草莓要在邊緣部分稍微噴上一點點紅色的漸層，然後再以筆刷沾取稀釋過後的消光紅色琺瑯塗料來描繪。描線完成後，再用琺瑯塗料的稀釋液來做出暈染效果。

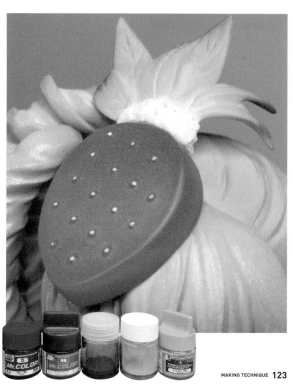

蛋糕

鮮奶油是白色的，所以不用塗色也可以。但是如果塗上不是全白色的顏色，而是稍微有點黃色調的白色的話，可以和緊身胸衣的顏色形成差別也不錯。當我們想要白色而又不是全白色的時候，Mr.COLOR的316白色FS17875是很方便的顏色。雖然只要在白色裡稍微混合一些黃色也可以達到同樣的效果，但是在覺得調色麻煩的時候真的很好用。

海綿蛋糕是使用將白色和人物黃色混合後的顏色。同樣因為不太想讓海綿蛋糕看起來太過寫實，所以就沒做入墨線和陰影的修飾了。夾在中間的草莓和上面的草莓一樣，先在底層上噴上透明黃色，然後用噴筆在邊緣處噴塗上紅色的漸層（草莓以外的部分要做好遮蓋保護）。

椅子

椅子的椅面顏色和草莓的蒂頭一樣，使用的是將藍色、亮綠色、再加上白色混合調製成的薄荷綠色。從高光到陰影的顏色一共區分為4個階段來塗色。為了表現出椅面的座墊質感，這裡是將塗料稍微調得濃稠一些，噴塗出有些顆粒感。

支柱的茶色，使用了頭髮也使用的紅褐色。凸的部分要明亮一些，細的部分和接合部位則是在紅褐色中混入黑色，調製成較暗的茶色，噴塗出漸層的效果。

鉚釘如果用琺瑯塗料的金黃色上色，感覺會太亮，所以使用了TURNER不透明壓克力顏料的古金色。

電話

電話的綠色和椅子的椅面顏色是一樣的，但是並沒有使用到先前調色時最深的顏色。這裡的塗料濃度只要是一般濃度就可以了。我覺得要在金色部分做遮蓋保護處理很麻煩，所以就決定不做遮蓋，直接用筆刷塗上TAMIYA琺瑯塗料的X-12金箔色了。雖說是琺瑯塗料，但因為TAMIYA的金色和銀色比較特殊，如果和琺瑯用的溶劑混合在一起的話就會容易結塊無法分散均勻，所以需要注意。想要擦掉塗料的時候，使用琺瑯用的溶劑也會無法擦拭乾淨，所以要使用硝基塗料用的溶劑。但這麼一來，因為底層也會溶化的關係，還是盡可能不要使用為佳。請小心塗抹不要超出範圍。如果沒有自信的話，可以先做好遮蓋保護，再使用噴筆塗色，或者使用壓克力顏料可能比較保險一些。

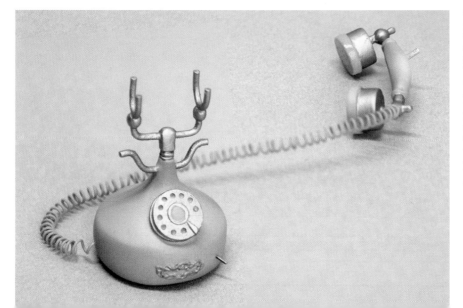

「百鬼夜行 怪」
從設計階段的試錯過程～完成為止

by 大畠雅人

這次我想介紹一下新作《百鬼夜行 怪》從設計到完成為止的一系列流程。我會按照進行事層，從開始製作的日期介紹到截止日期為止，希望大家也能陪著我一邊擔心作品是否來得及在期限前完成，一邊閱讀本文吧。《百鬼夜行》是我第一次獲得SUM ART公司委託製作的作品，我記得是在2017年交件的。自從在Wonder Festival上結識以來，直到現在仍是保持往來合作的公司。隨著歲月的流逝，接到「請製作百鬼夜行的續篇」的委託，於是便開始了本次的製作工程。

使用軟體：ZBrush
使用3D列印機：Phrozen
Sonic MEGA 8K、Flashforge
FOTO8.9

2021年11月8日

開始著手於《百鬼夜行》系列的新作。順便提一下，因為這次也有刊登在《SCULPTORS 06》的計畫，所以必須在12月10日的照片拍攝預定日之前完成。一想到作品的尺寸，就覺得時間緊迫到讓我快要吐出來了（對我來說）。

2021年11月9日

不自覺地畫個草圖的插畫，思考一下大致的作品結構。因為上次是馴服了蜥蜴的少女，所以這次就想製作成龍虎對比，因此設計了一隻像老虎般的創作生物。我還記得當我畫出這隻老虎的時候，我心裡想著「這個可以行得通哦」而感到興奮不已。

2021年11月10日

因為插畫裡沒辦法放入太多細節，所以轉移到ZBrush來進一步安排作品結構。接下來要開始戰鬥了。

2021年11月11日～12日

不太想讓人看到的不斷試錯摸索過程。

2021年11月15日

開始迷失方向了，甚至老虎都經常不見蹤影。一想到截止日期，明明必須要開始製作了，但是連作品的結構都還沒有定型，甚至連主題也動搖了起來。這段期間我即使睡著了也會在夢中思考作品的結構，有時也會從床上跳起來繼續製作。

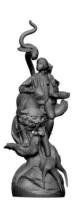

已經和草圖插畫沒什麼關聯性了

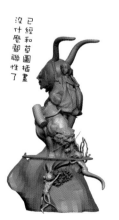

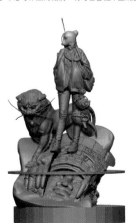

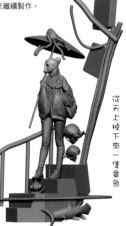

從天上掉下來一隻章魚

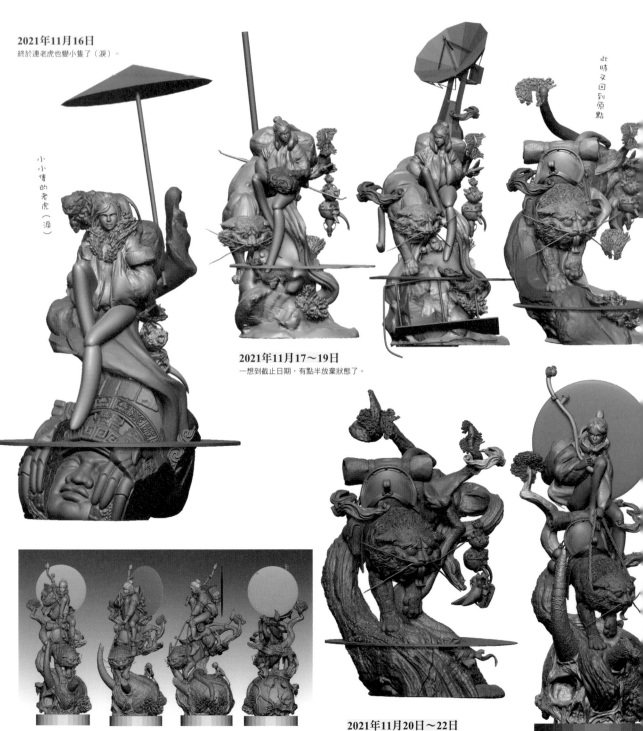

2021年11月16日
終於連老虎也變小隻了（淚）。

小小隻的老虎（淚）

此時又回到原點

2021年11月17～19日
一想到截止日期，有點半放棄狀態了。

2021年11月20日～22日
從開始思考結構設計已經過了13天。大約花了兩週，終於（突然）「就是這個！」確定好作品的結構。這一天我真的很高興，笑嘻嘻地睡了。到此為止所擁有的製作時間被消耗掉一半了。我的風格是需要經過這個試錯的過程，讓我得以取捨選擇各種不同的世界觀設定，並從中開始編織故事，看起來是繞了遠路，但對我來說是絕對必要的過程。

2021年11月29日
從這裡開始只要專心去製作就好！檔案是在11月29日那天完成的。距離交期還有11天！

2021年11月30日

開始輸出以及做完成前的最後修飾，這次是以Phrozen公司的MEGA 8K輸出了底座。能夠一口氣輸出大尺寸，真是幫了大忙了，其他部分則是以Flashforge的FOTO8.9輸出。這個以FOTO 8.9和Phrozen公司的AQUA灰色4K樹脂輸出的成果真漂亮，讓我很感動。因為我太喜歡FOTO8.9了，所以一次買了3台，是滿足度相當高的列印機，推薦給大家！

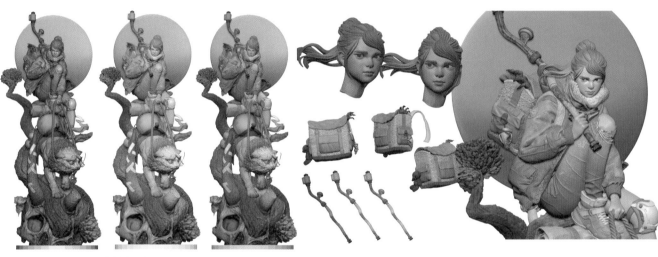

在塗色之前先用數位檔案來模擬色彩的組合搭配。以前沒有先做這個步驟就直接開始塗色，導致後面很辛苦。
這次使用的是壓克力塗料，作業起來方便很多。
用硝基塗料為底層塗色→再用壓克力的顏料（Vallejo、Citadel Colour、不透明壓克力顏料）在上層塗上主要的顏色→然後用琺瑯塗料來做完成前最後修飾
按照上面這個步驟來進行塗色。詳細的塗色方法，希望下次有機會再和各位聊聊。

2021年12月6日

塗裝開始。從底層開始塗上硝基塗料。

設定公開! 這是我在CHITUBOX中使用AQUA灰色4K樹脂時的MEGA8K和FOTO8.9的設定參數，提供給大家參考一下。

MEGA 8K設定

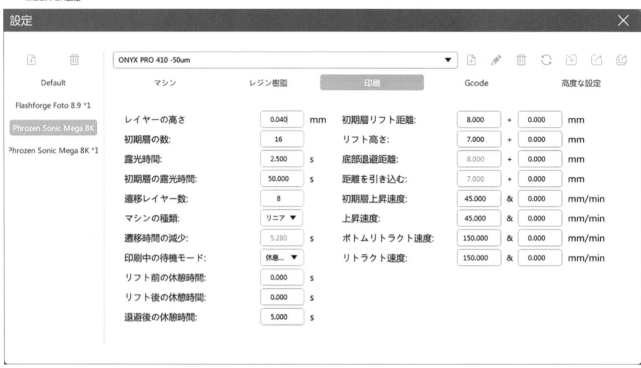

FOTO8.9設定

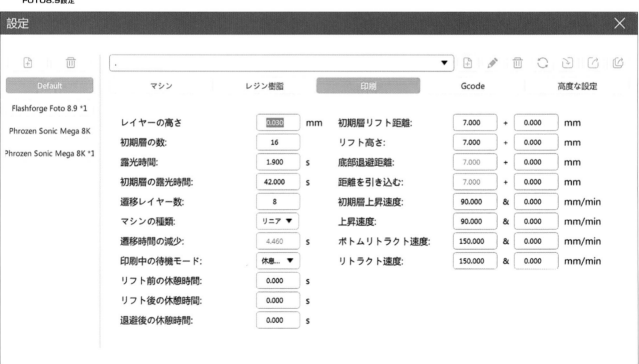

2021年12月8日
進入正式塗裝階段。這天是以壓克力塗料為主。

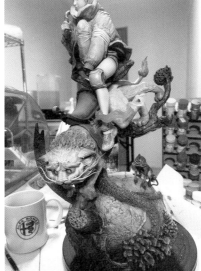
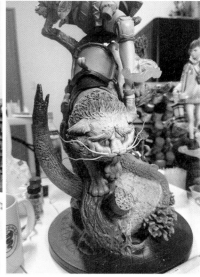

2021年12月9日
完成前最後修飾！雖然很想馬上進入這個階段,但是還有未塗裝的部分。
繼續埋頭苦幹。

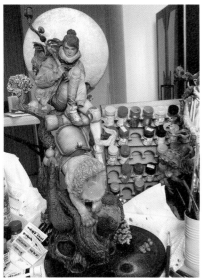
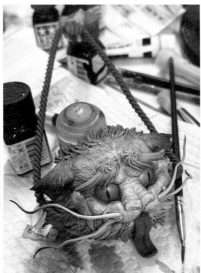

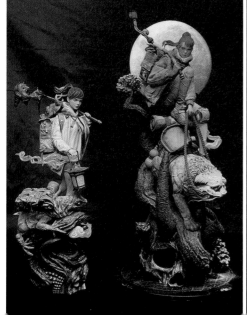
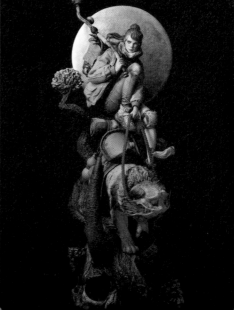

2021年12月10日
整晚熬夜後,終於完成了。

雖然每次都是搞成這樣,但是在思考整體結構時,不是這樣、也不是那樣的過程中,也許這段時間是最開心的也說不定。

Making Technique 03

「Playful Nurse」
人物的姿勢及設計

by 藤本圭紀

繼《City of cats》、《Trick or Treat》之後，又製作了Katie Moon的新服裝，這次是護士哦！另外，關於本期的主題「動態感和姿勢」我也有一些心得想寫一下。雖說是護士，也有很多不同種類，所以我先描繪出簡單的設計圖。這位Katie小姐已經有臉部和身體的素體了，所以便以此為基礎，先研究一下姿勢。接下來已經不需要弄得太複雜，而是用軟體的Gizmo功能一邊轉動四肢，一邊摸索姿勢即可。

使用軟體
ZBrush、Geomagic Sculpt

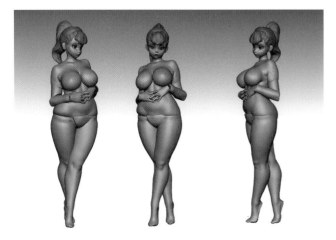

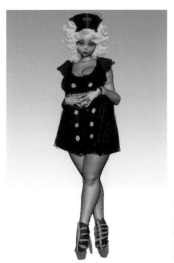

1 暫且先以這樣的感覺來看看情況。雖然肢體的銜接有很多不一致的部分，但是不用在意，先往前推進。重要的是嘗試將自己當成這個角色來活動看看。雖然被人看到會很不好意思，但是這點很重要。然後在這個階段也要試著考慮服裝。

2 在姿勢的圖像上面描繪草圖。一開始的設計是黑護士哦～。設計時重視的是外形輪廓線條的有趣性。試著將衣服描繪出來後，總覺得姿勢不合適，想要再多呈現出一些動態感。話說這個姿勢也很可愛就是了。姿勢，再研究看看。

3 有時即使在畫面上擺弄姿勢，也總感覺抓不到想要的印象。在這種時候，市面上販賣的動作角色人物模型就能派上用場了。拿在手上做出各式各樣的動作，就能找出想要的一瞬間動作。這個時候當然也要把自己代入作品主題的角色人物心情。哦，這樣的姿勢好像不錯哦。以此為基礎，再次調整數位檔案內容。

4

像這樣的感覺。嗯，姿勢很好。一邊意識到身體各部位的分量感，一邊進行調整。主視覺角度決定之後，再次進入服裝的設計。

5 只要姿勢好的話，進展就會很流暢。大概的設計像這樣就可以了吧。相對於粉紅色的布料，加上紅色線條的邊線，使邊緣的強弱對比更明顯。腳下踩著長筒靴，稍微從護士的氣氛「跳脫」出來。這部分的不協調感，就像是拿現成的服裝湊合起來的氣氛，也是另有一番味道。再來就是要考慮肌膚的裸露程度。不想要變成下流，必須始終保持高雅。底座也想儘量給人簡單而有效的印象，試著製作成瓷磚地板的冷酷氣氛。

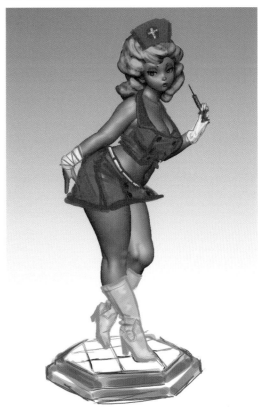

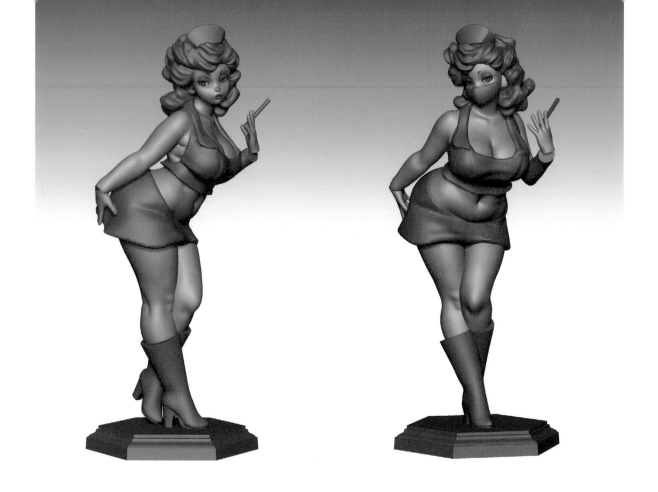

6 給3D模型也穿上衣服的草稿吧！這樣基本上就能看到完成後的印象了。並且作為這次的嘗試，我試著挑戰了「在一個角色人物模型上，以兩個主視覺角度來製作」。之所以會這麼做，想說畢竟是護士，所以還是讓她戴上口罩好了。如果要製作出兩種臉部零件的話，那麼也想改變一下角度試試看。

POINT
我在製作的過程中，經常會進行姿勢的確認，其中很重要的是「要把模型反轉過來看看」。使用可以翻轉畫面的免費軟體，或者用鏡像模式來確認模型都可以。這樣做的話，就能凸顯出有違和感的部分。雖然姿勢很重要，但是重心也很重要，所以還要好好確認「是否能站得住」。怪獸造形家酒井ゆうじ說過：「購買自己作品的人，會比自己更關注這件作品。」。多麼可怕的一句話！正是如此，既然要銷售作品，就要負起責任，對得起能夠接受大量關注的作品品質。

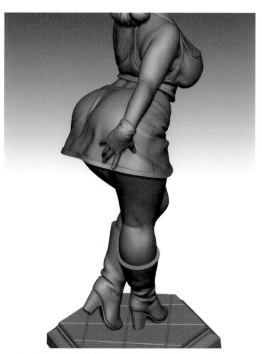

7 在設計向前推進的過程中，開始對於右臂的姿勢感到有些在意。手伸向後面，這個是在做什麼呢？我想避免純粹只是「擺了個姿勢」這種毫無意義的事情。想來想去，最後……

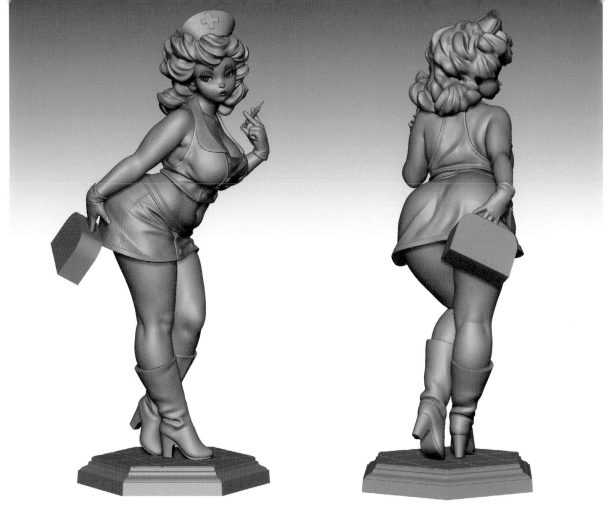

8 決定要讓她像是在扮醫生家家酒一般,拿著復古出診箱。在草圖放上一個箱子試試。嗯,很好嘛。這樣也增加了從後方觀看時的精彩度,一石二鳥。在製作進行的過程中,場景和人物的角色性會逐漸固定下來,這很有趣。並且在這個階段,也決定好作品的標題為「Playful Nurse」。接下來再充實一些細部細節。

9 箱子的製作。因為是小尺寸的關係,所以細部細節就設計得稍微誇張一點。

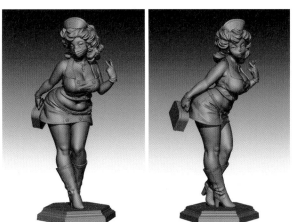

10 幾經迂迴曲折,數位檔案總算完成了。之後要用低解析模式輸出進行確認,修正不自然的地方。在時間允許的範圍內想要盡量修飾到盡善盡美呢……。

總結

在思考原創角色人物模型的姿勢時,雖然根據主題的不同,思考的方向也會有少許變化,但是基本上要注意的是「不要像設定畫那樣去設計」。或者應該說是不要設計出沒有意義的姿勢吧。這個角色人物的狀況、性格等等,都會透過姿勢呈現給觀看的人。因此我覺得必要去關注「角色在做什麼?在想什麼?」這件事。以這次的Katie Moon系列來說,看起來還是屬於海報女郎的風格,也就是會有為了擺姿勢而擺出來的姿勢……這樣的一面,但是在那個瞬間的心理活動,她在想什麼呢……?我自己是有在那樣的想像著。我想即使是相似的姿勢,也會在心理層面產生原創性的差異。另外,如果有原型插畫的話,首先必須去考慮主視覺角度為何?如果是沒有限制的原創角色人物模型的話,那就更方便以設計出360度無論從哪裡看都沒有破綻的姿勢為目標了。因此也可以像這次這樣挑戰看看「製作兩個主視覺角度」,能夠堅持立體至上主義也是原創造形的一大魅力。再來就是關於人體構造的學習了。無論新增了多少便利的工具和軟體,對於人體的知識是絕對有必要的(頭好疼……)。欠缺知識的話,就容易做出錯誤的選擇。我覺得有說服力的演技張力也是從知識中產生的,正是因為創作擁有自由度,所以更需要去注意從腳尖到頭頂都具有說服力的造形。
P.S. 多把玩一些可動角色人物模型吧(笑)。能夠讓可動角色人物模型擺出帥氣姿勢還能自行站立的人,整體來說在製作角色人物模型的造形時,姿勢的設計都是很不錯的。

real figure paint lecture

塗裝師田川弘的

擬真人物模型
塗裝上色講座

VOL.6
「which-04&04(改)」

原型：林 浩己

講究到極致的女性肌膚表現。
這是一場能夠賦予寫實角色人物模型生命的
塗裝師‧田川弘的終極塗裝上色講座。

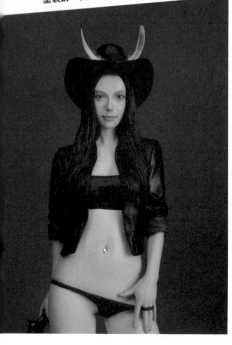

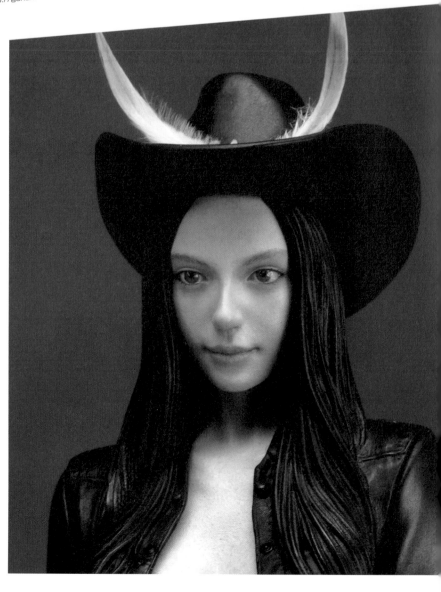

雖然這個套件商品才發售還沒多久，但我已經接受委託製作到第三件了。也就是說，這是一款非常有魅力、非常了不起的套件商品。我問過《Which？》的老闆，聽說銷路也確實非常好。帽子＆靴子＆槍械，如果這三種神器再加上肌膚露出度高的美女，那就不可能賣不出去（我個人的見解）!!能讓我有機會為大家解說從這個套件的組裝到完成的過程，真是無上的幸福!!我還對這個神套件加上意想不到的改造哦！其實這次的製作過程講座，我就是想以那個改造為主題內容。如大家能讀得開心，那就太好了。

材料＆道具
gaianotes M-07Fn 瞬間彩色補土（膚色）、gaianotes GS-05 EVO底漆補土 膚色（瓶裝）、GSI Creos Mr. COLOR SPRAY S108 半光澤噴罐 人物紅色、TAMIYA FINE SURFACE PRIMER 超細噴補土L（粉紅色）、油彩（綠色、紅色、群青等）、透明琺瑯塗料、研磨布（KOVAX研磨布Super Assilex K-600～K-1000）、金屬銼刀、遮蓋膠帶、CYANON瞬間接著劑、補土、面相筆、前端切平的筆刷

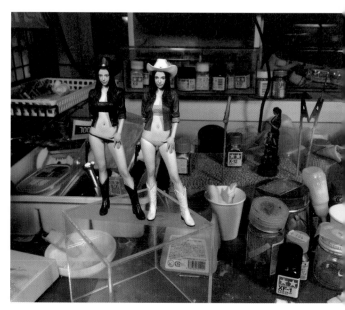

底層處理

原型師是林浩己。基本上，林老師的原型製作的素描基礎很紮實，套件本身的表面也成型得很漂亮。完全看不到歪斜或是凹凸的不良狀態。除此之外，《Which？》系列很講究批量生產的拔模狀態，套件表面上的氣泡很少，分模線也漂亮。也受惠於此，底層處理起來很輕鬆，一點也不費事。接下來在這裡要介紹一下這次套件的底層處理過程中讓人在意的部分。

1 紅色箭頭部分。如果隨意地削掉這裡的話，就會像照片一樣出現間隙。請反覆組合比對，一點一點地切削吧。

2 手槍的槍身下方和帽子的帽緣部分的湯口。這兩個都是非常纖細的部分，請小心地刮削。

3 分模線的痕跡呈線狀凹陷的部分，可以倒入gaianotes的瞬間彩色補土（膚色），再用布製的研磨布（KOVAX研磨布Super Assilex K-600～K-1000））來修補至表面平整。

4 如果分模線的痕跡有發生錯位形成高低落差的部分，可以先用金屬銼刀修平後，再漸漸轉為更細的銼刀，最終使用研磨布來做完成前的最後修飾。

改造編

原本的人物姿勢就已經很刺激了……屆然還要再加上什麼改造嗎？？那就是一般被稱為魔改的改造處理（脫掉原本穿著的衣服，回到剛出生的狀態）。但是對於像我這樣年紀大的人，比起直接了當地脫光光，好像看得見，又好像看不見反而更刺激吧！（笑），所以這裡我們要做的處理是先脫掉衣服，然後再讓她把衣服穿回去的處理。

1 首先要將底褲的邊緣部分修成和肌膚一樣的高度，這樣看起來就會像是脫掉底褲的狀態。先將兩腳接著固定在下半身，然後將接著後的高低落差和凹陷處用剛才的補土及CYANON瞬間接著劑填埋後，再打磨處理至平滑後，就完成脫掉內褲的狀態了。接下來在這裡要讓她重新穿上不同款式的底褲。

2 用遮蓋膠帶製作出底褲的基礎。先把遮蓋膠帶纏在身上，然後用簽字筆「像這樣的感覺嗎？」描繪出短褲……

3 暫時先取下膠帶，沿著線條裁切下來。套上去看看……非常合身!! 不過側面的部分比想像中的還要不合身。

4 將剛才切好的膠帶當作是紙型，重新製作一次。

5 側面的部分因為原來的底褲痕跡太過明顯了，所以要用補土填埋處理。

6 在遮蓋膠帶的表面塗上一層CYANON瞬間接著劑來增加強度。當CYANON瞬間接著劑硬化後，裁切成容易塗裝的狀態。將臨時組裝上去的手臂與身體分離。

7 接下來的作戰是要讓牛仔夾克的邊緣變得更輕薄。為了呈現出動態感，用熱風槍吹軟後，使其從貼身的狀態變成浮了起來。兩者的區別請和步驟**6**的右邊照片比較看看。

塗裝篇

這次關於臉部的部分，我忘記拍下which-04的製作過程照片了。
實在非常對不起，這個章節的內容請容我一邊使用同為Which？公司的產品的which-01&02製作過程照片，一邊進行說明吧。

臉部

1 在基層處理結束後的零件上，使用TAMIYA FINE SURFACE PRIMER超細噴補土L（粉紅色）整個噴滿。

2 將gaianotes GS-05 EVO底漆補土 膚色（瓶裝）用溶劑稀釋，一邊意識到臉部的凹凸形狀（讓凹部殘留粉紅色的感覺），一邊用噴筆從斜上方45度左右噴塗。接下來將GSI Creos Mr. COLOR SPRAY S108 半光澤噴罐 人物紅色以溶劑稀釋，然後將噴筆設定為顆粒效果後隨機噴塗。

3 到了這個步驟，先使用油彩來調製出接近膚色的顏色，然後再將綠色和群青色混合調製出肌膚下層的血管顏色。使用面相筆一條一條地將血管描繪出來。油彩要放進乾燥機烘乾2～3天使其完全乾燥。

4 從這裡開始主要是使用油彩。在形狀深深凹陷的部分，進一步塗上加入紅色混合後的膚色。

5 隨意塗上在眼角處的毛細血管（藍色）及其周圍的毛細血管（紅色）、眉毛的毛根（綠色）、臉頰的紅色、沒有塗唇膏的嘴唇等顏色。也要決定好瞳孔的位置。

6 使用前端切平的筆，將筆尖垂直於塗裝面，以輕輕按壓的感覺敲塗在表面。敲塗處理完整個表面後，就會像照片一樣，相鄰的顏色會彼此融合，變成自然的臉部肌膚色。油彩要放進乾燥機烘乾2～3天使其完全乾燥。

7 以憑感覺做出來的臉部大略塗裝為基礎，接下來要仔細將各部分的細節細節確定下來。不管怎麼說主要還是眼睛的部分吧。用油彩塗上虹彩和瞳孔後，放入乾燥機裡充分乾燥。然後為了呈現出立體深度，改變質感，要以透明琺瑯塗料重複多次塗上保護層。接下來將眉毛、睫毛、嘴唇等處都描繪出來。嘴唇部分使用以溶劑稀釋的透明琺瑯塗料，薄薄地塗上保護層。我基本上不會去塗裝化妝後的狀態，因為我的目標是要呈現出如孩童般的水嫩肌膚表現。

8 將頭髮的零件先暫時組裝起來，確認臉部整體的平衡，沒問題後正式組裝，再做最終確認。

身體

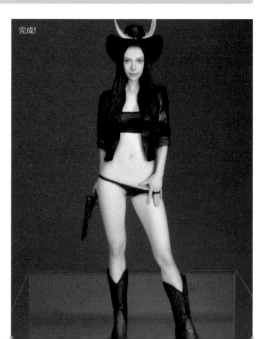

完成!

1 以同樣的步驟完成的胸部&大腿。好像還能看得到先前在下層描繪的血管和用噴筆噴塗的紅色顆粒透出來。

2 這是身體的油彩乾燥後的照片。不需要特別去噴塗消光透明保護塗料。相反的，當光澤消失的時候，可以用手指的腹部或是較硬的筆刷等工具，輕輕地撫摸塗裝面，就可以使其稍微恢復光澤。

好書推薦

噴筆大攻略
作者：大日本繪畫
ISBN：978-626-7062-08-1

PYGMALION 令人心醉惑溺的女性人物模型塗裝技法
作者：田川 弘
ISBN：978-957-9559-60-7

機械昆蟲製作全書
不斷進化中的機械變種生物
作者：宇田川譽仁
ISBN：978-986-6399-62-6

以面紙製作逼真的昆蟲
作者：駒宮洋
ISBN：978-957-9559-30-0

人體動態結構繪畫教學
作者：RockHe Kim's
ISBN：978-957-9559-68-3

透過素描學習美術解剖學
作者：加藤公太
ISBN：978-626-7062-09-8

人體結構原理與繪畫教學
作者：肖瑋春
ISBN：978-986-0621-00-6

骨骼 SKELETONS
令人驚奇的造型與功能
作者：安德魯・科克
ISBN：978-986-6399-94-7

好書推薦

吉田誠治作品集 &
掌握透視技巧

作者：吉田誠治
ISBN：978-957-9559-61-4

SCULPTORS 造形名家選集 05
原創造形 & 原型作品集
塗裝與質感

作者：玄光社
ISBN：978-626-7062-20-3

竹谷隆之 畏怖的造形

作者：竹谷隆之
ISBN：978-957-9559-53-9

奇幻面具製作方法
神秘絢麗的妖怪面具

作者：綺想造形蒐集室
ISBN：978-986-0676-56-3

飛廉
岡田惠太造形作品集 &
製作過程技法書

作者：岡田惠太
ISBN：978-957-9559-32-4

美術解剖圖

作者：小田隆
ISBN：978-986-9712-32-3

大畠雅人作品集
ZBrush ＋造型技法書

作者：大畠雅人
ISBN：978-986-9692-05-2

龍族傳說
高木アキノリ作品集＋
數位造形技法書

作者：高木アキノリ
ISBN：978-626-7062-10-4

動物雕塑解剖學

作者：片桐裕司
ISBN：978-986-6399-70-1

《SCULPTORS》官方網站

「SCULPTORS LABO」上線營運中！

這個以造形創作者為對象的專門網站「SCULPTORS LABO」，將由創作者本人親自向各位傳遞各種造形製作過程影片以及角色人物模型、大小道具、3D列印機＆掃描器、造形技法、造形相關展會活動等資訊！
https://sculptors.jp/

SCULPTORS06
2022 WINTER

造形名家選集06　原創造形&原型作品集
動態的造形

作　　者　玄光社
翻　　譯　楊哲群
發 行 人　陳偉祥
出　　版　北星圖書事業股份有限公司
地　　址　234 新北市永和區中正路 462 號 B1
電　　話　886-2-29229000
傳　　真　886-2-29229041
網　　址　www.nsbooks.com.tw
E-MAIL　nsbook@nsbooks.com.tw
劃撥帳戶　北星文化事業有限公司
劃撥帳號　50042987
製版印刷　皇甫彩藝印刷股份有限公司
出 版 日　2022 年 10 月
I S B N　978-626-7062-31-9
定　　價　500 元

如有缺頁或裝訂錯誤，請寄回更換。

國家圖書館出版品預行編目（CIP）資料

造形名家選集06：原創造形＆原型作品集 動態的造形 =
Sculptors. 6／玄光社作；楊哲群翻譯. -- 新北市：北星
圖書事業股份有限公司, 2022.10
140面；19.0×25.7公分
ISBN 978-626-7062-31-9（平裝）

1.CST: 模型 2.CST: 工藝美術

999　　　　　　　　　　　　　　　　111010322

官方網站　　　臉書粉絲專頁　　　LINE 官方帳號